L I V E

WILD

LIFE IS

more FUN when you MOVE !

靜謐山徑上的兩顆星星—— 詹偉雄

阿泰與呆呆，這對夫妻，是我鍾愛的山客典型，他／她們爬著山，有一種穩定的緩慢、見識飽滿的靜謐。

臺灣不少山隊，每每沿途奔騰喧囂、插科打諢，他們也許想用高分貝話語激勵隊友，或者想藉此克服人類面對碩大無朋自然前之莫名恐懼——人能發出聲來，便知還有他人，自己並不孤獨。

然而，我們走入山中，不就是要洗禮那巨型的孤獨嗎？不就是——安靜下來，傾聽風、樹、雲、石、水、光……之間，自然所吐露的萬千聲響嗎？

看著他／她們的背影，讓我想起那些十九世紀攀登阿爾卑斯群峰的山客，他們由北往南，向著太陽的方向，爬著山，在某些突起的岩岬上，眺望雲朵，有一種穩定的緩慢、見識飽滿的靜謐。

靜謐，並不意味著靜止，或失語——雖然，我們某些時候確實會瞠目結舌，說不出話來，譬如在南湖北峰崩壁前，目睹大濁水北溪深隆峽谷中蒸醞奔騰的水汽，直上直下一千公尺。

靜謐，在於對行路歷程的細細咀嚼：方才的恐懼、上一次的危險、震懾你的光線、撫慰你的苔蘚、病榻中的故友、一句有節奏的詩、冰凍的手指、發亮的石頭，等等。在行路中，知道了身體因為高差、迢遙路程、溫度、氧氣、負重……等諸般條件，而浮凸的那個無比真確的「自我」（Self）是的，在凝視雲海的片刻，

哪一個人不因遠眺了「未曾謀面的自己」，而感到無比的震撼與悸動。

靜謐，也在於連結生命時間中，許許多多找不清關係的情節，你安靜地走路，藉著大自然給你的靈感或啟悟，把那些刻骨銘心的事一個個條理串接起來，爬完一座山，即是一個煥然一新的「自我」走出山徑。所以，那「穩定的緩慢」便成了一種哲學的必然，從盧梭、斯文・赫定到喬治・馬洛禮，你都見不著那發狠奔走的行路，恰恰相反，你應該盡其所能地在不失生命的前提下，待在山裡。

高山的世界中，山永恆地訴說著傲然與偉大，睥睨而神聖，但人們穿過歷史，細細言說，也織錦出一絲不懈的文明遺跡，像是一首協奏曲裡的獨奏樂器，和其龐然的背景拮抗交響；是的，這就是各種登山裝備的文化史。而在我的各個山友中，阿泰是博學者。

裝備，從表層意義看，是幫助人們克服自然天險的工具，只管數值強度就好，但其實它另有深意：每一件裝備都是介於身體和自然之間的人造物，我們選擇這一件或那一件，既植基於身體的個人體感，也來自我們對某個生命感受的獨特抉擇；在山裡走久了，便明白裝備其實是「自我」的延伸。世世代代裝備廠商的技術演進，不光是自然科學的能力發達到了哪一個程度，而是人們對理想自我想像的奔赴，這中間往往不是征服的傲慢動機，而是各種想和自然柔情共處的寄望，即便這點滴的演進，每每以生命的消逝為代價。

這些故事，就讓阿泰娓娓道來吧！

可以和喜歡的人一起登山是件很爽的事！——張震

我登山的經驗不多，一次嘉明湖、一次雪山。七歲之前，我和姥姥家都住在中央社區，每天早上，姥姥都會帶著我和我哥散步到山下的外雙溪，下午也會和附近鄰居小孩一起玩，我和我哥最喜歡在山上靶場前的大石頭爬上爬下，這是我小時候與山的記憶。雖然之後我們搬下山了，但我依然喜歡戶外活動。

記得在我老爺最後要離開的幾個月，我常去探他，不知該怎麼面對這種即將生離死別的情緒時，我開始到家裡附近的古道走走，走在山上時，我可以很自在、可以思考，也可以安靜下來面對自己。之後，我把這些經驗告訴我父親，他說這就是「禪」。

我想，可以和喜歡的人、信任的人一起登山是件很爽的事，舒服自在又天然。有一本可以分享登山建議的工具書真的很棒！我從來都不認為呆呆是一個非常戶外、非常運動的人，不過她現在和阿泰的生活令人羨慕。臺灣的山太美了，如果能安排出時間，我一定也要和我愛的人一起，一步一步地去看山的奧妙。

套一句「碉堡了」的爬山名言，為什麼要爬山？「因為它在那。」

推薦序3 走了啊，還睡！——張震嶽

大自然，這三個字對我來說意義非凡。小時候在依山傍海的漁村長大，暑假幾乎天天泡海水，寒假去山裡探險，這些成長經驗影響我，也伴我至今的美好回憶。長大後好動的細胞並未消失，對於戶外運動更是變本加厲，我騎單車、衝浪、露營、登山、滑板，極盡所能去體驗大自然給我的領悟，一陣亂玩，也學習到很多相關知識。

我常常跟朋友說一句話：「你要出去露營登山玩水幹嘛的，一定要把自己搞得很舒服，否則景再美卻餓肚子冷到靠北淋得濕答答還有心讚歎山河嗎？哈！而且下次再也不來了。」這是很多人從事戶外活動的第一經驗，所以事前準備是非常重要的，然而這書可以給你一些方向和概念，它不是終極指南，卻能讓你瞭解親近大自然的同時，如何讓自己在過程中更舒服，更能享受上帝給我們的花花草草。OK的話，不妨翻翻看，然後計畫一次旅程。走了啊，還睡！

前言

寫一本與大自然的相處之道 —— 阿泰

從來沒有想過我的人生會跟「山」產生這麼密切的關係，如果解釋成受到大自然的呼喚似乎太過煽情，一開始走入山林的原因其實很簡單。

父親是地方登山會的會長，生性低調的他並不喜歡出鋒頭，所以當家裡出現一塊恭喜他成為登山會會長的高調大區額時，週末偶爾從台北回老家的我，確實覺得非常非常地意外。有一段記憶很深刻，小學時因為我莫名其妙的推薦讓他成了家長會委員，工作內容大概就是偶爾捐一點錢，學期結束跟其他家長喝會長喝喝酒就好，他卻很生氣地覺得我給他找了一個大麻煩，當時他厭惡的表情一直深刻地印在我腦海裡。記得小學老師還把我叫到一旁，小聲地說雖然學校都有收到捐款，但希望我爸偶爾也可以出席會議跟大家交際一下。聽到老師這樣講挺不好意思的，不過要是沒有記錯的話，父親在擔任委員的那幾年裡，很瀟灑地保持了零出席紀錄。

這樣嚴肅、怕麻煩又討厭交際應酬的父親，竟然在人生的後半段當起會長，跟他的好朋友們一起快快樂樂地上山然後開開心心地喝酒，我想連他都始料未及。

後來每次回家，都會看到他得意地分享自己爬山的照片，但那是個沒有臉書跟智慧手機的年代，看照片得盯著小小的數位相機螢幕總覺得很麻煩，常常都是敷衍一下就轉頭繼續看電視，直到某天他分享了一張照片才真正勾起我的興趣。一大片綠色草原中間有座寶藍色的湖泊，湖面像鏡子一樣閃閃發亮，晴朗的藍天沒有白雲，

米粒大的三兩人影在湖邊散步，至今那畫面在腦海裡仍像照片加了柔膠似的夢幻、美好，無法抹滅。父親說這是「天使的眼淚」，是臺灣高山最美的湖泊。有了那張照片，才對這種「老人運動」的刻板印象改觀不少，但也僅止於此，熱情依然放在當時最火熱的單車運動，完成環島或騎上風櫃嘴比爬一座百岳重要。

後來偶然在家發現一張裱框的玉山登頂證書，上面有張父親站在玉山主峰頂點的照片，文字說明他在二○○三年十一月十二日站上臺灣最高點。登頂證書做得非常精美，不知哪來的念頭，突然覺得爬山很「酷」，竟然拜託父親無論如何都要帶我去爬玉山，滿足這毫無來由的任性請求。不曉得他是抱著看好戲的心情，還是很高興兒子終於願意一起加入登山的行列，很快地就在幾個月後安排好登玉山的行程。

小時候父親就常在週末早上帶我們去「爬山」，但其實只是在彰化八卦山的幾條步道走走。從清晨到日出，熬過一兩個小時就可以被帶去享用平常比較少吃的豐盛早餐，所以說是因為貪吃早餐而去爬山也不為過。憑著這麼一丁點不成才的「登山經驗」和仗恃自己騎單車累積的腿力，很自然地把登玉山當作一件很簡單的事情。

結果出發沒多久就開始上氣不接下氣，事先吃的紅景天膠囊還有特地準備的氧氣瓶對突發的高山症一點幫助都沒有，筋疲力盡走到舊排雲山莊就不支倒地，雖然隔天還是順利登頂，但下山途中一直嚷嚷著以後再也不爬山了⋯⋯「玉山是我的起點也是我的終點！」

不過很顯然的，玉山沒有成為終點，我還是不斷走在往山頂的路上。而且更難

以相信的是，從一開始爬山只為了耍帥，到現在竟然可以出版一本以山為主題的書，人生真的很奇妙，大概就跟父親當上會長一樣「始料未及」。

與父親的共同話題因此變得比較多，原本不甚親密的關係也起了變化。在山上隱約覺得他好像很享受照顧我的感覺——畢竟兩個男人之間，即使是父子也有難以解釋的藩籬存在了——所以我也很享受他享受照顧我的感覺，儘管他總是嫌棄我走得太散漫。兩個人都沒有說出口，但我一廂情願地認為這就是我那嚴肅、固執又不善言辭的父親所表達的鋼鐵溫柔。

母親也是登山會的一員，但她享受的是每個禮拜到溪頭，跟固定的朋友走固定的步道，在涼亭泡茶嗑瓜子，享受退休後的悠閒時光。因為自從那個把上坡當平地衝的父親把她帶到雪山東峰後，就常聽到母親掛在嘴上的那句抱怨：「吼！那個哭坡真的是驚死人，有夠歹行！」因為這個原因，上山前她總是輕皺眉頭問我真的要去嗎，要不要考慮輕鬆一點的行程啊，爬山很累耶。有時候甚至到有點囉嗦的程度，彷彿爬山是在身上塗滿蜂蜜走進熊窩裡一樣危險的行為。但念歸念，每次下山回家還是會喝到她用心熬給我們補身體的雞湯，身上沾滿泥巴的衣服和臭襪子也照單全收，隔天全部洗得乾乾淨淨。這樣的母愛有點倔強，但是我欣然接受。

從只是想要一張精美的玉山登頂證書的小孩子，到現在成為一個下山後就想上山的大孩子，還有很多關於山的事情要學習。登山跟很多運動項目或是專業技術一樣，並不像綁鞋帶或騎單車那樣一旦學會了就可以對外宣稱「我學會了」，而

是不斷地透過嚴格的自我要求來精進知識和技巧。沒有聽過任何一位真正的登山者用驕傲的語氣說他征服了什麼高山，相反地，面對「山」這樣偉大浩瀚的存在，我們反而要不斷縮小自我，並放大眼界，用像山一樣的胸懷包容各種好壞。學習面對挑戰，學習隨遇而安、任意自在。

幾年後自己也終於走到「天使的眼淚」——嘉明湖，在湖畔渡過我的三十歲生日。那一年辭掉工作，從生活了十幾年的台北回到家鄉鹿港，從第二個家回到第一個家，人生轉了一個彎又回到原點。趁著休息期間爬了幾座山，去了幾個地方，經過一段又一段的旅程，最後在日本的富士搖滾音樂祭認識了現在的老婆「呆呆」，也在結婚一年後陪她走回我登山的起點。

很高興透過登山認識了很多很多好朋友，也因為「山」而找到最重要的伴侶。「呆呆」這個名字會不斷地出現在這本書裡，往後人生裡最快樂的時光她也不會缺席。

感謝最親愛的兩位姐姐，妳們是我魯莽人生的最強後盾。

我並不是爬最多山的人，卻因為喜歡山而有機會跟大家分享書裡面的故事，總覺得有點不太好意思。但我無意書寫一本詳盡的聖經或百科，已經有許多前輩貢獻他們的知識和熱情，提供許多豐富的資訊給每個熱愛登山的朋友。這本書單純分享自己的見解和心得，希望大家用輕鬆的心情閱讀，也許能從這些芝麻小事找到共鳴，因為每個人都是彼此學習的對象。

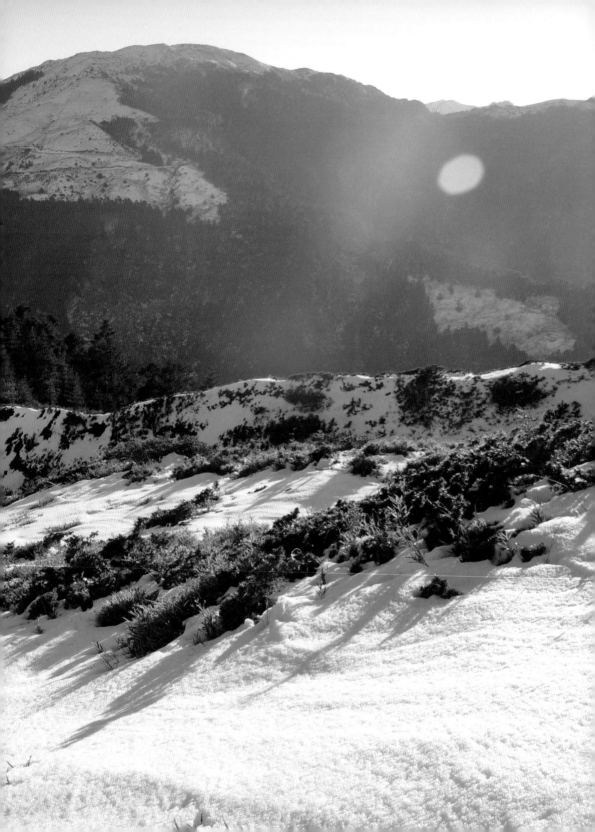

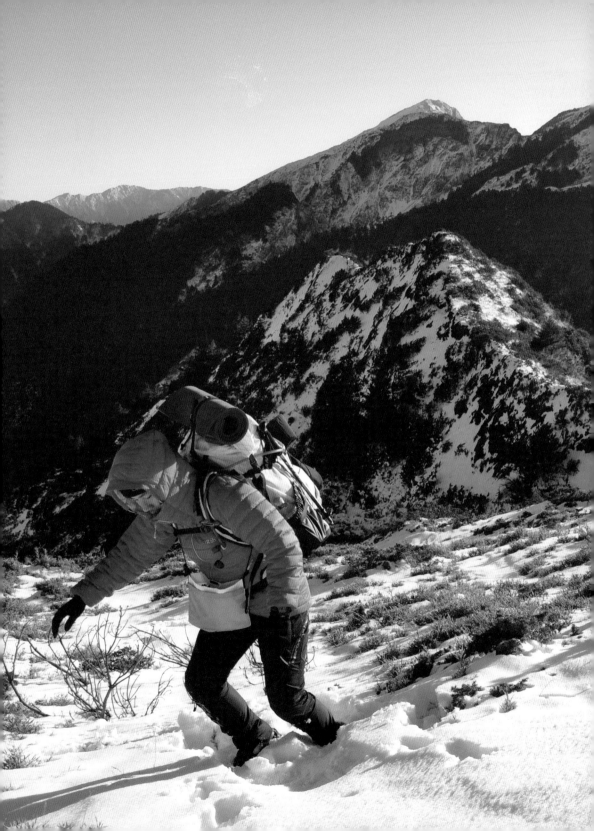

目錄
CONTENTS

CHAPTER 2　技巧篇　HIKING TECHNIQUES

HIKING GEARS

裝 備 篇

工具的使用在演化論裡被科學家視為一種智力的分水嶺,雖然已知有許多物種都有製作工具的能力,但人類的大腦懂得製作更複雜的工具來滿足更多需求。然而從石器時代到蒸汽時代,在物種演化過程裡取得領先地位的人類,若是赤身裸體走進荒野,一張簡陋的防水布、一把生鏽的小刀,都遠比手上沒有電力的智慧型手機來得有價值。

人類的原始生理條件在高山上沒有任何生存的機會,所以才需要依靠各種專業工具和機能服飾,協助我們向極限挑戰。大至帳篷,小至橡皮筋,在山上都是珍貴的資源。熟悉每個裝備的使用方式,發揮它最大的功能,背包裡的每一樣物件都是維繫生命的精簡工具。

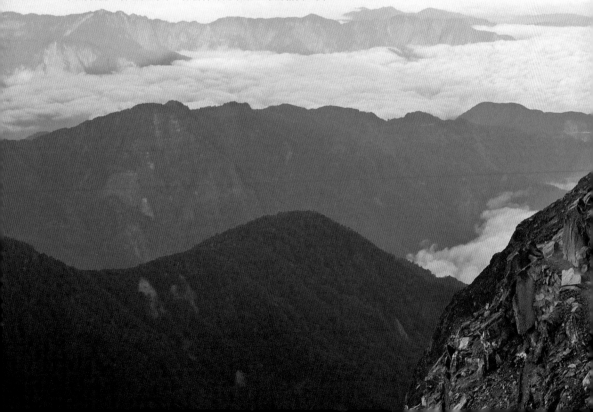

背包

#1
BACKPACK

背包是裝備之母，
因為它是背裝備的裝備。

19

「背包」一直在人生各個階段扮演重要的配角。小學時裝進課本、鉛筆盒還有零食玩具的大書包；急著長大，剛錄取第一份工作就買下不合時宜的老氣電腦包；或是往後身為人父，就需要一個能裝進奶瓶奶粉的「爸爸包」。各種形式、各種用途，但一般認知上，背包的使用還是以戶外活動或旅遊為主，而登山健行就是各種戶外旅遊形式中，最需要使用到背包的活動。因此剛開始接觸登山運動，大多數人第一個陷入考慮的抉擇就是「背包」。臺灣輕量背包品牌HANCHOR的總監說過：「背包是裝備之母，因為它是背裝備的裝備！」很貼切地說明了背包在整個戶外活動裡的重要性。所以我的牆上總是少了一個背包，道理就像女孩子的衣櫃總是少了一件衣服。

第一次登山跟朋友借了一個來歷不明的背包，容量約莫是六十公升左右。說是來歷不明，是因為朋友擺明說那是仿冒的名牌包。但是我不以為意，一心在意的只有背包的外觀是否帥氣，完全沒有考慮過登山背包的特有功能、使用邏輯，跟自己以前認知的旅行背包是截然不同的玩意兒。因此當我用怪異的姿勢將背包上肩，沒仔細調整肩帶腰帶，也沒將背包內的裝備重量做均衡的分配，走在往舊排雲山莊，一般被認為是簡單輕鬆的林道上，卻讓自己如同走在深山峻谷一樣氣喘如牛、吃足苦頭。肩頸和腰椎傳來陣陣的痠疼和讓人頭昏眼花的高山症併發，等走到當天終點的山屋時已經不支倒地，完全無法想像還有人可以馬上再出發往玉山西峰攻頂。雖然隔天清晨還是站上臺灣最高點，欣賞海拔近四千公尺的日出美景，但回程的路上還是心有戚戚，對帶我上山的老爸直嚷著以後再也不要爬山啦！不過想當然耳，我

POINT

購買背包最快的篩選方法，請掌握以下原則：

一、只生產背包或背包配件的品牌。

二、背包有分尺寸跟性別的品牌。

簡單的產品線能夠讓品牌經營者更專注在擅長的商品，並做到最好。而有分尺寸跟性別的背包，代表開發者有思考到生理構造相異的人有不同需求，在細節的處理跟調整也會比一般不分男女的背包來得貼心。做到以上兩點，背包的品質跟評價自然就不在話下。

並沒有停止從事這麼美妙的登山運動，只是有了這次經驗，往後在挑選背包或是使用背包，就會用比較嚴格的標準來看待。

還有一次到合歡山的小溪營地看星星，天氣差就算了，我推薦呆呆使用我覺得很棒的背包上山，結果因為背長跟肩寬的細微差異，導致在第一公里就讓她背痛復發苦不堪言，爬山最需要使用的核心肌群失效，硬撐著身體在霧雨中抵達營地時已筋疲力盡。我的背包我背得很快樂，但呆呆心裡應該是唱著：「你的背包，讓我走得好緩慢⋯⋯」。（註1）

這個教訓我一直記在心裡，時時刻刻提醒想要購買背包的朋友，每個人的負重能力跟自身的肌力、體力都有關聯，加上身體條件的差異，別人背起來覺得舒服的款式不見得適合自己，實際到店裡挑選並負重試背，遠比任何高評價或是高單價的背包還來得適用。

登山背包的挑選是一門學問，列入考慮的參數很多，在刷卡結帳之前，務必要釐清使用的用途和容量的大小，分得再細點，還有依照脊椎背長或是腰帶寬度，或是分成男女專用的背包。攀岩、百岳、郊山、健行、溯溪、自行車，每一種活動都有對應的款式，但也有幾款多功能背包能夠符合不同的需求，比如說輕量的攻頂包也可以當作單車用背包，而攀岩包也常常被當作一般的登山背包使用。確認背包的用途及目的，可以幫助自己建立選購的雛形。

而「挑選多大容量的背包？」應該是最常被問到，而且需要花很多時間來解釋的問題。大部分的人都想要一款容量能適用任何用途的背包，要上郊山、登百岳，要

CHAPTER 1

輕、要帥、要便宜，卻忽略真正適合自己的選項。而事實上我認為大部分人挑選背包的尺寸都過大，造成多餘空間的浪費，或是因此收納太多不必要的物品而徒增重量。建議新手入門選擇一個容量四十五公升左右的背包，一至三天的行程都適用，原因是剛開始幾乎都是參加團體行動，公裝公糧的負擔比較少；而經驗較豐富後，比較懂得打包技巧和裝備取捨，四十五公升加上延伸外掛後也能應付最低的需求。

進階一點的山友，我會建議三種不同容量的背包都各買一個，用來應付不同的需求。一個十八公升左右的輕量小包，用作輕裝攻頂，也可當作日常使用的小背包，務必要挑選可以摺疊收納在大包內的輕薄款式；一個三十五公升上下的中背包，有簡單的背負系統，可以承受十公斤內的重量，一日單攻或是二日的輕鬆行程都能應用得宜；最後一個是重裝包，容量六十五公升或更大的登山包，適合三天以上的行程，極限負重可近三十公斤，如果打包得宜並使用輕量裝備，也可以完成七至十天的長途行程。但是容量越大的背包，通常空包基重也就越重，如果想要走得輕鬆一點，可以挑選輕量包的款式，重量約在一公斤上下，比一般大容量重裝包輕了至少一半以上。

容量也關係到可背負的重量，購買背包之前最好參考原廠提供的數據，以容量六十公升的背包來看，將六十除以二點五得到二十四這個數字，代表最適負荷重量是二十四公斤，如果超過最適負重就進入極限範圍，恐怕背起來並不會太輕鬆。但即使背包的載重能力可以到達這個數據，也不代表自己能夠背到這種重量。越大的背包就背得越重，心理上會產生「反正還有很多空間，我多帶一些東西也無妨」的

迷思，結果導致身體不堪負荷，影響後面的行程。

有大地詩人之稱的美國國家公園之父——約翰·繆爾（John Muir）有句名言：「我從來沒有認真花太多時間去準備一趟旅行，頂多隨手抓起一塊麵包和一些茶葉，丟進舊麻布袋裡，然後躍過後院的圍籬。我的行囊輕得像是松鼠的尾巴。」（註2）

身為一個熱愛大自然同時也是環境保育先驅人士的約翰·繆爾，早在近百年前就傳遞這樣的思想，異地旅遊或是荒野健行，生理跟心理都不要帶上太多包袱，用最輕鬆的姿態，去體會陌生環境的衝擊和隨之而來的美好與痠苦。

而人生也像是一趟持續幾十年的健行，不同的人走在不同的道路接受不同的試驗，有些人走得長遠而有些人短促。走到終點之前，每個人都會遭遇聳立的高山與深邃的溪谷，也會走過平坦的草原和彩虹的起點。但是我們能夠背在身上的東西有限，如果能夠走得輕鬆自在，又何必將那麼多沉重的負擔壓在自己身上。

註1：陳奕迅《你的背包》，收錄在二〇〇二年《Special Thanks To...》專輯。

註2：John Muir（1838-1914）：「I never took much time to prepare for a trip—just long enough to throw bread and tea in an old sack and jump over the back fence. My pack was as light as a squirrel's tail.」。

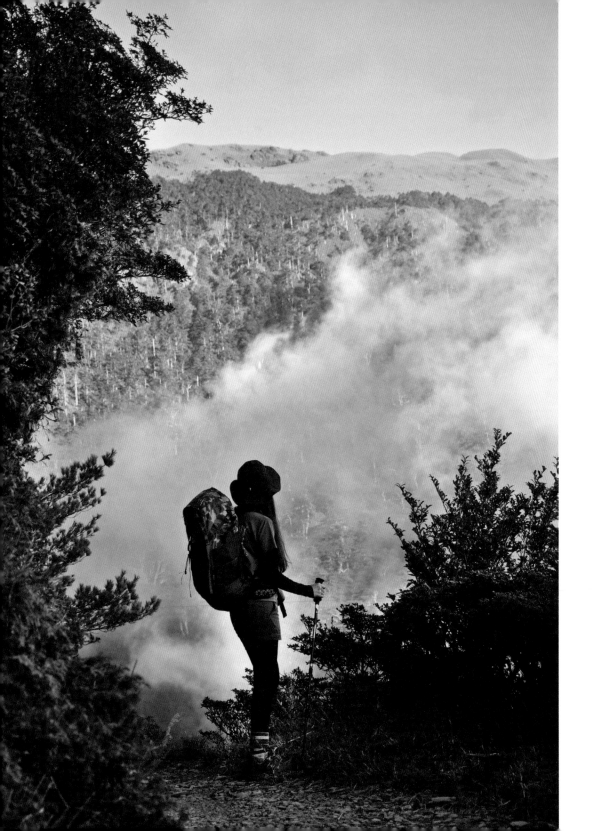

登 山 鞋

#2

BACKPACKING BOOTS

不積跬步，無以致千里。

人類不是跑步速度最快的動物，與四足動物相比可以說是慢得可憐，既沒有尖牙利爪，也沒有跳高跳遠的能力。剛出生時軟弱、無助、光溜溜地，不像許多哺乳動物一出生就能走能跑，擁有基本的逃亡能力。然而在食物鏈上，人類其實從百萬年前就已經取得上風位置，是其他物種都難以匹敵的掠食者。

生物學家丹尼爾・李伯曼（Daniel E. Liberman）推論，除了發達的大腦能夠協助思考策略、發明工具之外，另外一個讓人類成為頂級掠食者的重要演化證據是因為我們擁有無與倫比的耐力，在狩獵時能夠鍥而不捨地追蹤獵物直到牠們筋疲力竭倒臥在草原，成為獵人們得來不易的大餐（註1）。藉由這種因演化而具備的生理條件，像是較短的腳趾和發達的汗腺，彌補了人類先天的不足，擁有比任何物種都還要擅長遠距離步行和跑步的能力。但是當人類從荒野步入城市，許多新事物都扼殺了那天生的優越條件，馬車、皮鞋、石板路，原本赤腳就能克服的崎嶇路況卻因這些便利發明而變得寸步難行。丹尼爾・李伯曼在二〇一〇年《自然》雜誌裡的一篇文章更直接寫道：「早在鞋子發明以前，人類跑得又快又好。」

也因此為了保護因現代化而退化的雙腳，籃球、慢跑和登山等各種戶外用鞋的製造商無不絞盡腦汁，研發出一款又一款的運動專用鞋，協助我們跳得更高、跑得更快、走得更遠。「不積頤步，無以致千里」，登頂之路是由無數個零碎步伐所構成，如果沒一雙耐用的登山鞋輔助，就像沒了輪胎的車子或沒有翅膀的飛機。

但近代登山鞋的發展並沒有想像中那麼順利，進度遠遠落後在真的讓人類日行千里的汽車和飛機之後。

一七八六年人類首登阿爾卑斯山脈最高峰的白朗峰，該年被視為是登山運動的起始年（註2），卻直到一百五十年後的一九三七年才生產了第一個橡膠鞋底並使用在登山鞋上（註3），這個登山鞋的重要裝備，才正式從一雙外觀克難、鞋底打上鋼釘的簡陋皮靴，成為協助人類攀向高峰，走向更深更遠之境地的現代登山鞋。

現代的製鞋技術已經不可同日而語，古早時代的登山前輩無法想像的各種科技材質都被運用在登山鞋上，不僅能夠保護足部與腳踝免於受傷，並藉由特殊設計的鞋底作為與崎嶇地面的緩衝，減輕上下坡時膝蓋承受的壓力及負擔，此外還兼具保暖、防水和防滑的功能。挑選登山鞋有幾個重點要注意：

用途

目前臺灣常用的鞋款稱為登山鞋（Backpacking boots），高筒皮製鞋身和堅硬的鞋底適合用來從事多天數的重裝攀登；另一種重量較輕、鞋底較軟的鞋款是健行鞋（Hiking boots），因為支撐性不如登山鞋，所以較適合單日來回或一個週末的行程；雪地重裝靴（Mountaineering boots）在臺灣的使用機會較少，特色是更高的鞋身、更硬的鞋底，鞋身一般會加入冰爪快扣的設計。

重量

背負的重量越多，就要選擇越重的鞋子，反之如果只是郊山步道的輕鬆健行，

穿上輕量的健行鞋即可，犯不著穿上厚重的登山鞋來折磨自己的雙腳。選對鞋子就像賽車選對輪胎，足以左右這項運動的勝敗。登山鞋每輕兩百公克，就相當於背包少了一公斤的重量。雖然現今許多使用輕量化材質的登山鞋已經可以用來應付重裝需求，但這個傳統原則不會改變太多。

尺寸

第一次買鞋因為經驗不足挑了雙過於合腳的登山鞋，直到穿上厚厚的毛襪才曉得把腳套進鞋子有多吃力，而且忽略自己的腳型又大又寬，居然傻呼呼地選了窄楦版，走沒幾趟就因為磨腳太痛把它打入冷宮。一般店家都會建議購買大一號的登山鞋，但建議先把自己慣用的登山襪和鞋墊帶過去一起試穿，如此才能精確地測出自己適合什麼鞋型和尺寸。試鞋的時間建議選擇下午或晚上，因為經過一天的走動雙腳會略微脹大，可以避免買到過於合腳的鞋子。

鞋底

鞋底分為中底和大底。中底的主要用途是吸震，一雙登山鞋的舒適性和耐用性取決於中底的材質。由重至輕可分為橡膠、ＰＵ和ＥＶＡ等三種最常見的材質。橡膠最重，吸震效果最差，但支撐性最好也最耐用；相對來說，又軟又輕的材質避震效果較好，但使用年限短，像是也被稱為環保鞋底的ＰＵ，如果不常使用會有水解的風險；ＥＶＡ發泡鞋底因為質輕又軟，比較常被運用在跑鞋

或球鞋身上，會因長時間的重量擠壓而扁化。大底的材質以天然橡膠和合成橡膠為主流，鞋底刻痕深、顆粒大，主要用途是止滑和耐磨。俗稱「黃金大底」的 Vibram 鞋底品牌幾乎有百分之九十以上的市占率，要找到不是 Vibram 鞋底的登山鞋反而是種困難。

登山鞋底一直都是讓人很頭痛的選擇，但事情總是難以兩全其美，不妨從使用頻率這個條件來選擇適合自己的鞋底。如果經常重裝登山，一雙重量跟支撐力都介於中間值的 PU 鞋底似乎是最佳選擇，當它已屆使用年限，磨損的鞋身和大底其實也差不多到了退休階段，就像汽車輪胎的胎紋如果過淺就得更換一樣。

鞋身

登山鞋的防水功能跟防水外套一樣重要。在山上經過沾滿露水的箭竹、踏過積水溪流或是行走在雪地上，都很容易讓登山鞋進水。用同一片皮革包覆的鞋身防水性最好最耐用但也最重，若是多塊皮革拼接的鞋身會因過多的縫線造成滲水或破損。但現在登山鞋的內層幾乎都覆上防水薄膜，即使用上輕量、透氣的尼龍當作鞋身材質，也能有優異的防水效果。

偶爾也會換上輕便的越野跑鞋。

登山鞋是左右登山運動成敗的重要裝備。

註1：丹尼爾‧李伯曼，《從叢林到文明，人類身體的演化和疾病的產生》。

註2：十八世紀末的歐洲，一位來自瑞士的博物學家德索敘爾（Horace-Bénédict de Saussure, 1740-1799），這位瑞士日內瓦貴族，同時也是一名地質學家和植物學家，他為了研究高山植物，於一七六〇年重金懸賞能夠登頂上白朗峰並提供攀登路線的人，但是這座海拔四八一五公尺，位於法國與義大利邊境的阿爾卑斯山脈最高峰，即使到了現在仍是山難頻傳的路線，所以高額的賞金一直無人拿下。一直到了一七八六年八月八日帕卡德醫生和一名採石工人巴爾瑪才成功登頂，因此該年也被視為現代登山運動的起始年。於是「登山」從少數人的休閒、探險或學術活動變成一種往高處挑戰的運動。

註3：一九三五年義大利人Vitale Bramnni率領一支登山隊伍往阿爾卑斯山探險，卻因風雪過大來不及撤退造成隊上六人死亡。自責不已的Bramnni認為笨重的登山鞋底是造成山難的主因，於是著手設計開發以橡膠為材質的鞋底，並於一九三七用自己的名字縮寫成立了Vibram公司，專門從事生產登山專用的橡膠鞋底和鞋子，成為現代登山鞋的雛形。

底層衣

#3

BASELAYER

底層衣的重要性
就像是人體的第二層皮膚。

皮膚是人體最大的器官，可以保護內部臟器，感知溫度、觸覺和壓力，並有調節溫度和控制汗水蒸發的重要作用。而底層衣是洋蔥式穿搭的基本層，重要性就像是人體的第二層皮膚，可以強化原本的保護和調節功能，讓身體適應原本無法承受的環境。就像手機戴上保護殼，高機能底層衣是身體面對嚴峻氣候的第一道防線，常常一穿就是好幾天，若非必要不會脫下，所以非常注重材質的舒適性和機能性。

從現在的眼光來看，完全無法與目前各式高科技、高機能的布料相比。棉質最大的缺點是吸水後會失去保暖效果而且不易乾燥，一陣冷風吹來很容易就因此感冒，最可怕的是吸附汗水後無法排出，細菌分解後衣服就很容易發臭。這個年代已經有很少人穿著棉質衣物上山，但只要有人穿就絕對可以從遠遠的地方聞到那累積已久的痠臭味。。為自己好，也為別人好，棉質的衣服還是留在家裡穿吧。

早期登山者身上能夠穿的不外是棉、麻材質為主的服飾，但在戶外的功能表現，

現在的底層衣幾乎都是人造纖維所製成，少數能夠使用的天然材質則以美麗諾羊毛為大宗。人造纖維以尼龍纖維（Nylon）、聚酯纖維（Polyester）和彈性人造纖維（Spandex）這三種纖維為主，目前使用最為廣泛的是「聚酯纖維」，有強韌、輕量、抗裂、耐磨、彈性和快乾的特性，而且不易發霉、不易過敏也不容易皺，因此是許多機能材質最愛使用的纖維原料，幾乎主宰所有戶外服飾的市場。但其實「尼龍纖維」才是真正讓戶外服飾步入「機能領域」的先驅。

尼龍纖維誕生於一九三八年，是杜邦公司的卡羅瑟斯博士合成出的世界第一個人造纖維（聚酯纖維則於兩年後才出現）。尼龍是合成纖維技術的大躍進，它的出

現幾乎改變了傳統紡織品的面貌。一開始受到歡迎是因為被用來生產女用絲襪，直到第二次世界大戰爆發後，尼龍才轉而製作成軍用品和服裝。而軍武裝備一直都是領導其他科技發展的火車頭，軍人身上的服裝要同時應付嚴苛環境的考驗以及山區探勘、偵測的戰略需求，也間接促進了戶外服飾的進化。雖然尼龍纖維在底層衣的市場已幾乎被聚酯纖維取代，但仍可在很多登山裝備見到它的蹤跡，像是帳篷、背包、繩索和防水服飾，都是仰賴尼龍的出現才得以不斷進化。底層衣的選擇可以從幾個面向來思考：

功能

吸濕、排汗、快乾是底層衣的基本要求，保暖功能則視衣服的厚度來決定，許多新功能像是抑菌、抗臭、防曬和抗紫外線也逐漸成為標準配備。可以想見，擁有這麼多功能的專業底層衣售價自然不會太低，但底層衣的價差頗大，而這價差產生的原因，要從吸濕、排汗的原理開始說起。

聚酯纖維雖是底層衣的主要原料，但其實它有不親水的特性，不及百分之一的吸水率還遠低於棉質纖維。為了達到吸濕、排汗的效果，必須透過浸泡化學藥劑在表層產生親水性，或是在纖維上製造很多斷面，增加布料與皮膚接觸的面積，產生類似毛細孔的排汗效果。化學藥劑的塗層會因為使用和清洗的次數增加造成效能的減退，而科技編織的纖維斷面沒有這個困擾，如果正常使用可以穿上好幾年效果都不會減弱，價格自然比一般底層衣高上許多。

底層衣的保養非常簡單，注意不要使用柔軟精或洗衣精即可，因為這類洗劑會在衣服表層和斷面殘留無法洗淨的矽，阻礙布料原有的機能性。

材質

吸濕、排汗的特性是底層衣在行進間最仰賴的功能，使用人造纖維的服飾已經不用擔心這個基本需求。但臺灣山區環境的濕度較高，排汗的速度遠不及流汗的速度，身體往往會因為風吹而覺得寒冷。

若要解決這個問題，可以嘗試天然材質的美麗諾羊毛織成的底層衣，不僅質地柔軟、舒適、抗靜電，即使受潮也依然有很好的保暖效果，溫度調節的能力受到許多戶外人士的推崇。但最讓人激賞的是，美麗諾羊毛衣長時間穿著不會產生臭味這個特性，讓必須在野外生活數天無法洗澡的長途健行者和登山客，找到一個避免異味困擾自己和他人的最佳方案。每次在山上遇到穿羊毛衣的山友，最喜歡問對方的問題就是：「請問你這件衣服最高紀錄有幾天沒洗？」

氣候

夏天氣溫較高會選擇較薄的長袖底層衣，穿起來比較涼爽也可以防曬；進入冬天，天氣變冷，就會換上有厚度，裡層加上內刷毛的保暖底層衣。因應不同天氣準備不同的基本層，衣櫃裡幾件不同取向的底層衣才是聰明的安排。有一句話是這樣說的：「沒有惡劣的天氣，只有穿錯的衣服。」

保暖外套

#4
INSULATED JACKET

化學纖維和羽絨是最常被使用
也最值得信賴的保暖材質。

保暖外套也可稱為「絕緣層」或「保暖層」，屬於洋蔥式穿搭的中間層，是一年四季上山都得帶在身上的重要裝備，一般常見用來保暖的材質有羽絨、化學纖維或刷毛。但在使用時機上，羽絨和化纖外套多是使用在會大量出汗的行進間穿著，因為有優異的吸濕排汗、透氣快乾效果，比較適合在會大量出汗的行進間穿著，而刷毛外套一向都是從事登山戶外活動，最常被使用也最值得信賴的保暖材質。

體溫的保存與幾個條件相關：體溫的高低、氣溫和風速、絕緣層纖維的蓬鬆度、絕緣層的厚度及絕緣纖維的尺寸。所以戶外服飾的絕緣層，不管羽絨或是化纖，都是基於以上幾點原理，設計出內裡有蓬鬆度高、有厚度的超細纖維。也因此這兩者一向都是從事登山戶外活動，最常被使用也最值得信賴的保暖材質。

天然羽絨取得不易，處理手續繁雜，從原料到成品的製程耗時又費力，因此讓羽絨製品的價格總是居高不下。但羽絨具有質量輕和極佳的溫度隔絕效果，蓬鬆的羽絨能夠有效將體熱維持在內層，隔絕外部的冷空氣，是公認最具保暖效果的填充材質。但是一旦沾到雨水或汗水而濡濕，羽絨的保暖的效果就會大打折扣。

所幸拜科技的發展之賜，新技術「抗水羽絨」的誕生似乎解決了羽絨抗濕的問題。加入薄膜而產生防撥水功能的抗水羽絨，以及使用更具耐磨效果和防撥水功能的高密度透氣表布，或是在容易潮濕的腋下和頸部填充化學纖維材質。透過這些加強措施解決了不少傳統羽絨外套面臨的尷尬問題，讓怕冷又很容易流汗的登山客也能輕鬆穿上這些高科技的羽絨外套。

曾經買過一個便宜劣質的鴨絨枕頭，拆開包裝後那濃烈的腥味久久無法散去，掛在陽台兩個月還是無藥可救，勉強套上枕頭套壓住那撲鼻的氣味，卻又被裡頭

不斷穿刺出來的羽毛梗給惹毛，一氣之下直接把枕頭丟進垃圾回收車。

後來才知道羽絨原來就像紅酒一樣也有分優劣等級，依照羽絨的種類、品質、比例和蓬鬆度而有保暖度和價格上的極大差異。鵝絨品質好、保暖度佳，是戶外羽絨外套最愛用的填充物；鴨絨則因帶有些許動物氣味，加上蓬鬆度較低，比較常用來填充枕頭、棉被或是價格較經濟的羽絨外套。而「羽絨膨脹係數（Fill-Power, FP）」是最常用來衡量保暖度的重要指標，以一盎司的羽絨膨脹後能夠填滿多少立方英寸來計算，數字越高代表越輕越保暖。例外的情況是某些款式的羽絨外套，為講求輕量化而使用較少的填羽量，可能就不比一樣的膨脹係數，但填羽量較多的外套來得保暖。

價格較為平易近人的化纖外套，使用合成的化學纖維材質（或稱中空纖維）作為外套內裡的填充物，保暖的原理跟羽絨一樣，都是透過中空隔間製造一個隔離層，作為與外部冷空氣的絕緣體。表布通常具有防風、防撥水的特性，而且化學纖維即使受潮，也依然具有保暖的效果，比起羽絨有更快乾的特性。但是化學纖維體積較大，重量也不如羽絨般輕盈。然而化纖外套具有可以水洗的絕對優勢，比起清洗、保養麻煩的羽絨，確實多了那麼一點使用彈性。在外觀上兩種外套也有很明顯的差別。羽絨外套為了防止纖細的羽絨在外套裡亂竄，通常使用橫條或方格狀的隔間將羽絨固定住，所以給人一種胖胖的視覺感，很像米其林輪胎人的可愛模樣。化纖外套則因為材質的特性，外觀上較為平整，穿起來感覺比較苗條。

登山的保暖外套我也常用於日常生活，寒流來時非常方便。

穿上合乎季節的保暖外套，才能在寒冷的天候裡怡然自在。

化學纖維的發明和使用已經超過三十年，許多保暖產品像是棉被、手套與服飾都有它的蹤跡。經過不斷的研究開發，有些新材質的蓬鬆度甚至超越羽絨。而羽絨則一直保有它不敗的經典地位，即使化纖的科技日新月異，仍舊是許多人心目中不可取代的保暖產品。

如果要問我偏愛哪一種材質，其實很難回答。通常我會在秋冬較冷的季節攜帶化纖外套，行進間、休息或登頂時都可以穿上，即使排汗量大也不用擔心失去保暖效果；反而是在比較溫暖的春夏兩季，為求輕便會選擇使用羽絨外套，因為基本層比較薄，入夜後身體需要較保暖的材質作保護。

INTERVIEW

受訪者
COW Records 創辦人 ── **洪爸**

Q 請問你在山上最常使用或獨到的保暖穿搭法是？

A 其實還是以洋蔥式穿法為基礎，底層會選擇輕薄透氣的長袖排汗衣，但是會特地挑選比較接近棉質觸感的材質，不習慣排汗衣質感的人也能接受。中層會加一件厚度、重量都適中的刷毛衣，或是一件輕量又能防風、防撥水的化纖外套，在風大或是陰雨的天氣穿著特別合適。但因為自己極度怕冷，所以一定會再帶件又輕又好收納的羽絨外套跟羽絨背心，作為定點休息時使用。有朋友笑我所謂的洋蔥式穿搭，根本是三層都穿保暖層！這雖然是玩笑話，但其實只要搭配得當，一樣可以在山上穿得舒舒服服。

Q 戶外機能跟流行時尚服飾的結合越來越緊密，想請你推薦幾個在平地跟山上都能使用的保暖單品？

A 我幾乎一年四季，不管在平地或山上都會戴著毛帽，依照不同季節更換不同厚度，但不變的是使用控溫效果很好的天然毛料，像是羊毛或是比較少見的犛牛毛。另外使用環保回收材質的刷毛外套，外觀像是一般毛料，卻同時具有防撥水、防風跟保暖功能，非常適合在臺灣濕冷的冬季穿著。特別推薦日本品牌Yamatomichi的長褲，輕量、耐磨而且版型褲長都很適合亞洲人，可以應付臺灣四季氣候。

風雨衣

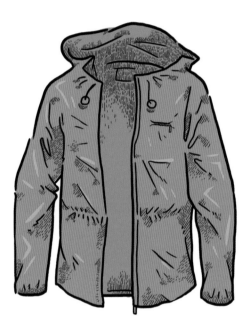

#5
RAIN JACKET

不管氣象預報如何樂觀，
風雨衣和雨褲
都是上山的必備品。

風雨衣是洋蔥式穿搭的最外層，因此也稱「外層衣」或「風雨層」，功能是防風

擋雨，所以會因隔絕風寒效應而有額外的保暖效果(註1)。但包含我在內，大部

分的新手在登山前都普遍認為要買一件「昂貴的GORE-TEX外套」才夠暖和，這

個不知從何而來的迷思困擾了很多人。

第一次上高山前，一直有個聲音在耳邊講悄悄話，告訴我要買一件GORE-

TEX外套才能上山，好像不買來穿在身上就會凍死一樣。當時還是個初出社會的

小夥子，薪水不多，一件上萬的衣服是從來沒有想過的奢侈品。但耳邊不斷繚繞

的聲音就像催眠咒語，清醒的時候已經拿著結帳的外套，幻想自己是穿上盔甲的

騎士，馬上覺得可以穿著它去「征服」百岳。不過當最後站在山頂等待日出，低

溫加上強風竟讓隨身的水壺結冰，身體也冷到恨不得連棉被都背上山去，不禁在

心裡納悶：「說好的保暖效果呢？」

後來才瞭解，在山上真正能夠保暖的衣服只有中間層的羽絨、化纖或刷毛外套，

一件中間厚度的排汗衣或軟殼外套的保暖效果甚至都比風雨衣還好。而且如果運氣

不錯，在山上遇到連續的好天氣，可能一直到下山後連外套都不需要從背包裡拿出

來。然而不管氣象預報如何樂觀，風雨衣和雨褲都是上山的必備品，無論重裝輕裝

都得隨時帶在身上，否則一旦風雲變色被雨淋濕，下場就不只是打個冷顫，還有可

能會因此失溫而嚴重危及生命安全(註2)。

若是將防風雨視為外層衣的主要功能，那麼其實市售便宜的拋棄式輕便雨衣，或

是騎機車用的兩件式雨衣也都勉強符合資格。但嚴格來說，一件合格的風雨衣必須

具備幾項條件，除了輕便好攜帶，表布還得加入防撥水和耐磨的功能，而最關鍵的

透氣功能，則幫你把買下比輕便雨衣貴了好幾倍的風雨衣，變成一筆划算的交易。

穿風雨衣的時間百分之九十以上都在行進間發生，因為在山上不會有人傻傻站著淋

雨，除非是走投無路原地等待救援。風寒加上水寒效應會大量帶走身體熱能，要維

持身體熱能的輸出就必須保持移動，而身體只要處於運動狀態就會出汗。一般廉價

雨衣並沒有導入透氣功能，排汗衣吸附的汗水無法排出而累積在底層和外層之間，

加上反潮，形成老一輩俗稱「外面下大雨，裡面下小雨」的狀況。號稱百分之百防

水的平價雨衣，在惡劣的天候裡反而是個扣分裝備。

一件優秀的風雨衣，除了理所當然的防水，真正的價值在於是否有「透氣」和

「透濕」的功能。以 GORE-TEX 布料為例，就是在兩層布料中間加入專利的防水

透氣薄膜，水分子無法從表布進入，但人體產生的水蒸氣卻可以通過這層薄膜排

出，達到既能外部防水，內部又能保持乾爽的效果。風雨衣的布料材質種類還有

很多，許多品牌在 GORE-TEX 防水專利失效後紛紛研發自己的防水透氣布料，

GORE-TEX 只是其中的一種，所以並不能用「GORE-TEX」這個名稱代表所有防

風雨的外層，但它優異的防水效果和透氣性，的確是很多人心目中的首選。

在山上淋雨是常有的經驗，而這經驗讓我學到解決問題的方法不只有一種，有時

候一件防撥水功能很好的風衣或軟殼衣（註3），在臺灣這種濕度很高的環境反而比

較吃香。「久病成良醫」，雨淋多了也可幫助找到最適合自己的雨天搭對策，或是

變得比較習慣淋雨。

優秀的風雨衣必須也要具備在低溫環境抵抗風雪的能力。

陰冷潮濕的天氣，穿上風雨衣可以提升保暖效果。

註1：「風寒效應」是指當風速增加，人體皮膚接觸的空氣帶走身體的熱量所造成寒冷的反應，在高山的低溫伴隨著冷風吹襲，會導致體感溫度下降，若不及時添加防風衣物，暴露超過一定時間的身體表面會因此凍傷或造成更嚴重的失溫。例如在攝氏十度的低溫，若是受到每小時四十公里速度的強風侵襲，身體的體感溫度會驟降到負一度。

註2：相對於「風寒效應」由風速造成「水寒效應」是因為汗水或雨水於皮膚表面停留造成身體溫度的流失，潮濕的身體散熱的速度是乾燥身體的二十五倍。

註3：風雨衣（Rain Jacket）和風衣（Wind Jacket）並不相同，最大的差異是風雨衣有防水功能，風衣一般僅用於擋風。軟殼衣（Softshell Jacket）這名稱是相對材質偏硬的風雨衣，風雨衣在國外也常被稱為Hardshell Jacket。軟殼衣具有透氣、快乾、保暖的功能，部分軟殼商品的抗風雨能力甚至與傳統風雨衣不相上下，非常適合冬天或較冷的天氣使用。

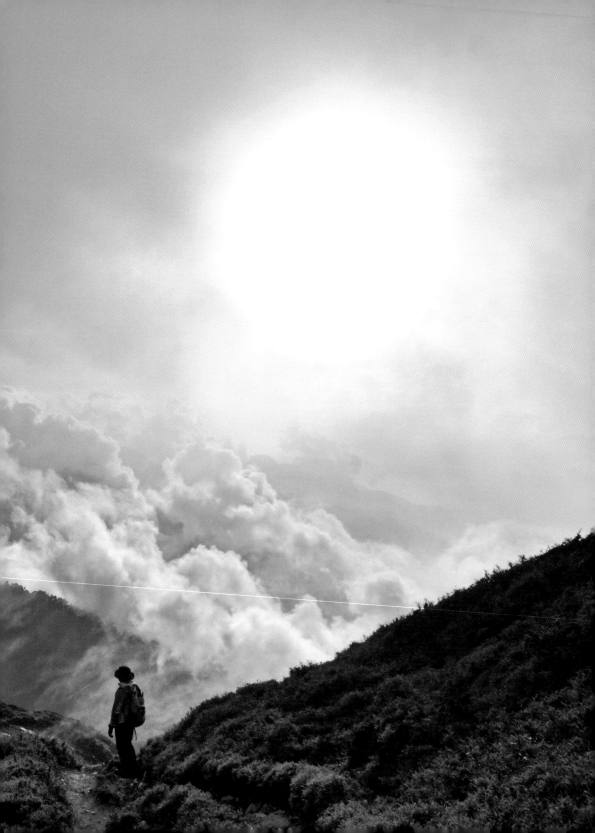

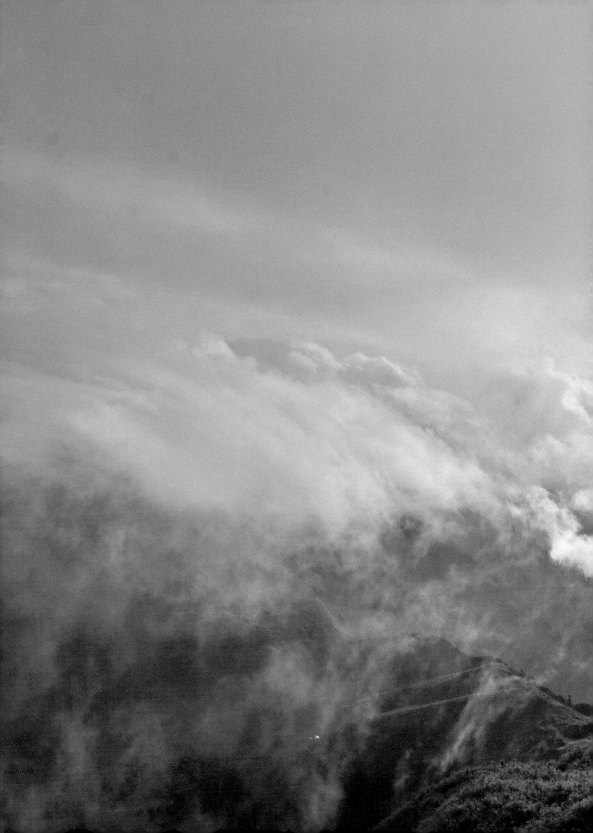

登山褲

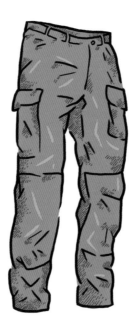

#6
HIKING PANTS

把牛仔褲好好收在衣櫃裡吧！

在這個時代，登上世界最高點已經不是那麼令人振奮和期待，人類的感官刺激不斷翻新，從外太空跳傘回地球是古早時代無法想像的科幻情節。野心勃勃的科學家計畫建造太空電梯和超快速膠囊列車，也許以後登陸火星會比登頂聖母峰還要簡單。但不管科技有多進步，仍然無法改變登山的一件事實，那就是你得用自己的力量踏出每一個步伐，然後在老天爺賞臉的時候才有機會走到山頂，吸到那冷冽、稀薄卻充滿靈性和能量的空氣。而這也是登山讓人最著迷的地方，它是一項原始、純粹的運動，沒有人會想要走輕鬆的路，因為那就失去挑戰的意義。這大登山時代傳承下來的堅持和浪漫，一直令我嚮往不已。

不過想到一百年前的仕女外出健行，還得穿著幾乎要碰到地上的長裙；也聽聞幾個登山前輩慨嘆，以前爬山只有牛仔褲這個選項的時候有多不舒服，就覺得出生在這個年代還是挺不賴的。有堅固耐用又輕量的背包、橡膠鞋底和人造纖維，戶外服飾的多元選擇，讓我們可以穿上舒適透氣的褲子和衣服走進山裡。

內搭褲

上半身要有基本層的保護，下半身也不例外，特別是天氣寒冷或是外層搭配短褲的狀況。內搭褲跟底層衣一樣，吸濕、排汗又透氣是基本功能，對應天氣的冷熱選擇不同厚度的布料。假如不習慣穿太厚重的長褲，內搭褲就是一個調整保暖度的好工具。一條薄長褲搭配兩種不同厚度的內搭褲，整體重量比一條軟殼褲還輕，但缺點是穿脫更換有點麻煩。

壓縮褲

穿著壓縮褲的風潮從跑步運動開始延伸至登山領域，兩者都是長時間仰賴肌耐力的運動，運用的肌群相差不大，所以反饋的肌肉痠疼也很接近。壓縮褲可以減緩運動後持續產生的痠痛，減少肌肉晃動幅度，降低受傷的機會，但它並不會讓你跑得更快更猛，因為壓縮褲的效能著重在「恢復」而不是「強化」。所以並不是因為穿上它而走得更快，而是可以走得更久更遠。跟內搭褲一樣，如果已經穿上壓縮褲了，就不需要再穿內褲，否則重要部位反而會因為悶熱、不透氣，造成濕疹或不適。特別要注意的是，壓縮褲並不適合在睡覺的時候穿著，有可能會因為壓力過大而影響循環，就寢時應該更換另一條舒適的褲子。

短褲

穿著短褲再加一條內搭褲或壓縮褲是很多人喜歡的搭配方式，如果可以一年四季都穿短褲上山我會非常樂意。通風、輕便又容易穿搭，女孩子不穿短褲可以選擇登山短裙，視覺上都有很好的修飾效果。

登山褲不論長短都很注重耐磨、抗撕裂的功能，所以不建議穿著跑褲或一般輕薄的運動褲，如果一個不小心磨破或是撐破，接下來幾天的行程可就尷尬了。

雖然短褲配內搭有很多好處，但要了解的是，內搭褲的材質並不耐磨，而在山上最常磨損的地方就是短褲褲管以下的部位，所以經過密集叢聚的樹林、箭竹林，或是需要攀爬的石瀑、岩壁和陡坡時，內搭褲常常因此破損或鉤線；內搭褲防護力也

沒有長褲好，跌倒或是撞擊比較容易造成擦傷和瘀青，走過咬人貓這類植物時也得小心通過。

登山褲

棉褲、牛仔褲、籃球熱身褲都不是好的選項，人造纖維材質的登山褲才是最佳選擇，不過也有北歐品牌開發的登山褲，使用人工纖維和棉紗混紡製成，搭配防水蠟，一樣具有透氣、保暖、防撥水的功能，又有極度耐磨的強韌性，足以媲美堅固耐用的軟殼褲。只要偶爾上蠟保養，效果可以維持數年不變，但缺點是磅數高，重量重。另一種受到歡迎的款式是兩截式登山褲，從膝蓋做一條拉鍊，直接拆掉褲管就變成短褲款式，在春秋冷熱不定的季節特別適合。行進時可以只穿上短褲的部分，而褲管當作備用，天氣冷或下雨就可以換上；或是進入睡袋前把髒汗的褲管拆掉，可以保持睡袋內部的清潔。兩截褲的使用彈性很大，可以說是一條抵兩條。

雨褲

不要再有不帶雨褲的僥倖心態了，雨褲的重要性跟糧食一樣，不管走到那裡都需要帶在身上，它是標配，不是選配。

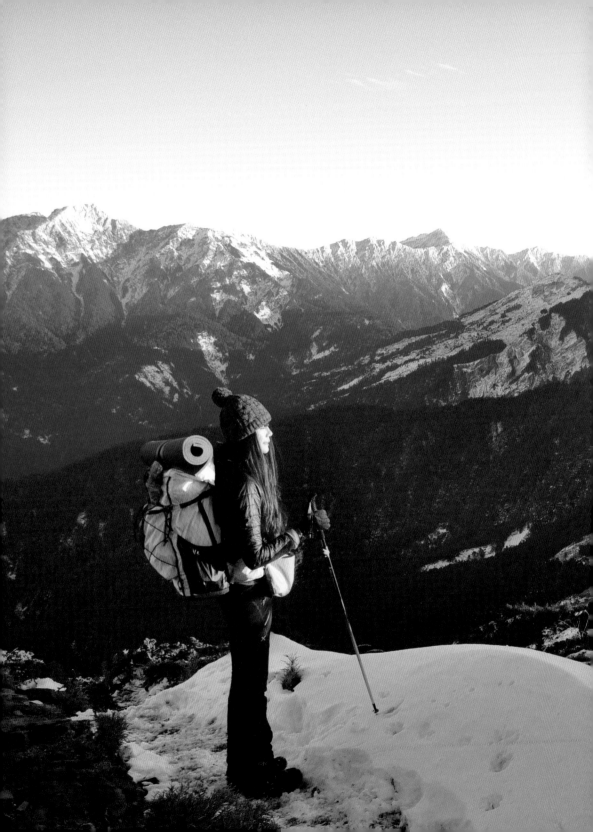

服裝配件

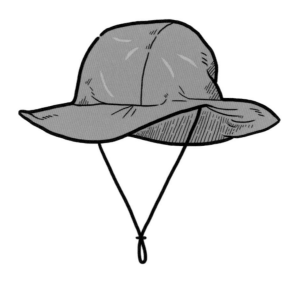

#7
ACCESSORIES

登山的服裝配件，
嚴格來說沒有一個是多餘的。

登山的服裝配件，嚴格來說沒有一個是多餘的，而且也必須不是多餘的，每一樣都有它獨有的功能和目的，跟平常戴上帽子和項鍊作為裝飾性配件有很大的不同，否則實在犯不著特地背上山去。而這些配件也會是在山上最常使用的裝備，如果保養得當可以使用好幾年都沒有問題。我常說真正好用的裝備不是因為它價格高昂或數量稀少，而是因為好用、耐用、經常使用。只要帶著它們上山心裡就會覺得安穩，就像是家裡開了二十年的老車、老師傅的硯台或是一條從孩提就蓋到現在的小被子，真正的價值來自付出的情感和它無形提供的心靈回饋。

常在山上默默觀察許多前輩身上的物品，尋找是否有透露出那種價值散發的迷人光芒，任何一點修補的痕跡或是陳舊的斑駁都可以透露出一個人的個性和隱藏在背後的故事。每次上山我都會帶一頂偶然在軍用品店買到的迷彩遮陽帽，喜歡它自然的皺褶和汗水濕濕後的印漬，它沒有高科技防水功能也沒有顯赫身世，但只要放在背包裡，心裡就會感到安全又踏實，就像跟多年的老友相聚。

遮陽帽

在山上讓我們覺得溫暖、撫慰的陽光其實是一種輻射線，雖然大部分都被地球的大氣層給吸收，但仍有些傷害性光線會穿透而對人體造成傷害，其中最具代表性的就是有「皮膚殺手」惡名的紫外線。

紫外線的波長有三段，短波的傷害最大，但在臭氧層就已被吸收；中波破壞

力跟致癌性最強，雖只傷害表皮，卻是讓皮膚脫皮、紅腫造成曬傷的頭號殺手；長波最弱，但是穿透力最強，能過穿越雲層或玻璃窗進入真皮層，長期暴露其中也會造成皮膚的紅腫甚至致癌。中波跟長波會因為地形或建築物的阻礙而減弱它的威力，但在毫無遮蔽的高山上，無形的紫外線常常讓很多登山者失去戒心，以為沒有曬到太陽就不會曬傷，卻在幾天之後發現臉部紅腫、乾裂又脫皮，這時候就算補擦防曬油也沒有用了（註1）。

在山上有底層衣和褲子把身體包得緊緊的，少數暴露在外的皮膚都集中在頸部以上，因此防曬的重點就落在頭皮和臉部上，而最佳的保護措施就是乖乖戴上有防曬功能的遮陽帽，重要性就像基本層一樣，說是頭部的底層衣也不為過。

款式以寬大的圓盤帽最能提供全面性的保護，包含最容易曬傷的鼻頭跟嘴唇，棒球帽款式雖然輕巧但仍有死角，耳朵就常常因此曬傷。圓盤帽除了用來遮陽，也能防風，有時候穿越濃密的樹林、箭竹林也可以免於樹葉和樹枝的割傷；頂部加上防水布料的款式，則是在下雨時提供額外的保護。超高的實用性和長時間的依賴，遮陽帽幾乎成為登山最重要的服裝配件，在行進間時時刻刻都戴著，只有休息時才會取下。

魔術頭巾

千變萬化的魔術頭巾在山上幾乎是人手一條的必備品，輕巧有彈性又不占空間，可以用來防風、防曬、保暖，或是當作手套、簡易綁腿，也能當作緊急醫

療用的包紮或綁帶。另外一個實用的技巧是在中空的頭巾內塞入用不到的外套，晚上墊在脖子下當枕頭，不僅觸感好、可以隨意調整高度，也比一般充氣枕還方便清洗。

把頭巾綁在頭上當作小帽，可以避免汗水流到臉上也兼具保暖效果，外面再戴上一頂遮陽帽，是我每次上山的基本裝扮。

保暖帽

剛開始爬山的時候就有登山前輩告誡一定要做好頭部的保暖、防風，特別是太陽穴和後腦勺的位置不能吹到冷風，否則很容易引起頭痛、感冒的症狀，甚至引起最令人頭痛的高山症。有些款式的魔術頭巾加入刷毛材質也可以當作保暖帽，但常見的款式還是以毛帽、羽絨帽和刷毛帽為主。保暖帽的使用時機多在身體處於靜止狀態的時候，像是中途休息和晚上過夜，因為身體產生的熱能較少，是最容易遭受風寒的時間。

手套

我的習慣是準備兩副手套，又輕又薄的手套當作行進間的保暖、防曬手套，因為貼身又輕巧，手指頭的觸感和靈活度不會受到影響。選擇指尖可以觸控電子設備螢幕的款式，使用手機拍照不用一直穿穿脫脫非常方便；另一副手套會選擇較有厚度，手心部位有耐磨材質的防風保暖手套，通過拉繩路段或是崎嶇

的攀爬地形都可以保護雙手免於擦傷。防水材質的手套適合在雪地或嚴冬環境

使用，雖然厚重，卻是保護肢體末端避免凍傷的最佳方案。

綁腿

走在碎石坡或是塵土飛揚的林道，小石子和砂礫容易跑進鞋子底部；經過泥

濘路段，像是中級山或是雨後的山路，鞋子沾上的泥巴會阻礙鞋身的透氣效果，

也會弄髒褲管或是不小心滲進鞋子裡；下雨時如果只是穿上雨褲，也無法完全

避免雨水順著褲管進入鞋子裡。小石子、泥巴和雨水在鞋子裡和足部經過長時

間的摩擦，會導致腫脹甚至起水泡，是長途健行最頭痛也最該避免的問題。而

臺灣潮濕的中級山區常常遇到的螞蟥、硬蜱很容易沿著褲管進入而接觸皮膚，

一旦沾上就很難甩開，螞蟥會引起紅腫和傷口流血不止，硬蜱除了很難摘除，

還很有可能引起更嚴重的萊姆病。為了防止這些惱人的小東西從縫隙進入登山

鞋，使用綁腿是最方便又有效的解決方法（註2）。

對於注重清潔的人來說，使用綁腿另一個實用的好處是可以避免泥巴直接沾

上褲管，晚上進去睡袋睡覺就不用擔心弄髒內層，畢竟很需要保養又不能常常

清洗的羽絨睡袋最怕的就是髒汙了。

鞋墊

這裡提到的鞋墊並不是一開始就附在鞋子裡的鞋墊，而是具有矯正效果的專

用鞋墊。一般附送的鞋墊多是一片薄薄的泡棉軟墊，幾乎沒有任何作用。好的鞋墊可以提供額外的支撐力和吸震力，也可以減少足部摩擦紅腫和產生水泡的機率。而更專業的矯正鞋墊可以有效減少因姿勢不良造成的肌肉拉傷，增加雙腳承受重量的能力，減輕身體疲勞和負擔。

登山路途遙遠，長時間行走的雙腳承受背包和身體的重量，足弓的支撐力不足很容易引起疼痛甚至更嚴重的足底筋膜炎。在一次大霸尖山的行程裡，第一天必須重裝走完十八公里的林道和四公里的上坡，才剛出發沒多久就因背負重量超出平常的負荷，導致雙腳足弓嚴重疼痛，硬撐走完三天行程，下山後持續疼痛了好幾個禮拜才痊癒，後來換上登山專用的矯正鞋墊才擺脫了這個困擾。很難想像這麼小小一片的鞋墊，竟會對身體產生如此廣泛的影響，「千里之行始於足下」，這句話使用在這邊實在是非常貼切。

登山襪

襪子的重要性常常被忽略，不少人穿著不合腳或是過於老舊的襪子，等到雙腳起了水泡卻還不知道問題出在哪邊，還可能怪罪在鞋子身上。雙腳的汗量比起身體其他部位並不會比較少，跟底層衣一樣要穿上吸濕、排汗材質的襪子，百分之百純棉的襪子就好好收在櫃子裡吧。襪子是消耗品，會隨著時間和洗滌次數而磨損，太薄或是脫線的襪子可以直接淘汰。

襪子的挑選原則跟底層衣很像，視功能、厚度和材質的不同挑選最適合自己

的款式。但不同的地方是，現在市面上的主流材質是美麗諾羊毛，人造纖維的襪子反而是少數。因為天然羊毛襪有絕佳的抑臭效果，晚上睡覺將白天穿的襪子脫下來攤平透氣，隔天再穿上就比較不會有異味。

註1：玉山氣象站曾在山上測得高於平地四倍的紫外線指數。資料來源：中央氣象局。

註2：有三十年以上野跑經驗的運動防護專家約翰‧馮霍夫（John Vonhof）在他的暢銷書《護腳聖經》（Fixing Your Feet）寫道：「有三件事情是我堅持的，第一，一定要穿吸濕排汗襪。第二，趾甲必須好好修剪。第三，請戴上綁腿。」這三個原則讓他征戰世界各地的超馬跑道和登山步道無往不利。

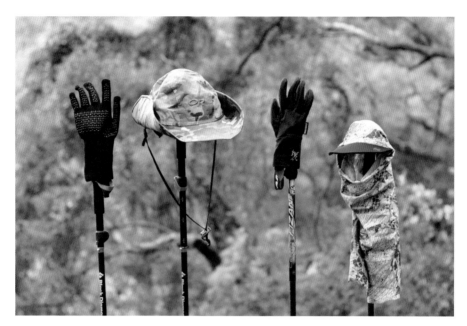

各式配件是登山不可或缺的實用裝備。

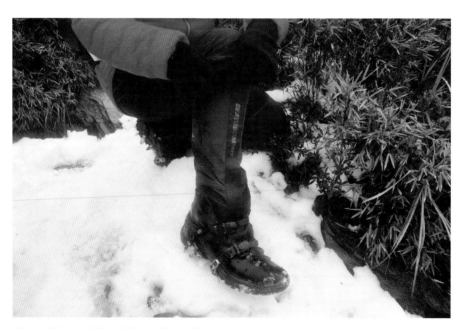

綁腿可用於防水、防髒汙、防蟲……是相當可靠的好幫手。

帳篷

#8

TENT

文明社會稱之為「家」，
在山上或是野地，
它叫做「帳篷」。

我是獨生子，家人非常保護，也很難加入兩個姐姐的扮家家酒遊戲，所以從小就是一個很懂得跟自己對話的小男孩。總是有很多天馬行空的幻想，讀了很多故事書，蓋了好幾座城堡，也做了很多理所當然的蠢事。印象很深的是小時候非常嚮往帳篷，常常趁父母不在，用強力風扇將薄棉被吹起一個膨脹的空間，隻身躲在裡面，想像正在進行一場了不起的冒險。

我想每個人都需要可以躲藏的地方，像一個庇護所或是神殿，在裡頭找得到救贖與自我，尋求靜謐和安慰。雖然成長過程中，一直沒有機會進入那個從小就懂憬的神祕空間，但在青春最精華的大學時期，每個週末流連在Live House或是練團室，躲在吉他手後面默默低頭打鼓，以小鼓為中心的那個圓，是自己建構的小小世界，就像亞歷山大超級遊民的一四二號神奇公車（註1），在阿拉斯加無限蔓延的荒野之地裡，仍有個安心自處的空間。這個空間，文明社會稱之為「家」，在山上或是野地，它叫做「帳篷」。

長大後接觸登山活動，卻一直到幾年後的夏天走上加羅湖才初嘗高山野營的滋味。那是一次驚悚又美妙的經驗，也是首度體驗在戶外野營過夜的樂趣。費時費力辛苦地將帳篷與食物、鍋具背到山上的營地，寒風之中迅速卸裝，點亮溫暖的營燈並搭好帳篷，就地使用一旁的池水煮了熱湯暖身，在山上吃一碗熱騰騰的白米飯配炒肉青菜。那夜沒有月亮，億萬計的星光匯成一道肉眼可見的銀河，寒冷的深山裡，在帳篷內挨著同伴的體溫沉沉睡去。體驗過這種利用有限資源所獲得的巨大滿足，很難不對高山露營著迷。

下山又過一段時日，才終於上網買了頂淺綠色的二手雙人帳，想說哪天一定用

得著吧，卻一直苦無機會，直到認識呆呆。事後想想真是唐突，第二次約會就把

人家帶到山上露營，幸好最後還是娶進了家門。

海拔三千公尺的山上溫度很低，摸黑走在陌生的路徑上找不到確切的營位，在稜

線上找塊空地就隨意搭起帳篷。畢竟是第一次使用新帳，雖然有偷偷在家練習，但

過程難免笨手笨腳。好不容易鑽進帳篷已是午夜，才發現挑選的營地竟是傾斜的草

坡，一整晚兩個人像坐滑梯似地不斷下滑，但我們運氣已經很好了，原本山腳下還

在下雨呢。隔天清晨，陽光透進帳篷，打上一層迷離朦朧的薄光。揉揉眼睛，開門

後看見太陽正從對面山谷間的雲海緩緩升起，隨後刺眼的橘紅色光芒濃烈得讓我們

睜不開眼，溫暖的陽光像一個熨斗把心裡的煩惱都燙平，至今仍難以忘懷在那座被

我們視為祕密基地的山頭搭起的祕密基地。從此以後，帳篷不再是童年那觸不到的

幻想，它是野外的家，一種隨遇而安的浪漫，不管風雨多大、夜色多黑，是一座躲

進去就能立刻得到安全感的神奇堡壘。

可是很多人沒有把帳篷當作必要裝備，因為臺灣大部分的熱門路線都有山屋可

以過夜，如果可以少背兩、三公斤的話，又何必那麼辛苦重裝上陣；加上商業隊

盛行，包吃包住，初學者根本就是參加山屋保證班，那又何必背帳篷在身上練身

體呢？但千萬別忘記，假如運氣不好住進擁擠的山屋，密閉的大通鋪上與陌生山

友並肩共眠，那撲鼻的汗臭味，還有從四面八方傳來的隆隆鼾聲，光是想到就陣

陣頭痛。高海拔地區原本就很不容易入睡，要是加碼遇到上述情況，也只能祈禱

自己比別人先睡著了。住山屋或睡帳篷，有好有壞、難分高下，多上山幾次，嘗試兩種過夜方式，相信你能找到自己的答案。而我的答案，其實很明顯了吧。購買帳篷實際要考慮的點有幾項：

重量

登山用的雙人帳重量一般落在兩公斤上下，超過三公斤就得考慮自己的負重能力和背包體積是否可以負荷。重裝上山露營非常考驗體力，保暖衣物加上炊具、食物基本上都是不能省的重量，睡眠系統的帳篷、睡墊和睡袋，相對來說是比較容易減重的裝備。背得越輕，走得越遠，這可是基本道理。而部分山友會使用天幕搭成簡易帳或炊事帳，更靈活、更輕巧，但也更講究技術與經驗。

空間

雖然雙人帳就是給雙人使用，但必須考慮到還有其他裝備的置物空間。我自己用雙人帳，有時候遇到下雨必須把所有裝備都塞進帳篷時，空間的不足就變成很頭痛的問題。所以有些人即使只是兩人使用，也會購買三人帳爭取多一點空間，雖然多了一點重量，但至少整理裝備不用搞得滿頭大汗，或是怕睡覺轉身吵到對方。

三季帳或四季帳

四季帳又稱冬季帳或極地帳，可以應付更嚴苛的氣候，用於寒冷雪地或強風驟雨

的地方，布料跟營柱都有特別加強，因此帳篷的總重量並不算輕。但以臺灣的環境

因素考量，一頂防水、通風又抗反潮的三季帳（春、夏、秋三季適用）其實就已足夠。

單門還是雙門

只有一個出入口的帳篷雖然節省了重量，但半夜上廁所都要吵醒室友，費力地

跨過對方才能出帳解放有點麻煩。雙開門的帳篷讓兩個人都有獨立的前庭空間，

擺放登山鞋或其他裝備。

自立帳

有些超輕量帳篷為了節省重量而不使用營柱，改用登山杖為支撐，紮營時需

要比較多技巧跟時間，稱為非自立帳（Non-Freestanding Tent）。相反地，可以

不用透過營釘、營繩，組裝後就能自行站立的帳篷就叫「自立帳」（Freestanding

Tent）。想像一下在營區或是山上，強風陣陣或是陰雨綿綿，拉繩打釘真的比較

不方便。營柱扣一扣就可以直挺站立的自立帳可以節省非常多時間。而且自立帳

如果遇到無法打釘的木板或是水泥地照樣可以使用，非自立帳就有點棘手。

註1：《阿拉斯加之死》一書的主角克里斯・麥克肯多斯，把畢生積蓄捐出，拋下學業、家人和文明，獨自在阿拉斯加曠野中一部編號一四二的廢棄公車上生活，並在一塊木頭上刻下自己的代號「亞歷山大超級遊民」。經過一百一十二天孤獨卻自由的生活後因誤食有毒植物而亡。

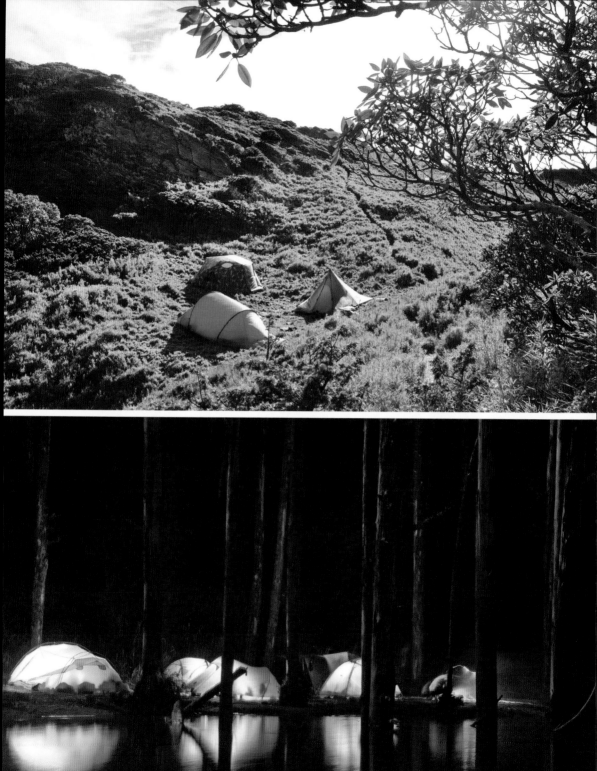

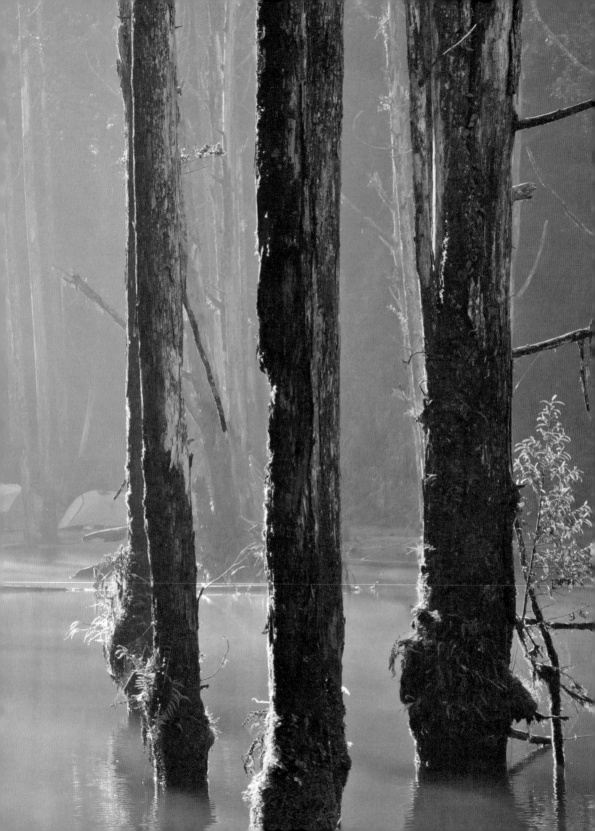

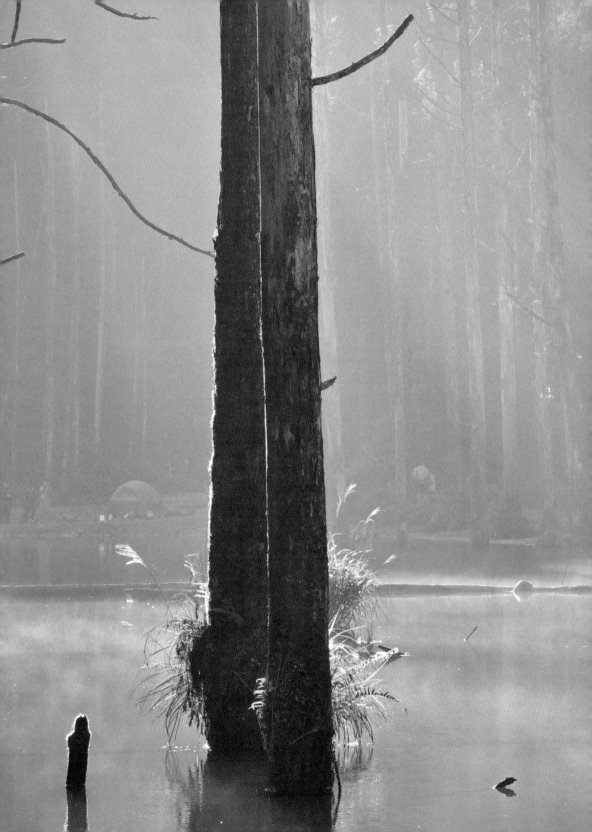

睡眠系統

#9
SLEEPING SYSTEM

失眠可說是登山人
最痛苦的惡夢。

73

辛辛苦苦走了一天的山路，好不容易到了山屋以為可以好好休息，卻因為失眠不能好好睡覺，半夜翻來覆去導致精神不濟、體力下滑，天還沒亮又得拖著疲憊不堪的身體出發攻頂，一路上頭昏腦脹、步履蹣跚，直到下山回家補了好幾天的睡眠才勉強恢復精神。此情況幾乎每次都在山上上演，「失眠」可說是登山人最痛苦的惡夢之一。

這種因為海拔增加而產生的睡眠困擾，其實也是高山症症狀的一種，通常發生在海拔二四○○公尺以上的山區，睡覺時因為呼吸的換氧能力下降造成失眠、多夢，也可以稱為「高海拔失眠」。但造成失眠的原因還有很多，像是在陌生環境的不適應、大通鋪的壓迫感，或是單純地睡得不夠暖和。

第一次跟老爸去走武陵四秀，預計用兩天一夜的時間走完，第一天的行程是走完桃山跟喀拉業山後，再橫越稜線走到約五公里遠的新達山屋過夜。預計要走三個小時的時間，但我們卻遲至下午四點半才從桃山山屋整裝出發，摸黑看來是無法避免，但最讓我們頭疼的是天空那片烏雲。

原本以為會走在輕鬆平緩的稜線，沒想到面對的卻是不斷陡上陡下，地形複雜需要攀爬、拉繩的路況。而這樣的路況在視線越來越不清楚，以及不斷打在身上的雨滴所干擾之下，讓大夥連連抱怨並開始出現憂慮的聲音。天色漸晚，對面清楚可見的大霸尖山漸漸消失在黑夜之中，雨水伴著濃霧，能見度極低的狀態下只能放慢速度，原本在白天清晰可見的路徑，也必須在行進中不斷停下腳步確認是否走在正確的道路上。

HIKING GEARS 裝備篇

對於摸黑比較能夠坦然面對了，有一種不管如何要走多遠我都奉陪的淡然。在黑

夜裡淡下心來保持冷靜，把所有精力放在腳下的滑石及長苔的樹根，以及頭燈所及

的兩公尺視線。調整呼吸，避免讓受傷的腳踝承受更多衝擊。濕透的毛帽、內衣、

鞋襪，只是一個過程，反正我知道最後還是會走到終點，然後躺在山屋的睡袋裡沉

沉睡去。

這時候我們看見遠方有手電筒用閃燈向我們示意位置，大概是新達山屋的志工吧。

但那樣的距離看起來我心都涼了一半，黑夜目測至少還需要兩個小時。又冷又餓

還得走上那麼遠的距離才能休息，雖然雨停了，但經過的草叢和樹葉落下來的水滴

還是讓身體及雙腳漸漸失去溫度。在黑夜裡我們用盡所有精神找尋路徑，終於，一

個陡下我們進入了較為平緩的路況，原本覺得很遠的山屋也漸漸看得仔細。兩隻手

電筒的燈光緩緩向我們走近，我們大聲問道：「請問是新達山屋嗎？」「是的！」

聽到這個回應非常激動，原本沉重的壓力瞬間解除，在志工的指示下我們繞過

滿溢的新達池走進山屋。更令人感動的是早已經到達山屋的其他山友，很貼心地

知道我們淋雨摸黑一定很冷很辛苦，所以特地幫我們燒了很多開水泡成熱熱的咖

啡。其他落後的隊友也陸續到達，並在盡量不打擾已經入睡山友的狀況下完成換

裝和晚餐。

危機解除後身體馬上感到異常疲倦，沒有吃晚餐就直接入睡了。原本以為可以

好好安穩休息，卻發現山屋地板沒有一般通鋪有的軟墊，即使穿上保暖外套躺進

羽絨睡袋，硬邦邦的木地板還是傳來陣陣冷意，和身上未乾的衣服一搭一唱，讓

人輾轉難眠，一夜沒睡。這就像打完最後一回合的拳擊賽，已經如釋重負準備休息了，卻在評審敲鐘後又挨了不知打哪出現的對手一記重拳，直接擊倒。隔天直接放棄一早的品田山登頂，在山屋一邊休息一邊幫忙曬衣服、曬裝備。

失敗的經驗會讓人成長，記取這個慘痛的教訓才開始研究睡眠相關的裝備，因為品質良好的睡眠才是讓身體真正可以得到休息的恢復方法。標準的睡眠系統包含睡袋跟睡墊，但就跟買客製化電腦一樣，睡眠系統的搭配可以依照個人需求做彈性的調整。常見與睡眠相關的裝備如下：

睡袋

與保暖外套一樣，睡袋也有羽絨跟化纖之分。只是化纖睡袋的體積大、重量重，保暖度也不比羽絨來得優秀，因此上山用的睡袋幾乎都是使用羽絨材質居多。購買睡袋要參考的參數很多，價格、形狀、重量、蓬鬆度、填羽量⋯⋯等等，常常讓人想破頭也無法決定怎麼下手。但是睡過幾種不同睡袋的經驗告訴我，其實從「舒適溫度」這個條件來挑選是最快的。

「舒適溫度」是睡袋出廠後依據保暖程度所定義的數值，標示零度的睡袋代表可以在零度的環境睡得溫暖，但是一旦低於零度進入「極限溫度」的領域，身體就會開始感到寒冷。國外幾個大品牌的羽絨睡袋都會標示溫度數據，不過在臺灣山上這種濕冷的氣候裡，舒適溫度的數據就得打點折扣，零度的睡袋大概只能撐過三到五度的氣溫，購買前務必要低估自己身體的耐冷程度。

越暖的睡袋勢必越重，原本是自己遲遲不肯升級的顧慮，但後來終於狠下心花錢購買一個夠暖的睡袋，換來相信自己可以得到一夜安穩睡眠的安全感和踏實感之後，才曉得在山上睡得好比什麼都重要。

睡墊

想要睡得舒服並隔絕地面或地板傳來的寒意，睡墊是必備品。充氣式睡墊比較厚，需要用幫浦打氣，洩氣後收納體積小；泡棉式睡墊一般用摺疊的方式收納，所以體積較大，但使用快速方便，攤開來就可以睡，厚度較薄。

睡墊的保暖程度可用「R值」（R-Value）表示，數字越大就越保暖。但「冷」是一個相對值，每個人的身體構造都不一樣，對冷的接受度也不一樣，所以與其拘泥在R值，倒不如考慮睡墊的使用環境。如果在山屋過夜，一個普通的充氣睡墊就可以滿足需求；但在帳篷過夜，因為背部直接接觸寒冷的地面，所以我會使用一層泡棉睡墊墊底，再加上一層充氣睡墊，如此一來保證睡得安穩舒適。

枕頭

枕頭並不是一個必需品，可以購買專用的輕量充氣枕，或是把不會穿到的衣物放進防水袋或魔術頭巾裡充當枕頭。

完整的睡眠系統缺一不可，想在山上一夜好眠千萬不能馬虎。

在比較冷的營地，有時候會另外多套一層露宿袋來增加保暖度。

耳塞

有一次在天池山莊通鋪睡覺，睡袋、睡墊跟枕頭都準備妥當，才剛進入夢鄉竟然就被隔壁大叔的打呼聲吵醒，像是不小心手滑扭開音量鈕的巨大呼聲持續了一整個晚上，隔天起床完全失去攻頂的意志力。忘記帶耳塞是一個嚴重的失策，就像吃飯忘記帶錢包、考卷忘記寫名字、上廁所忘記帶衛生紙……這個不起眼的小玩意兒，很可能是最重要的睡眠裝備。

飲水器具

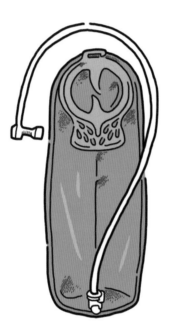

#10
HYDRATION

常有人比喻某些事情
「跟喝水一樣簡單」，但這句話
拿到山上可就不太成立。

常有人比喻某些事情「跟喝水一樣簡單」，但是這句話拿到山上可就不太成立。

陽光、空氣、水，是構成生命的三大要素，在山上天氣好，陽光可能有點過量，空氣也許有點稀薄，但是「水」就得視情況而定了。臺灣高山上的山屋普遍都有蒐集雨水的儲水設備，用來提供路過或休息的登山客取用；偶爾路上也會有水源可用，清涼的活水是山裡珍貴的甘泉。只是如果幾天沒有下雨，或是進入缺水的旱季，山屋的水桶常常宣告見底，而那不會流動的黑色池水即使過濾煮沸後也不見得可以喝下肚。

有次要從成功山屋重裝上攀到奇萊稜線山屋過夜，上山前已經知道附近水資源匱乏，必須從山屋下切來回約四十分鐘的路程才能取水。為了節省重量所以就不背水上山，但心裡其實有點擔心水不夠用，若是真的需要取水也只能認命地多走一趟。結果在路上巧遇下山的山友說他們留了一瓶兩公升的水沒用完，若是需要可以直接取用。心裡有點半信半疑，因為這種好事可不是天天都遇得見。

經過兩個小時的陡上，沿途的碎石坡和拉繩路段沒有想像中困難，但經陽光曝曬身體流失太多水分，竟然也快要把行動水喝光。背包的重量減輕了，但心裡的負擔增加了，在山上無水可用別說是三天，連半天都無法忍受。直到走進簡陋的山屋，在角落看見那瓶山友留下的救命水才放鬆心情。非常感激有這麼好的運氣遇見好心人留下珍貴的寶物，跟隊友三個人均分了那瓶水，煮了咖啡和熱麵，順利解決當天的煩惱。

在山上喝水真的不是一件簡單的事情。出發前確認山上的水源分布和山屋、營

地的水量，仔細做好用水計畫，選擇不同的飲水器具，每一個細節都不能馬虎。

水壺

顏色繽紛的透明塑膠寬口水壺，耐熱、堅固、可密封的蓋子，還有各種容量可供選擇，是山上最常看到也最受歡迎的款式。瓶身印有刻度方便記錄水量，或是使用不鏽鋼材質增加保溫功能，各種貼心的設計讓水壺不單只是個喝水、裝水的容器。

上山會跟呆呆各帶一個五百毫升左右的小水壺，耐熱的特性可以用來沖泡濃湯、咖啡，附加價值是喝熱飲可以順便暖手，甚至直接插進登山鞋裡把走了一天的濕氣慢慢烘乾。

保溫瓶

這裡指的保溫瓶不是媽媽放在櫃子裡的古董保溫瓶，而是體積、容量適中，以金屬材質為主的封閉式雙層保溫瓶。山上的氣溫很低，習慣在睡覺前煮一些熱水裝進瓶子裡，半夜覺得冷可以喝一口溫熱；吃不完的白飯和剩菜可裝進保溫瓶，隔天加一點熱水泡著，一段時間後就是暖呼呼的什錦粥；或早上起床裝些熱騰騰的現沖咖啡帶到山頂，搭配犒賞自己登頂的小點心，享受來之不易的悠閒時光。在寒冷的天氣飲用熱水可以讓身體回溫，比穿任何保暖外套都來得快速有效，也是救難隊常使用的急救方法。

飲水袋

多數背包的水壺置物袋設計在兩側，除非是方便取用的斜口設計，很多人喝水都得依賴隊友幫忙或是麻煩地卸下背包。當然也可以使用水壺背帶，但脖子能承受的重量有限。所以可以收納在背包內部、容量充足，還能拉出一條長長吸管的飲水袋變成很多人的最佳選擇。

當然最佳方案是見仁見智，但打開注水口，裝入當天的行動水就可以直接從吸嘴喝水，不用停下腳步也不用他人協助，一次一小口，是我覺得最方便也最有效率的喝水方式。每次上山由我負責背水帶頭走在前面，每過一根木樁或一小段時間就會停下等呆走過來賞她一口水喝，順便聊個幾句或喘一口氣，互相加油後再繼續往下一根木樁挺進，外人看來可能有點滑稽，卻是我們夫妻之間的小小情趣。

儲水袋

摺疊收納後體積小、重量輕的儲水袋是非常方便且多功能的裝備。可以預先儲水帶上山，或將路上找到的水源暫時儲存到儲水袋，等需要時再取出使用。準備行動水需要先用鍋子將水煮沸，但是溫度太高不適合直接放到飲水袋，這時候就可以等水稍稍降溫後裝進有耐熱功能的儲水袋等水冷卻，趁溫度高時還可以當作睡覺的暖暖包。

有些儲水袋還有淋浴水管的套件可以購買，休閒露營或是野外健行都可以靈活運用。從這幾個方面看來，儲水袋的使用比傳統寶特瓶來得有彈性多了。

濾水器

第一次去加羅湖因為經驗不足而迷路摸黑，好不容易在黑夜裡看到一塊平地和小小的水池，也不管是不是到目的地就原地紮營。上網查過資料知道那邊的水源充足但需要過濾，所以隊友特地借了一組功能強大的濾水器上山，晚餐的料理用水就直接取用旁邊的池水。大概是累壞了也餓壞了，每一道飯湯配菜都吃得乾乾淨淨，於是肚飽眼皮鬆，很快就進入睡眠狀態。

隔天一早醒來發現我們營地旁邊是迷你的「偉蛋池」，距離真正的「加羅湖」不到十分鐘路程而已，當下有點懊惱。但更讓我們哭笑不得的是，天亮才發現昨天摸黑取用的池水，裡頭竟有密密麻麻的小蝌蚪，難怪昨天濾水器總覺得有點阻塞不太好用⋯⋯。

莫名其妙攝取了很多蛋白質有點驚悚，但因為山上的水即使煮沸也還是會擔心雜質和殘留的細菌、病毒、寄生蟲，所以每次走需要取用自然水源的路線還是會帶濾水器才安心。現在已經可以買到很多輕量又好用的攜帶型濾水器，記得過濾前先觀察一下水源是否有過多雜質，以免堵塞濾心而降低使用效率。

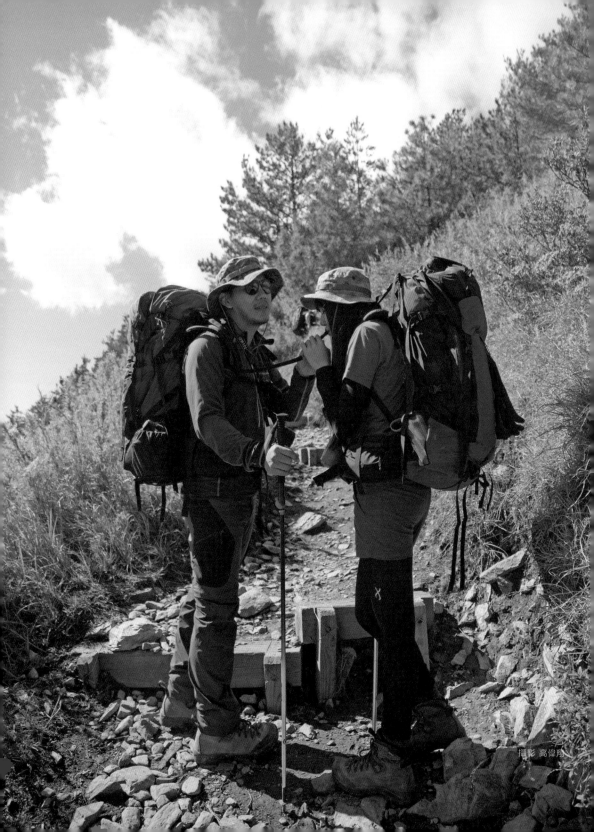
攝影 高偉翔

戶外廚房

#11

CAMP KITCHEN

小時候扮家家酒
道具的升級版！

一個人能不能照顧好自己，成為獨立的個體，也許可以從他是否有能力做好一頓料理來判斷，而在戶外尤其如此。生活在都市裡當然可以依賴外食餐廳，但只要到了荒郊野外，「餵飽自己」跟判斷方位、生火或緊急醫療處理這些傳統上的求生技巧一樣，都是非常重要的生存能力。

爺爺年輕的時候是辦桌的總鋪師，燒得一手好菜但是老了不輕易進廚房，只有逢年過節才會大展身手。平常威嚴十足的「阿公」，在那幾個少數的時刻才會變得平易近人。現在老了，變得既可愛又親切，卻已經有好多年沒下廚，一道美味的辦桌菜只能在記憶裡思念。

所以大概是遺傳吧，我對料理的啟蒙很早，小學看電視的烹飪節目學了道食譜，用麵粉加水跟糖攪拌，在平底鍋鋪平後煎好加上果醬就變成簡單的甜點，如果繼續磨鍊說不定現在就是專業的法式可麗餅師傅。但現在用我模糊的記憶回想，當時似乎錯把太白粉當成麵粉，難怪被逼著吃下肚的家人臉上表情總是一陣尷尬。還好一道失敗的料理沒有讓我失去這項重要的「生存能力」，成年後出社會因為獨自在外租房，做幾道菜餵飽自己不是問題，在山上也可以輕鬆完成幾樣簡單的料理。上山後吃喝拉撒睡都要依靠自己，背包裡有自己的寢室，當然也要有自己的廚房。登山用的鍋具、餐具和爐具都非常迷你，但是該有的功能齊全、一樣不少，大概就像是小時候扮家家酒道具的升級版。輕量、耐用又精簡的戶外廚具，不僅僅是維持生命的基本裝備，也是在冷颼颼的山頂，能否煮一頓熱湯熱飯撫慰身心的關鍵。

鍋具

剛開始挑選鍋具喜歡配件很多像俄羅斯娃娃一樣的套鍋，一層一層打開有大鍋、小鍋、平底鍋跟碗筷，超值又經濟。不過以實際的經驗來說，太複雜的功能使用機會不大，多餘的配件也只是增加重量而已。鍋具的選購原則必須先從使用人數和慣常料理的菜色來著手，接著再思考容量、材質和款式這幾個條件，篩選出最符合需求的搭配。

如果熱愛團體活動的人可以買大一點的鍋子，喜歡吃現炒青菜的人可以選擇輕量中華炒鍋，而像我幾乎只吃麵食的人只需要一個鍋子和蓋子就好。越複雜的享受就得付出越多心力，這道理不管在什麼海拔似乎都適用。

鍋具以不鏽鋼、鋁合金和鈦合金這三種金屬材質為主，不鏽鋼的重量比較適合在平地使用，較輕的鋁合金和鈦合金就成為主流。鈦合金是現在市面上能夠買到最輕最薄的鍋具材質，具有輕量、耐用、熱傳導快速、抗痠鹼腐蝕和不易沾粘、清洗方便的各種優點（註1），因此被大量使用於戶外廚具，才能通過在荒野的種種考驗。

爐具

結婚後呆呆在家裡是理所當然的大廚，幾乎包辦所有複雜的料理，只要是喊得出名字又有食材可以發揮的菜色都可以像魔法一樣變出來，我只要負責把東西吃光光，然後聽她安慰我沒有一直發胖就好。但只要一到山上，這個角色就像大風

吹一樣瞬間對換。大概是因為我一開始使用的爐頭，轉開瓦斯後必須在焰盤直接

用打火機點火，有時候開關轉得太大，火焰就會無預警地轟一聲往上直竄嚇到了

呆呆，讓她一直無法跨越心理障礙去使用它。

像這種迷你型的瓦斯爐俗稱「攻頂爐」，輕量款都在一百公克以內，更有五十

公克左右以鈦金屬為主要材質的超輕量款，因為體積小、重量輕，方便攜帶到

山上的任何角落，只要接上高山瓦斯罐即可使用，是最受到山友歡迎的款式。

但也因為爐架小、離地距離高，只適合搭配容量小的鍋子，太大的鍋子會因為

重心不穩而翻覆。而且高山瓦斯罐的費用較高，所以不少人也會使用燃料成本

較低的汽化爐，雖然操作、保養比較複雜，但油罐可以攜帶更多燃料，適合多

天數的縱走行程。

因為自己的飲食習慣比較簡單，通常三天的行程兩個人都還用不完一個瓦斯

罐，一只輕量的攻頂爐就變成我的最佳選擇。後來更換成電子點火的款式讓呆

呆慢慢接受，從此以後在山上她就可以繼續掌廚，我則樂得在一旁等開飯。但

要提醒的是，即使電子點火較方便，但偶爾也會有爐頭發生「高山症」而暫時

故障的狀況，所以務必要多準備一個打火機，免得落得只能吃乾泡麵的下場。

爐具的價差不小，建議購買品質優良，有良好商譽的品牌，並在出發前多次測

試確認不會故障才帶上山。有次在山上，朋友帶了他剛從網路上買來的廉價小爐

頭，是一個沒有品牌也沒有看過的款式，結果才剛接上瓦斯罐就發生故障點不了

火，只能在一旁飢腸轆轆地等我吃完晚餐再借用我的爐頭。如果只有他一個人上

山，也許會因此餓死也說不定。有些錢真的不能省。

餐具

餐具包含杯、碗、筷、湯匙、叉子、材質、款式選擇比起鍋具、爐具都要來得豐富多元，但若是全部都帶上山就太占空間，所以一物多用是最高原則，一個有握把的金屬碗就可以充當杯子跟飯碗，一只結合湯匙與叉子的「湯叉」也是山上常見的款式（註2）。選擇適合自己慣用的即可，但是無法忍受金屬餐具刮到金屬鍋碗聲音的人，最好還是使用木質或塑料的餐具吧。

註1：鈦（Titanium）是一種銀白色的過渡金屬，由於密度低、強度高而有輕量、耐用的特性，穩定的化學性質也擁有良好的抗腐蝕能力，能夠抵抗海水和王水的侵蝕。種種條件讓鈦被美譽為「太空金屬」，能夠與其他金屬元素熔鑄成高強度的輕合金，並廣泛地使用於日常生活，從太空梭到炒菜鍋，都有鈦合金的蹤跡。

註2：「湯叉」結合湯匙與叉子於一體，在湯匙前端加入叉子的尖狀鋸齒設計，英文稱為「Spork」就是Spoon和Fork結合的意思。但很少人知道這個方便的發明，早在一八七四年就由Samuel W. Francis申請專利，但直到一九〇九年才正式問世，而「Spork」這個沿用至今的名稱是從一九五二年才開始確立的。

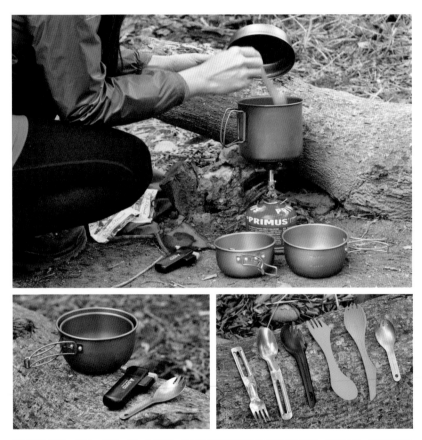

經過精心計算，餐具、爐頭、碗、打火機、清潔布和瓦斯罐都可以全數收納到一個鍋子裡，讓我的戶外廚房精簡到一手就能掌握，不占空間又非常輕便，是經過好幾次試驗才完成的最佳組合。

頭燈

#12
HEADLAMP

光不會憑空出現，至少在你
頭燈沒電的時候是如此。

有一年冬天，跟朋友參加雪山主峰、東峰的商業隊登山行程，第一晚在離登山口僅兩公里的七卡山莊過夜，入夜後在半夢半醒的迷濛狀態，聽見山屋外一群年輕人用興奮而壓抑的音量倒數跨年。「新年快樂！」在海拔二四六〇公尺的深山裡，沒有熱鬧的煙火陪襯，只有外頭因寒流鋒面來襲而顯得異常冷冽的耀眼星空。勉強睜開雙眼後又因沉沉的睡意來襲而睡著。

那時剛接觸登山活動還非常天真，第一次跟商業隊伍上山，因為經驗不足犯了兩個錯誤。第一個錯誤是太仰賴領隊而沒有在事前瞭解與研究路線，加上參加人數太多和雪地上的行進拖慢了整體速度，演變成一趟必須從七卡山莊當天來回雪山主峰，超過十四小時且必須摸黑下山的艱困行程。第二個錯誤是只帶了頭燈卻沒有帶備用電池，身上也沒有帶足行動糧，只有回程時在中途的三六九山莊吃了一小碗領隊提供的杯麵，帶著嚴重的飢餓感和疲憊的步伐，幾十個人湊合著幾盞頭燈和微弱的星光緩緩下山。記得一位外表看來堅毅的大姐，在哭坡時無助地向我求援能否提供她備用光源，而我也只能出借一盞單車用的小燈，勉強提供她最低限度的需求。

另外一次的狀況發生在大霸尖山，那時候路上貪玩，回程至九九山莊的路上又面臨摸黑下山的窘境。原本一路順利，還能一邊以冷靜安穩的心情欣賞夜色，但同行夥伴的頭燈發生故障，莫可奈何的狀況下只好兩個人用一盞頭燈繼續前進，但走了幾公尺後就發現前行困難且有摔落步道的危險。正在發愁的當下，很幸運從背後出現微弱的燈光，原來是不認識的山友從後趕至。在跟他們說明處境之後，

使用頭燈的小訣竅：

一、紅光模式非常方便，有一次在海邊露營遭遇無數的蚊蟲攻擊，因為牠們會不斷湧向頭頂的光源，切換到紅光夜視瞬間解決這個問題。而且使用紅光在與隊友交談的時候不會刺到對方眼睛。

二、閃光模式用於緊急狀況，而且比全亮省電，用於夜間求援或判斷所在位置。

三、流明數越高，亮度就越亮，但也更耗電，一定要帶足備用電池。

四、相較傳統使用乾電池的頭燈，也有使用鋰電池並可以USB充電的新款式，甚至導入智能感應科技，抬頭望遠時會自動切換成高流明數，低頭則回復至低流明數，既省電又環保。

順利借到頭燈的電池，這才繼續出發上路，安全回到山屋過夜。走進寢室，得知我們兩位是整座山莊最後歸隊的人，心想如果沒有遇到好心山友，不曉得還得在山上折騰多久。

這是兩個親身經歷的例子，兩次都非常幸運能夠順利脫離困境，但登山不能靠運氣。很多人登山迷途，無法用頭燈辨識路跡順利回程，被迫露宿過夜而失溫致險；或是受困山區，無法用燈光照明送出求救訊號而得援。從這兩次經驗我學到教訓，告訴自己也告訴身邊的朋友，不管從事什麼戶外活動，一日單攻抑或多日健行，只要是到野外就要帶上電量充足的頭燈和備用電池。你永遠不會知道，在沒有燈具的情況下，自己能不能在寒風刺骨的深山裡，活著等到天亮。光不會憑空出現，至少在你頭燈沒電的時候是如此。

最近一次的經驗比較特別，在一次十分有把握掌握路況的夜爬時還是不幸迷了路，入夜後漆黑的山頭籠罩著濃濃的霧雨，因為找不到紮營的營地而心生焦急，來回於岔路急著判斷方位之際，看見遠方出現頭燈的光束，收拾心情穩定呼吸後尋著光源順利走到營地，這才鬆綁緊繃的心情。非常感謝那一位不知名的山友，也許他只是走出帳篷上廁所，竟然無心解救可能迷途的我們。想來諷刺，為了走入沒有光害的深山野地欣賞銀河之美，卻因為頭燈發出的人造光源而得到救贖。

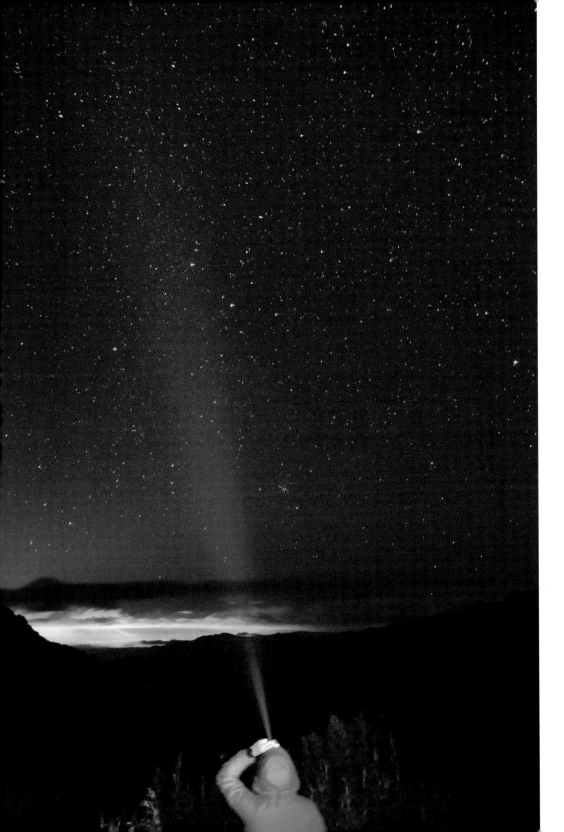

登山杖

#13
HIKING POLE

只要掌握使用技巧，
就會像在山林裡拿著手杖
悠遊漫步的紳士。

登山杖是一對拿在手上用來輔助登山健行的工具，外型跟拐杖很像，長度可調、質輕耐用，主要用來協調全身動作，在上下坡的時候幫助身體的平衡並提升速度和穩定性，最重要的功能是減輕雙腿負擔。根據研究，行進間使用登山杖可以減輕膝蓋關節承受重量的百分之二十二，降低百分之三十的體能消耗。如果底層衣是人體的第二層皮膚，那登山杖就是我們的第三條或第四條腿，是徒步健行不可或缺的重要裝備。

剛開始爬山的時候不信邪，覺得登山杖很礙手又不好收納，常常忽略它的存在，背上山又背下山，沒有意識到它的重要性。結婚後體重直線上升，爬山的時候覺得負擔越來越重，這才乖乖把背包上人人稱讚的「神奇魔杖」拿下來使用。上坡時調整握把與手臂平舉的高度一致，踏出每一步之前，讓杖尖當作前導部隊，用雙手的力量支撐身體往上，不斷重複這個動作直到需要休息；下坡時拉長杖桿，在身體落下之前於前方找出一個支撐點，雙腿稍微收力後，一鼓作氣輕輕落下，完美著地。只要掌握使用技巧，就會像在山林裡拿著手杖悠遊漫步的紳士，姿態優雅又自在。

使用手杖當作登山的輔助工具，最早可追朔自一七九四年，一本由英國浪漫主義詩人威廉·布萊克（William Blake）所寫的經典名著《歐洲：一個預言》（註1），裡頭一張插畫有個背著背包的男子，使用一根比腰部略高的木杖在山裡健行。在此之前，類似工具只有出現在軍隊行軍或人類遷徙的場合上。

近代登山杖的雛形則源自一九二○年代的滑雪運動興盛的歐洲，將原本高過頭部的長木棍改良成比較方便攜帶的高度，使用邏輯和滑雪杖相似。而可調整長度

的登山杖一直到一九七四年問世，才正式跟容易被搞混的滑雪杖劃清界線。

用途

除了用來協助走路，登山杖也是很好使用的輕量營柱，非常適合用來搭天幕或是輕量的非自立帳。一般登山杖最高長度多落在一二〇到一四〇公分，原則上是要選擇適合自己的身高才對，但如果有搭帳的需求就可以挑長一點的長度。在雪地行走，登山杖可以用來測量積雪的深度，避免落入過深的積雪，或是當作簡易的止滑制動工具；需要渡過溪流時，也可利用它增加在水流裡的阻力，或是當作簡易扶手，協助同伴走過困難的地形。唯一要注意的是，不可用來過度支撐自己的身體重量，例如，撐竿跳的動作。

材質

現在市面上可見的主流材質有鋁合金、鈦合金和碳纖維，鋁合金是最普遍可見的款式，也最容易購買。挑選登山杖有點像是在買單車車架，因為這三種也是最常被拿來製作車架的材質。鋁合金堅固耐用，價格經濟；碳纖維最輕，有彈性，但比較無法承受側向壓力，而且有使用年限的疑慮；鈦合金在重量跟強度上取得最好的平衡點，但缺點就是價格昂貴又稀少。

曾經在家附近的步道用過竹子做成的登山杖，有天然的彈性，又有絕佳的硬度，好好加工以後在郊山散步時使用應該很不錯。而且來源非常簡單，家裡的陽台應

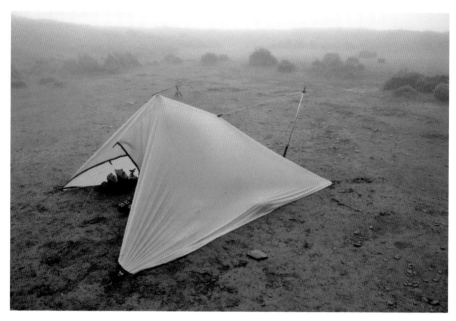

走到營地發現朋友的帳篷掛在背包上不小心掉了，趕緊用天幕跟登山杖搭了一頂簡易帳，順利渡過濃霧與大雨並起的夜晚。

若不需要用到登山杖，可收納在背包後方兩側。

該就有現成的曬衣桿或掃把。

收納

分成快扣式、旋轉式和摺疊式。摺疊式的收納體積跟長度最小，杖桿通常也比較細，很適合收在背包或是行李箱裡帶出國旅行；快扣跟旋轉式的因為結構的不同，收納後長度較長，也普遍被認為是強度較高的款式。

註1：William Blake（1757-1827），《Europe, A Prophecy》。

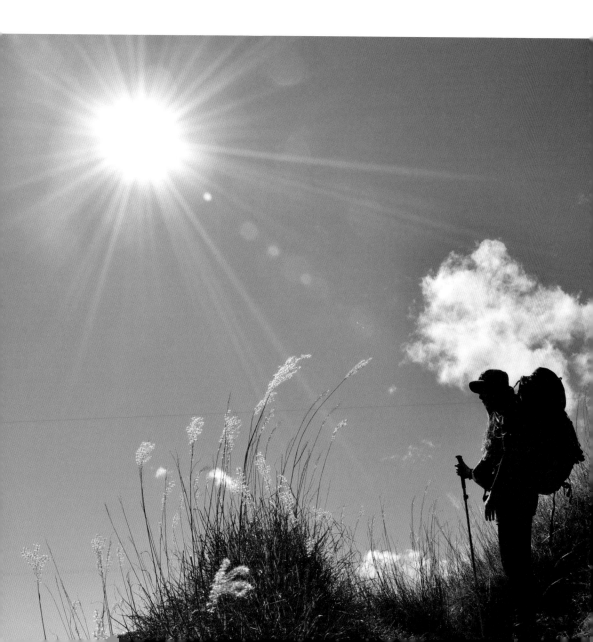

衛星定位手錶

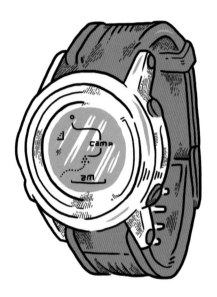

#14
GPS WATCH

有時候一條路走得太久，
會開始質疑自己是否走往
正確的方向。

有時候一條路走得太久，會開始質疑自己是否走往正確的方向，於是在進退兩難的關卡停下，期望有人可以指引方向。這聽起來有點類似人生的迷惘或創業的歷程，事實上登山跟這兩者還真的有點相像。登山是很多事情的真實縮影，一個人在山上的態度可以看出他的品格，而一個平常生活勇於面對挑戰的人，在山上也能散發出不同的光彩。只是陷入迷惑的時候，登山者無法暫時停下腳步，必須在有限的時間內快速判斷下一個前進的方向。

全球定位系統，英文全稱為 Global Positioning System，簡稱為 GPS，又可稱為全球衛星定位系統，是由美軍研發的衛星導航系統，從地表透過與衛星的三維定位，能夠迅速計算出用戶在地球任一處的海拔高度、移動速度和標準時間。一九七〇年代開始建置的全球定位系統，在初期一直都是為了軍事用途而用，直到一九八九年有第一部商用手持衛星定位器的誕生。初期是開發給水手跟物流公司使用，並一度成為美國波灣戰爭的作戰利器，一九九二年與戶外運動用品零售龍頭 REI 合作，才開始將 GPS 定位器帶入生活和運動領域。開發者的公司名稱「Magellan」（註1）取自一位劃時代的偉大航海家──麥哲倫。

麥哲倫船隊於一五二一年首次完成橫渡太平洋的壯舉，並確認地球是個圓形球體。在將近五百年後，我跟呆呆還有幾個朋友計畫徒步走過橫跨臺灣東西兩岸的「能高越嶺古道」。全長共二十六公里，從南投霧社的屯原登山口出發，到中間點能高鞍部的「光被八表碑」（註2）是能高越嶺西段；由光被八表碑繼續往東出奇萊登山口至花蓮銅門是能高越嶺東段。整段古道是日治時代為了將東部多餘電力輸送至西部而開闢

的一條路線。經過時代的變遷，從為了撫平原住民而設的警備道路，演變成「東電西送」的電力輸送路線，直到後期由於環保意識抬頭而被林務局收編為國家步道。西段路線平緩，除了一兩個大型崩塌路段以外都是非常好走的步道，甚至很多原住民協作員都是騎著檔車，來回穿梭在登山口與天池山莊之間運送物資；東段則是柔腸寸斷，又陡又難走還有一堆危險的崩塌，但在以前稱為「東能高駐在所」的檜林保線所周圍有一片巨大神木群，是臺灣少數倖存的檜木原始森林，當雲霧繚繞其中，就像走在魔幻森林一樣處處充滿驚喜。走在能高越嶺古道，就像走近距離接觸歷史留下的軌跡，對出生在花蓮的呆呆來說也是一條回家的步道，在西岸出生的我陪她走回故鄉，格外具有情感上的意義。

行程分成三天，第二天從天池山莊走到檜林保線所只有八公里路程，經過光被八表碑後開始之字下山，植被開始出現變化，也經過幾個大小不一的崩塌路段，但路徑非常明顯，只要小心通過一定可以在天黑之前抵達。走了不知多久，計算時間跟路程判斷應該已經要到目的地了，但是四處張望卻沒有發現任何建築物的輪廓。我們都很確定只有一條路是絕對不會走丟的，卻還是不禁懷疑是不是在哪個地方走錯了岔路，於是停下腳步，用剛買的GPS手錶與手機連線顯示目前位置，再與紙本地圖交叉比對，確認沒走錯方向後才安心地繼續前進，沒想到一直擔心不會出現的檜林保線所，竟就在幾分鐘後的轉角遇見。五百年前麥哲倫探險船隊使用簡陋的羅盤和地圖，帶著無比的信心與勇氣完成一條新航道；五百年後我們使用一款由「麥哲倫」衛星定位器延伸發展的GPS手錶，安全走完另一條由先人開拓意義卻截然不同的步道。

GPS手錶雖然方便，但需要注意電力供應問題，以免緊要關頭無法派上用場。

註1：Magellan公司由一位叫做Ed Tuck的飛行員所創立，他為了精準地飛到指定地點而開發出這套系統，當時一部機器售價三千美金，第一批訂單提供給物流公司作為貨物追蹤之用。

註2：「光被八表碑」，位於能高鞍部，也是整條路線的最高點，為了紀念台電東電西送而於民國四十二年建造，由當時的總統蔣介石在面花蓮東處提上「光被八表」四字，意謂透過電力輸送路線，將象徵文明的「光」傳送至八方地表，十分具有歷史意義。

急救包

#15

FIRST AID KIT

死亡不會是從正面襲來，
而是在不經意的轉角出現。

隨時做好遇難的準備，是成為登山人的必備心理課題，但這並不是準備失去生命，而是面對死亡恐懼的時候能夠試著離它更遠一點。若說在臺灣登山有生命危險，也許很多人不會認同，畢竟大多數的步道都是清晰可辨的路徑，「爬山」其實更像是在山林裡走路健行，但從真實發生過的案例看來，能夠從山難生還的人，並不完全是依靠運氣或積了什麼陰德，事前的萬全準備和臨危不亂的冷靜思考才是幫助自己脫困的主因。

用輕鬆的心情接近大自然，用嚴肅的態度面對生命的威脅，這是行走山林應該具備的心理素質。花時間準備帶上山的零食之餘，也記得幫自己準備一個專用的急救包。把精簡的急救小工具和平常慣用的醫療用品收進小袋子裡，占不了背包多少體積跟重量。當危險和意外發生，這小小一包的緊急用品也許就是活下來的關鍵。

畢竟死亡不會是從正面襲來，而是在不經意的轉角出現；它不是精確的，而是模糊的。無論來的速度是快是慢，相信都無法讓任何一個人接受。

醫療用品

包紮用的繃帶、醫用膠帶、消炎軟膏、生理食鹽水、消毒紗布和外敷用的藥膏，越充分的準備就能應付更多狀況，但別把自己當成了行動醫療站或是軍隊的醫官，過多的醫療用品只是增加重量而已。

藥品

有次在山上隊友不小心在換衣服時著涼，還好自己有隨身攜帶藥品的習慣，馬上從背包拿了兩顆感冒膠囊給他吃，沒幾分鐘後他就感受到療效而覺得頭痛症狀好轉很多，還稱讚道真的是非常好用的特效藥。那時是下山回山屋的路上，吃完藥後他反而走得比我還快，但回到山屋時赫然發現，剛剛給他吃的其實是咳嗽膠囊。

還好並沒有產生什麼副作用，也因此讓我學到一個寶貴的經驗。攜帶習慣使用的藥品並用小型夾鍊袋分類，在袋子上用筆寫下它的名稱及用途，可以避免自己吃錯藥，或是當自己無法清醒地分辨需要什麼協助，旁邊的隊友和夥伴也能立即判斷該選擇哪種藥物做緊急處理。

急救小道具

一個小小的別針可以用做繃帶包紮的固定器，一個夾子或一把剪刀可以用來處理簡單的水泡，一小捆強力膠帶可以當作風衣或帳篷的臨時修補品，而一根防水火柴和一粒燃料錠可以當作緊急生火的工具。這些不起眼的小東西也許一次都不會用到，但只要能用到一次，可能就是攸關存亡的唯一機會。

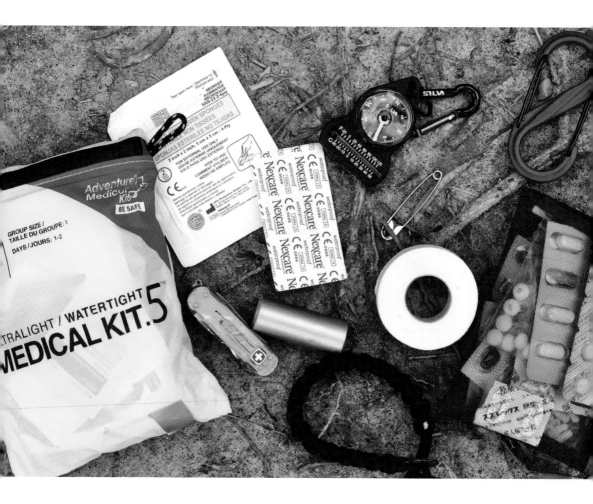

貓 鏟

#16
CATHOLE TROWEL

大自然是需要
共同維護的珍貴資源。

在山上的時間一久，就免不了要面對一些處理排泄物的尷尬問題。跟大多數的人一樣，到了山上就習慣性便祕，但偶爾也會有「無法自己」的緊急時刻。而且隨著次數增加，心裡的矜持也會跟著慢慢瓦解，因為這是每一個成熟的登山人都遲早要跨越的關卡，只是有人的關卡很低，而我的很高。

貓鏟是一種小型的鏟子，金屬或塑膠材質都有，名稱的由來是因為貓咪在排泄後都會習慣性地用沙子覆蓋排遺，飼養貓咪的貓奴就得用一把鏟子把貓沙盆裡的排泄物鏟起來另外丟棄，保持貓沙盆的清潔，讓貓咪可以安心地在同一個地方繼續方便。當然山上是不會有貓沙這樣的東西出現，所以用法是在計畫要解放且遠離水源的野地，挖出一個三十公分深的洞，並且在解決需求後原地掩埋，恢復原貌。這個做法在國外已經行之有年，是為了遵守無痕山林準則，不留下任何人為痕跡和可能散布的傳染病而衍生出來的小工具。部分國家公園甚至有更嚴格的規定，連挖都不用挖，必須將自己的排泄物打包帶走。

很多人報名登山課程，學習走路或是繩結的技巧，但從來沒有人會特地想要知道如何上廁所，因為如果連這都要有人教，那就未免有點瞧不起人類的智商。但很遺憾的，即使簡單如本能的動作還是會有人做不好，四處方便留下遍地黃金，甚至錦上添花地擺了幾朵衛生紙，遠看還以為是盛開的白色杜鵑。

很多人以為衛生紙在山上會「自動分解」，但其實在低溫的環境下，一團衛生紙有可能在歷經十年後仍無法腐爛，成為山上最醜陋的風景。如果有內急需求，應該在步道以外和遠離水源的隱密區域解決，切勿直接在步道上埋下「地雷」。

使用貓鏟的小訣竅：

一、挖掘貓洞必須遠離水源和步道，並盡量在方便翻土且潮濕的環境，可有利排泄物的生物分解。

二、避免破壞過多植被，如果在岩石地區無法翻土，也一定要要用石塊仔細的掩蓋。

三、堅硬的貓鏟也可以當作敲營釘的工具，或是用來掩埋野地生火的灰燼（當然是在不得已的狀態下生的火）。

四、貓鏟鏟的是土，不是排泄物，千萬不要有覺得鏟子很髒的錯誤想法。

山上的廁所可遇不可求，稀有程度就如同沙漠中的綠洲，但是走近這樣的綠洲，「肥沃」的土地上往往可以聞到撲鼻而來的臭味，導致很多人選擇在廁所鄰近地區直接解放，造成環境汙染的範圍呈放射狀向外擴散。

貓咪為什麼要掩蓋自己的排泄物有幾種說法，最常見的就是為了掩蓋自己的體味，避免遭受其他同類或是掠食者的追蹤，這是貓科動物的習性，從一出生就建立起來的衛生習慣；也有人說這是一種社群地位的象徵，老大心態、地位較高的大貓會解放在顯眼的位置，而柔順自卑的小貓會害羞地在方便後趕快仔細掩埋。

至今還沒有學者專家可以證實任何一種說法，但在山上亂大便的人類，也許就是因為貪圖一時方便吧，忽略大自然是需要共同維護的珍貴資源。

山上的廁所可遇不可求，大多是需要就地解決的野地，非常考驗登山者的公德心。

女子登山部品

#17

GEARS FOR GIRLS

張開的傘面就是野地
上廁所最好的掩護。

西方古早時代的登山運動多以男性為主，許多女性登山者締造的登頂紀錄都比男性登山者晚了數十年之久。而從臺灣的婦女登山史來看，十九世紀末的日治時代因為多數婦女仍存有纏足的習慣，即使日本殖民政府引進西方教育，在臺灣推廣體操和遠足健行活動，生理和傳統風俗的限制還是讓臺灣婦女無法走到戶外。

一八九七年，明治天皇諭令將臺灣最高峰的玉山改名為「新高山」，成為日本人心中僅次於富士山的另一座聖山，在不間斷的「理蕃」政策下，由少數統治菁英帶隊登頂玉山主峰並致力路線開發，是臺灣登山運動的啟蒙時期。

一直到日治中期，一九二〇年代臺灣各地的女子高校紛紛成立「山岳會」登山社團，由校內老師帶隊，掀起一股女子登山的風潮，這才正式將女性帶入登山領域，甚至比婦女擁有選舉權還早了數十年。登山從學術調查和戰略的需求，漸漸普及至學生的郊外旅行或畢業旅行，成為探索教育的一環。

當時的女子登山服飾身上穿的是傳統的大襟衫，由頸部至腋下成一斜口開襟，下襬較長，穿著黑色長裙和保暖的褲襪，頭戴斗笠，手持木棍，主要糧食和裝備由當時的原住民背負，女校生只要背負自己的私人物品即可。路線跟現在的塔塔加線一樣，只要步行約九小時即可到達主峰，途中會經過一個兼作警察駐在所的避難小屋，也就是今日排雲山莊的前身。從現在的標準看來，那樣的登山裝備能夠登上玉山是一件非常不簡單的事情。

由於生理條件不同，女孩子登山的不便比男性還要多些是事實，但完全無損於女性挑戰高峰的決心和意志。一九九五年江秀真登上世界最高峰聖母峰，成為臺

灣第一位登頂成功的女性，那年她才二十四歲。但男女登山裝備的差異就真的頗大了，許多品牌都有專門設計給女性使用的款式，服裝的剪裁、背包的設計都跟男性不同，款式花樣多變，更重要的是能夠幫助女孩子克服一些尷尬的狀況。

運動內衣

世界上第一件女用運動內衣（Sports Bra）誕生於一九七七年的美國，由三位女性共同發明（註1）。因為有感於女生在跑步這類激烈的運動，如果穿著一般內衣會造成的身體不適，像是皮膚摩擦和乳房疼痛，除了影響運動表現也影響身體健康。於是三個人靈機一動，取用兩件男性的運動護褡，縫成一件有罩杯的運動內衣原型並取名為「Jogbra」（慢跑內衣），成功造福世界各地熱愛運動的女性。

運動內衣到今天已經變成女性在戶外運動不可或缺的必備品，一般分成有罩杯的款式，以及無罩杯的壓縮款式，共通點是沒有鋼圈的束縛，充滿彈性又能透氣、排汗的布料提供胸部完整的包覆，減少晃動和肌肉的拉扯。

雨傘

在荒郊野外上廁所絕對是女孩子登山最頭痛的事情，除了衛生問題，更多女孩子介意的是必須脫下層層包覆的衣褲，在野外裸露的身體會被不經意路過的山友撞見，甚至因此憋尿導致身體出狀況。其實解決方法很簡單，近年越來越流行帶雨傘上山，如果沒有強風吹襲，擋雨效果可能比雨衣還好，而張開的傘

面就是野地上廁所最好的掩護。為了這個需求，我跟呆呆還特地買了一把迷彩花紋的雨傘，隱匿效果非常好！

袖套

怕冷的女生很多，但怕熱的也不少。只是單穿一件短袖上衣，太陽曬黑手臂就會出現兩截顏色，除了不美觀也可能會因此曬傷或著涼，這時候可以選擇單車運動常見的緊身袖套，彈性布料也同時具有吸濕、排汗功能，還可以防止蚊蟲叮咬，也延伸了服裝的機動搭配性。

髮帶

長長的頭髮經常會卡在外套拉鍊上，穿脫帽子和背包也會造成髮尾嚴重的打結，這時候就需要一條簡單的彈性髮帶來解決這個困擾的問題，或是使用頭帶跟魔術頭巾則可以創造更多變化。

註1：第一款運動內衣的原型由 Hinda Miller 和服裝設計師朋友 Lisa Lindahal 以及 Polly Smith 共同設計。Hinda Miller 在二〇〇二年從商場轉戰政壇，曾任佛蒙特州參議員。當年的 Jogbra 原型現在是紐約大都會博物館的館藏。

INTERVIEW

受訪者
山岳攝影師 — 安格

Q 女性登山在生理上要克服的問題比男性多些，尤其像妳已經完成艱鉅的臺灣百岳想必經驗非常豐富，對有心想要接觸登山運動的女孩有什麼建議？

A 不論男女，在山上最基本的道德就是照顧好自己，一切量力而為，不要勉強上山。女孩們千萬不可以抱著有某某會帶路、幫我背、幫我煮的想法上山，因為在山上任何的小事都能變成大事，而如果妳在狀況外，危害的不僅是自己，還有可能是一整個團隊，甚至是更大的社會資源。

Q 請問有什麼登山裝備是妳每次上山都會準備的呢？

A 悶燒罐，可以讓你在一覺醒來或是中午休息時不用開伙就能有熱粥品嚐的好物，最重要的是悶燒原理可以省去不少瓦斯用量，六天的能高安東軍行程我只有攜帶一罐瓦斯就可以應付炊煮需求；頭巾，隨身攜帶的頭巾沾濕充當毛巾可洗臉及擦拭頭皮，晚餐煮飯放在鍋上烘乾即可。長天數不能洗澡太痛苦，如果水源充足，上廁所的時候可以裝點水用水壺帶著，做簡單的重點清潔；備用眼鏡，要提醒有近視的女孩，在山上戴隱形眼鏡並不是一個好的做法。我曾經在高山上因為眼壓過高又加上隱形眼鏡導致角膜水腫，拿掉眼鏡後眼前還是一片霧的狀況維持了好幾個小時，當時以為自己要瞎了。

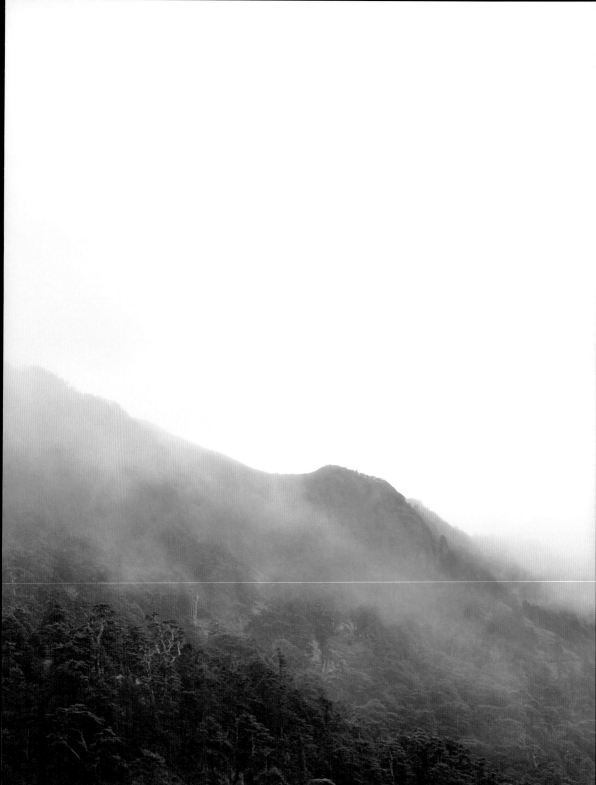

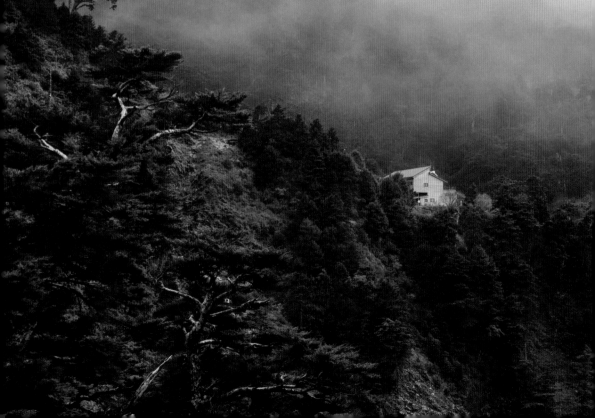

HIKING
TECHNIQUES

技巧篇

一趟兩天一夜的登山運動所運用到的技巧遠比想像中複雜。從行前
的體能訓練、計畫擬定,到出發後走路的方式、地圖的判讀、工具
的使用,一直到下山後利用飲食的自我管理來恢復體力,隨時為自
己上緊發條,練習各種實用的技巧以應付各種可能的突發狀況,是
一個成熟、負責的登山人要學習的課題。

走進山林,生命就該掌握在自己手裡。肩上的背包、腦子裡儲存的
知識,還有學習到的經驗與技巧,每一樣都是登山的基礎,是順利
登頂和安全回家的關鍵。

行前準備

#1
PREPARATION

做好萬全準備，
是登山安全的第一道防線。

有一位朋友的父親想要上山進行三天的行程，是一條並不困難的路線，如果是經驗老到的山友其實可以輕鬆走完。但據了解這位叔叔在此之前似乎完全沒有高山經驗，頂多只有在多年前「爬過山」而已，可以參考的樣本經驗並不多，而且約不到一起同行的夥伴，仍然很固執地想要獨自完成這個令人冷汗直流的計畫。

更別提他上山的時間可能會降下大雪，而且直到出發前兩天還搞不清楚應該帶什麼服飾跟裝備，問到有沒有糧食計畫跟行動糧也是一臉狐疑，似乎沒有意識到事情的嚴重性，只是憑著一股熱血和對體力的自信就貿然上山了。這種沒有任何計畫又讓朋友家人擔心的魯莽行為，絕對無法跟那種隨興自由又浪漫的背包客旅行畫上等號。由於苦勸不聽，我們只好趕緊幫忙提供所有必要資訊，並祈禱這位叔叔可以遇到好天氣看到好景色，然後平平安安地回家。

登山健行的活動地點大多是與世隔絕的荒郊野外，絕大部分地區都無法順利對外取得聯繫，除非有衛星電話在身或幸運走到有訊號的路段，不然要是遇到突發狀況就只能自求多福，利用手邊現成的有限資源解決各種棘手問題。有些人會覺得如果是參加團體活動，至少還有領隊或是隊友可以提供協助，但其實大部分遭遇不幸的多是落單的登山客。

做好萬全準備，是登山安全的第一道防線。走上步道進入深山，就必須有任何事情都可以自行打理的心理準備，因為真正危急的時刻能夠信任的只有自己。而且覺得準備好了，做過訓練了，可以強化心理素質，遇到問題就可以冷靜處理而不會慌亂、緊張，把自己帶到更麻煩的處境。當然，如果怕火的呆呆不會開爐頭，我還是

會乖乖把晚餐煮好，但還好她總是準備很多好吃的食物，也很認真地學習各種裝備的操作，所以要是哪天我真的在山上行動不便，絕對可以相信她能帶我脫離險境，或至少煮一碗熱騰騰的泡麵溫暖我的胃。

體能訓練

常有人說能否登頂的關鍵是意志力而不是體力。這句話說對了一半，意志力的確很重要，但如果沒有充沛的體力支撐自己到登頂前的最後一道關卡，可能連使用意志力的力氣跟機會都沒有。

體能的訓練必須及早規畫，如果平時沒有運動習慣就得上緊發條，認真排定訓練菜單，肌力、耐力、肺活量這些基本功都缺一不可，爬山不能走捷徑，練功當然也不行。機會是留給有準備的人，沒有準備就沒有登頂的機會，況且如果跟隊友的體力相差過於懸殊，還可能讓自己變成拖垮團隊進度的凶手，這種心理跟生理的雙重壓力不是每個人都能承擔的。

登山運動使用的肌群很廣泛，如果只擅長同一種運動不見得可以應付體力吃重的高山健行，舉例來說，馬拉松好手有很好的耐力跟心肺功能，但負重能力也許就不太理想；而在健身房能夠舉起幾公十斤啞鈴的大漢，也許走沒多少距離就氣喘吁吁不支倒地了。多元化的運動內容可以達到不同的效果，同時針對局部較弱的部分加強鍛鍊，才是一個完整健全的訓練計畫。

單車跟慢跑是我平常就會做的有氧訓練運動，但在不致讓膝蓋受傷的強度下，

會盡量選擇多一點上下坡的路段來加強腿部肌肉的鍛鍊。如果體重較重或其他因素不適合跑步的話，可以改用快走或是負重慢走的方式，慢慢增加強度，不要在短時間內提高到自己不能負擔的程度以免造成運動傷害。爬樓梯也是一個很受歡迎，而且能夠直接模擬登山活動的訓練方式，但是因為下坡很傷膝蓋，所以如果有電梯下樓就搭電梯，沒電梯的地方下樓必須放慢速度。而最理想的訓練方式，其實還是直接背著背包，走到離家最近的郊山或步道模擬上山時會遇到的路況和背負重量。

裝備的購買與測試

曾經在網路上看到有人質疑一些新手花了大把鈔票添購高檔裝備，上山一兩次失去興趣就不再使用實在是很浪費的行為，言談間充滿老手的驕傲和對新手的輕蔑，覺得如果是跟風爬山根本不需要買那麼多裝備。但我心裡想的是：「嘿！至少比沒有任何準備就上山還安全好嗎？」對我來說真正令人擔心的是那種毫無概念，覺得自己也可以穿著雨鞋跟運動外套就去挑戰高山的人。跟浪費金錢相比，浪費生命真的可怕多了。

裝備不一定要買到最好最高級，但原則是符合自己需求，並且能夠提早拿到好在上山前模擬實際環境做周詳的測試。確認行進間跟休息時的服飾搭配，牢記洋蔥式穿法原則，不要帶太多徒增重量的厚重服飾；熟悉工具的功能和操作方式，像是爐頭跟瓦斯罐怎麼點火、頭燈模式的切換和更換電池的型號、登山杖的操作

和收納，或是綁腿、冰爪的穿戴步驟等等，每一個細節都盡量自己摸索一遍。

建議設定一份自己的裝備清單，按照功能分門別類，條列裝備的品牌、型號、重量跟功能，每次上山前都像個嚴格的工頭一樣小心檢查每個細節，久而久之就能夠很快速地依照不同的行程、天數和氣候環境而判斷自己應該攜帶什麼裝備出門。

登山計畫

不管一座山爬了幾次，每次上山前還是會做足功課，把即將前往的路線與天候環境等資訊好好地複習或預習，內容包含路線的距離、高低落差、行走時間和水源地點的分布，掌握該山區的天氣對應季節的轉變會有什麼不同的變化，藉以判斷攀登難易度和行走天數，協助自己在打包的時候應該取捨什麼裝備、攜帶多少糧食、背負多少重量。將這些資訊存入手機，或是整理好列印成紙本隨時帶在身上，並加上防水保護。坊間也可以購買資訊完整，且有防水耐摺等貼心功能的百岳地圖，都是登山過程裡實用的好工具。

同時也要遵守各個國家公園的規定，確實申請入園證和入山證，告知家人朋友自己未來幾天的行蹤和計畫，留下緊急聯絡方式，並準備撤退方案。

INTERVIEW

受訪者
新北市消防局新板山搜義消分隊 副小隊長 ── 詹喬愉（三條魚）

Q 在過去的救難經驗裡，山上的遇難者普遍缺乏什麼？是裝備不足還是體能不足？

A 我認為裝備跟體能都是其次，登山者落難最大的原因應該歸咎在「對山的認知不足」。上山前沒有做好萬全準備，沒有建立對「山」的認識，所以不清楚應該攜帶什麼裝備，也不清楚自己的能力是否可以應付山上變化複雜的地形和氣候。舉例來說，很多登山者迷路後的第一個反應是下切溪谷，以為可以順利脫困，但有超過百分之九十的機率會因此罹難。爬山的人口變多是件好事，但大多數的人只喜歡爬山卻不喜歡學習，缺乏應變能力就只能依靠運氣，但運氣不會讓自己一直活命。

Q 你曾經在中亞吉爾吉斯登山時於冰河墜落，獨自一人受困超過二十六小時，身為救難者的你突然變成待救者，心境上有什麼轉變或碰撞嗎？

A 身為救難隊員當然會對罹難者感到惋惜與遺憾，但更大的疑惑是，為什麼明明在遇難後原地等待救援可以換來更多生存機會，卻要不斷地移動，讓自己生命受到更大的威脅？這個答案直到我墜落冰河，獨自一人面對恐懼時才明白，這是人類的求生本能，會抓住每一個讓自己獲救的機會，即使可能性微乎其微也會努力嘗試。在救難隊出動前都認為已經是十萬火急地準備，但對於一個待救者來說，每一分每一秒都有可能失去生命，時間的不對等造成心理的焦慮，才會做出不符合邏輯的行為。這次的經驗讓我多站在不同角度去思考，但還是希望待救者能夠信任救難隊，盡力在最安全的地點耐心等待救援。

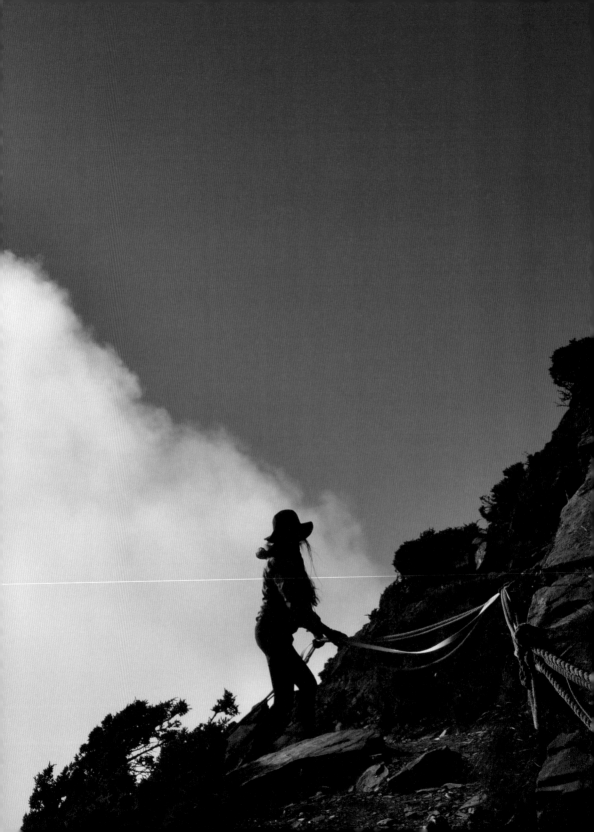

打包

#2
PACKING

背包承載的是夢想、是渴望，
是把所有家當一肩扛起出走的浪漫。

登山運動從十八世紀的歐洲興起，但一直發展到十九世紀工業革命時期，人類才將登山健行視為一種休閒消遣。無論在當時或是近代，背包一直扮演舉足輕重的角色，在意義上已經不單單是一個簡單的布袋或行囊，它承載的是夢想、是渴望、是把所有家當一肩扛起出走的浪漫。為了往更遙遠更深邃的領域前進，一個能讓冒險家和旅人走得更輕鬆、攜帶更多用品的背包，就因有了需求而不斷改良，終至我們現在看到的模樣。

背包（Backpack）一詞最早出現於一九一〇年代的美國，但早在一八六〇年代就有以木頭為基礎背負系統，輔以麻布或皮製品為主袋的背包，到了二十世紀中葉開始出現金屬材質的貨架式背包，並改用帆布或尼龍布作為背包袋的主要材質。而這種外架式的背包一直到今日仍可常見於臺灣山區，背工或是協作員都很偏好這種可以背負大量貨物的款式。一九六七年，來自美國科羅拉多州的 Greg Lowe（註1）發明了貼身的內架式背包，貨架的材質使用更輕量的鋁合金，增加更多背包內部的空間，成為今日登山背包的原始雛形。

現代的登山背包英文一般則稱為 Backpacking Pack（健行包），歸類為 Multi-Day Pack（多日包），與之對應的是 Day Pack（稱為單日包或攻頂包），容量約在四十五公升至七十五公升之間，有明顯的「背負系統」，也就是靠背處有使用輕量金屬、塑料或其他複合材質的堅固支撐架，並輔以泡棉、軟墊等緩衝材質包覆，加上腰帶後，在負重時，仍能將背包重心穩固在腰椎，並分散重量到肩膀的設計。

普遍來說，一個合格的登山背包，在外觀上可以看到的設計有置物頂蓋、水袋

孔、可調式肩帶／腰帶／胸口帶、兩側的水瓶袋、正面的置物袋等。內部不一定要有收納系統，但基本會有一個飲水袋的隔間。

背包各部位的名稱可以不用記得那麼清楚，就像雖然不懂車子的零件，但懂得開上路就好。只是登山健行不比開車那麼輕鬆，畢竟是將旅程中為了應付各種需求，把所有會用到的裝備都背在身上，所以一定要清楚知道如何使用這些用心打造的收納空間。每一個置物袋、勾環跟調整帶都有對應的功能跟可裝入的物品，依照重量和功能的不同，將裝備收納在背包各處，不僅拿東西快速方便，也可以避免重量不均增加身體額外負擔。依據個人習慣和使用經驗，上山一兩次後就可建立起自己的打包哲學，不過仍有幾個大方向的技巧要掌握。

打包的順序從背包的最底部開始，依序放入睡眠系統的睡袋、睡墊和充氣枕頭，或是任何體積大重量輕的裝備，另外行進間不會使用到的物品如備用衣物或羽絨外套，也可以一併收納在背包底層，簡單來說可以歸納為「行進間使用不到，而是到山屋或宿營地才會使用的裝備」。而由於這類裝備最怕潮濕，所以一般都會用大塑膠袋或大防水袋裝起來，如果沒有經過妥善的防水保護，即使外頭有背包套罩著，淋幾個小時的雨之後，背包內裝物恐怕也無一倖免。

接下來我會把最重的裝備往背包內靠近脊椎的位置堆放，像是食物、鍋具、爐頭、瓦斯罐或帳篷，飲水袋的夾層也會放入裝滿水的水袋，盡量讓重量集中背部。如果把有重量的物品收納在背包外側，整個人的重心會被牽引往後，難以維持平衡的狀態就會影響行進的舒適感，嚴重一點可能影響核心肌群的正常運作，甚至傷了腰椎。

打包技巧
PACKING SKILL

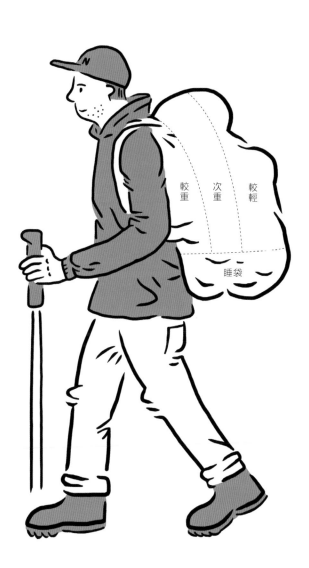

較重　次重　較輕

睡袋

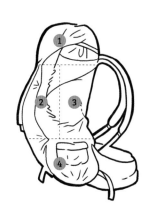

内容物示意圖

1 體積小又較常使用的物件。
2 重量輕的裝備，如雨衣、雨褲。
3 重量重的裝備，如鍋具、食物。
4 睡眠系統裝備。

在這個打包的階段還要注意重量的左右平衡，實際把背包背起來照鏡子，如果背包中線偏移，那表示左右的重量沒有一致，最好重新分配，不然走起路來像個醉漢，還可能造成運動傷害。背包內靠外側的地方就用來收納較輕的裝備，或是放件休息時想要穿的保暖層。至於幾乎每個背包外部正中間都有的彈性置物袋，我會收納馬上可以拿到的物件，像是雨衣、雨褲或背包套，一遇到下雨不用打開整個背包，馬上可以做好雨水防護。

最後頂蓋的拉鍊袋會選擇收納體積較小也較常使用的物件，例如醫藥包、衛生用品、頭燈、毛帽、防曬乳、太陽眼鏡、行動電源、備用電池等，由於這邊的裝備大多也不能碰水，所以也會另外用小型的防水袋或塑膠夾鍊袋做保護和分類。

假如你的房間總像是被機關槍轟炸過一樣混亂，那在上山前至少花個二十分鐘好好整理一下背包吧！堆積如山的髒衣服跟沒丟的垃圾頂多讓另一半或家人頭痛，但亂無章法的打包方式，走在山路上就不只是讓自己頭痛，還會腰痛、肩痛、全身痛，還有因此登不了頂的心痛啊！

註1：Greg Lowe 也就是知名登山品牌 Lowe Alpine 的創辦人。

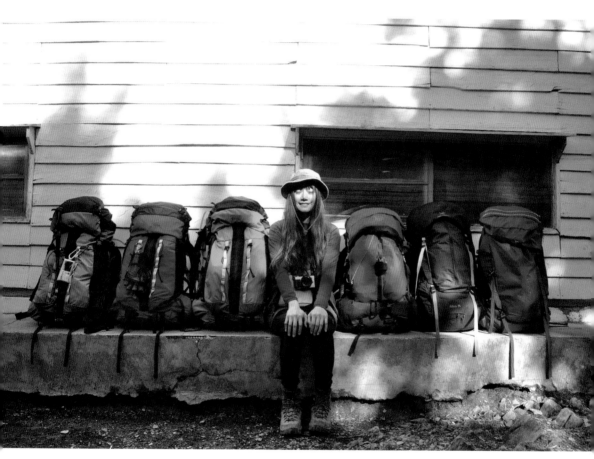

從背包外觀就可以看出打包是否正確。重量不均會造成歪斜，而打包方式正確的背包通常都能站得直挺挺。

迷途辨位

#3

FIND YOUR WAY

發現自己可能已經迷路，
必須牢記「S.T.O.P.」
這個口訣，並立即應變。

迷路請牢記「S.T.O.P.」口訣…

S（Stop）：很多人一旦發現自己迷路就會亂了陣腳四處找路，但這時候應該立刻停止前進，冷靜停留在原地。

T（Think）：靜下心來思考，想想是什麼時候開始迷路，或是發生了什麼狀況，身上有什麼裝備可以協助自己找到正確方向？

O（Observe）：觀察周遭環境，看看是否有沒注意到的路標或指示；或是審視身邊的資源跟身體的狀況，有沒有條件在原地等候救援。

發生在臺灣的山難，很多都是因為迷途造成的遺憾，如果不能冷靜處理，一個小環節的失誤都會鑄成大錯。走錯岔路、誤入獸徑或是一時迷失方向，如果發現自己可能已經迷路，必須牢記「S.T.O.P.」這個口訣，並立即應變。

有時候人生會像是走到一個岔路口，往左往右似乎都是正確的方向，可是已經習慣筆直的路徑了，面對突如其來的選擇，常常會愣在原地不知所措。從成功山屋走回滑雪山莊的路上，遭遇「黑色奇萊」惡名昭彰、捉摸不定的天氣驟變，空氣中夾帶大量水氣的濃霧襲來，天空的顏色從一大片死白漸漸轉變為一大片的黑，入夜後走在能見度僅一公尺的小奇萊草原，記得明明快到登山口的路旁都是低矮的樹叢，在那一刻竟然看來就像是高聳參天的森林。

黑夜與濃霧，加上虛弱的身體，能改變所有感官上的邏輯認知。白天裡宜人的風景，在夕陽消失於山的盡頭後，就像切換了什麼開關似的，瞬間變得張牙舞爪。走在狹小的林道，兩旁的箭竹十分地具有侵犯性，好像巨大的骨牌從身旁一個接著一個快速倒下，我只能加快腳步，催促在後頭腳步踉蹌的呆呆快點跟上。但神智不清的她像失了魂一樣沉默不語，顧不得她難以解釋的精神狀況，當下只想帶她快點走出這片迷霧森林，回到那個我們熟悉的文明世界。但是當眼前出現一個沒有任何指標的左右岔路，茫茫然呆站在原地的時候，我確實慌張地不知該何去何從。

就像滾燙的蒸籠在眼前打開一樣，濃霧嚴重影響了視線，距離我後方兩公尺的呆呆只剩下一個模糊的輪廓，總是慌張地尋找她的身影，直到看見微弱的頭燈光源才能安心；驟降的溫度和體力也影響我的判斷能力，明明知道大方向是對的，登山口就在眼前一公里遠的地方，只要沿著清晰的路徑走就一定會走到終點，卻仍然被眼前不知用什麼力量投擲下來的關卡阻擋了腳步。我靜下心來，仔細尋找任何可以指引路徑的線索，顏色鮮豔的登山路條、小石堆，就連討厭的人造垃圾

P（Plan）：擬定計畫，通常原地待援是最好的方法。但如果經過以上三個步驟有把握找回正確方向，也可以設定自行脫困計畫，但是條件必須相當齊全，包含保暖防水的衣物、足夠的糧食飲水、可遮風避雨的帳篷或露宿袋等，在尋找正確方向的路上必須沿途留下明顯的記號，如果計畫失敗，可以馬上返回第一個迷途點，等待救援。

都希望它可以即時出現，告訴我們正確的方向。但我想得太美，這麼簡單清楚的路徑是不可能會有任何前人留下的指引。

最後我只能停下來，等待濃霧的空檔，試著尋找任何可以辨識的山形輪廓，並仔細回想第一天經過這邊的記憶，決定走向右邊，過了幾分鐘後發現下一個木樁，這才鬆了一口大氣。當我們走在最後一百公尺，雖然濃霧變成細雨，但緊繃的心情已經放鬆。

在終點我牽著呆呆的手，往山的方向鞠躬致意。

從登山口往停車場的方向走，經過松雪樓的時候，我身上背著兩個沉重的背包，放慢步伐默默看著這棟位於海拔三一五〇公尺，提供無數登山客過夜休息的臺灣最高旅館。一樓的餐廳窗明几淨，透出明亮溫暖的燈光，裡面的遊客清爽整齊，桌上有冒出蒸氣的熱食，大家的臉上都掛著幸福的笑容。對於我們兩個狼狽的登山客，沒有人察覺到任何異狀，我好像踏入另一個次元的世界，表情木然地看著經過的人們。雖然已經安全了，逃離那片我們迫不及待離開的森林，卻好像仍有一小部分的自己留在那座黑色的山裡。往後每當我看著遠方的深山，總是會對著那些可能還在裡頭奮戰的「夥伴」加油打氣，默默祈禱他們能夠脫離險境，平安回家。

小石堆也是用來指引方向的好幫手，常見於石瀑或是攀爬坡上植被較少的路上，經過時可以順手增加幾顆石頭，協助後來的山友辨識方位。不過有時候走了太久太累，常常禁不住懷疑指引方向的木樁是不是被偷偷移了位置。

INTERVIEW

受訪者
鹿港登山會前會長／秀水登山會常務理事 ── 楊清火

Q 在山上有沒有難忘的迷路經驗？是透過什麼方法才脫困呢？

A 有一年跟登山會的隊友走雪見觀霧縱走路線，兩隊分別從雪見跟觀霧兩地出發，計畫在中間處碰面後交換鑰匙然後開對方的車子回家。原本是個有趣的會師方式，結果崩毀的林道雖有山友打通但走的人不多，結果新路跡不甚明顯，沿途路條標示非常少見。結果似乎是誤入獵人路徑，在山上徘徊迷路近三個小時，還好幸運聽見另外一隊的喧譁聲，透過聲音定位慢慢拉近距離才找到彼此。交換鑰匙後，兩隊人馬沿著各自留下的登山路條循跡下山。

還有一次擔任壓隊人員，從雪山北峰往主峰的路上起了濃霧，遠遠聽見兩個失散的隊友大聲呼救，於是我也不斷用聲音回應，甩動手上鮮豔的紅色外套，才讓兩個迷路的隊友免於誤入雪山西稜，順利從主峰回到三六九山莊。從此以後每次上山都會攜帶音量很大的哨子以備不時之需。

臺灣山區常見的登山路條，一般出現在岔路或是容易走偏的小徑上，迷路的時候不彷抬頭搜尋一下樹上的鮮豔路條。但過多的登山路條也是有礙觀瞻的凶手，請在容易走偏的岔路繫上即可，切勿重複使用，這並不是小狗撒尿畫地盤的行為呀！

步行

#4
WALKING

慢慢走就會變快了。

「走路」是登山健行最重要的基本功，每次從事這項運動都必須重複數萬次兩腳輪流前後交換的步驟，而且一般人從一歲左右就開始練習走路，累積十幾二十年的經驗照理來說應該是駕輕就熟，所以很多人反而忽略這樣簡單的動作在原始的山區環境裡，需要用到的技巧和訓練量其實並不亞於在平地跑步或其他運動種類。

馬拉松的世界裡有一個說法是「慢慢跑就會變快」（註1），在登山領域裡其實也一樣，「慢慢走就會變快」背後的涵義就是找到自己的節奏，配合呼吸穩定地踏出每個步伐，不求快不求帥，穩扎穩打地訓練自己雙腳的能力，讓它在各種不同地形和路況都能適應良好，發揮最大的效能和功力。

如果把雙腳視為一種裝備，那它肯定是最值得信賴、最值得投資但也最容易耗損的裝備。善待自己的雙腳，它是我們在山上的最佳拍檔，用最好的方式訓練、保養，隨時保持在最佳狀態，並用正確的技巧使用它。畢竟造物主並沒有提供我們雙腳明確的保固時間，一旦造成不可逆的運動傷害，也許就得從此放棄我們熱愛不已的戶外活動。

肌力訓練

如何預防雙腳的運動傷害，是提升走路效率的重要技巧之一，也是必須先建立起來的觀念。上下坡時膝蓋所承受的壓力將近體重的三倍，若是加上背包重量來計算，一個體重七十公斤的人肩負十公斤的背包，就代表兩腿膝蓋要承受兩百四十公斤的重量，遠遠超出膝蓋的負荷。即使用登山杖來減輕膝蓋的負擔，膝

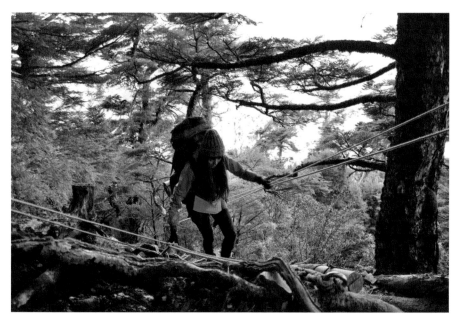

繩子跟樹枝、樹幹都是上下坡的好幫手，但是經過拉繩路段最好戴上防磨手套，也不要輕易攀折脆弱的枝葉。

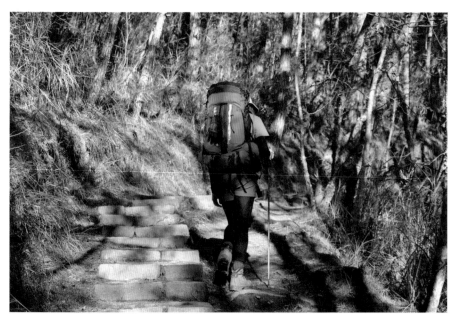

上下坡的階梯會讓步伐的節奏混亂，也會因為跨步而增加肌肉的用量。聰明的做法是在不另闢捷徑和破壞植被的前提下，行走在階梯旁邊的小徑。

蓋的髖骨仍然會在反覆的擠壓和摩擦之後造成疼痛與不適。休息是最好的治療，當然也可以搭配冰敷、醫療護具或使用藥物控制，但在行進間無法允許自己不斷地停下來休息，所以最積極的方法其實還是從肌力訓練著手。

大腿肌肉是人體最大塊的肌肉組織，也是最容易訓練的部位。我常開玩笑說大腿的「股四頭肌」（包括股直肌、股外側肌、股內側肌和股中間肌）就是最好的護膝，透過重量訓練可以強化關節周圍的肌肉和關節支撐的強度，強度增加就能提高身體的穩定度，減少關節承受的壓力，走路的速度跟力量自然就會提升。

呼吸頻率

掌握自己呼吸的頻率，穩定後再踏出下一步，或是默念數字口訣，用固定的節奏搭配小步伐前進。其實也跟騎單車的原理很像，固定踩踏的迴轉速，比追求瞬間的速度來得有效率許多。

上坡緩行

大原則是減少高落差的跨步，並使用較小的步距，同時盡量將雙腿打直。每次在上坡時，對於落差太大的路段都會盡量減少大跨步的機會，即使會增加步行的時間也要搜尋最省力的踏點慢慢通過，透過這個微小動作的累積可以減少兩腿肌肉的用量和隨之產生的疲勞。如果遇到無法用零碎踏點通過的路段，像是巨大的樹根跟石塊，前腳踩穩之後放鬆，使用後腳的前腳掌輕輕一蹬，帶動後腿肌肉的

力量將自己往上提升，這個動作也可以有效減少前腿肌肉的用量。

下坡慢行

跟一般認知不同，最容易讓雙腿肌肉產生疲勞和痠痛的其實是連續下坡路段。

由於覺得下坡比較節省力氣，很多人都是用較快的速度通過，而且也鮮少喘口氣

休息一下，因此讓膝蓋關節的壓迫過重而造成傷害。

正確的方法還是穩健踏實地前進，並注意因下坡和背包重量造成的重心轉移，多

利用側身姿勢，減少正面下坡對關節的衝擊。前腳踏穩後要略為彎曲當作後腳接續

往下的緩衝，大腿肌肉輕輕用力，想像兩條腿是精密設計的強力彈簧，可以針對不

同地形做出不同的巧妙反應。舉例來說，遇到較陡的下坡要略彎雙腿，反覆左右側

身的動作呈「之」字下行，就比直挺挺地快速衝刺下山來得輕巧優雅許多。

善用環境與工具

有時候經過崎嶇地形多注意周遭的環境是否有可以利用的拉繩、樹枝或突出的

岩塊，利用雙手的力量借助外力，或拉或撐地幫助自己通過較難通過的地形。登

山杖也是上下坡不可或缺的好工具，但是在某些需要拉繩或是攀爬的路段，長長

一根登山杖反而會造成危險，必須乖乖收進背包等通過後再取出使用。

註1：語出日本平民超級馬拉松跑者——關家良一《跑步勝者的100天修練》。

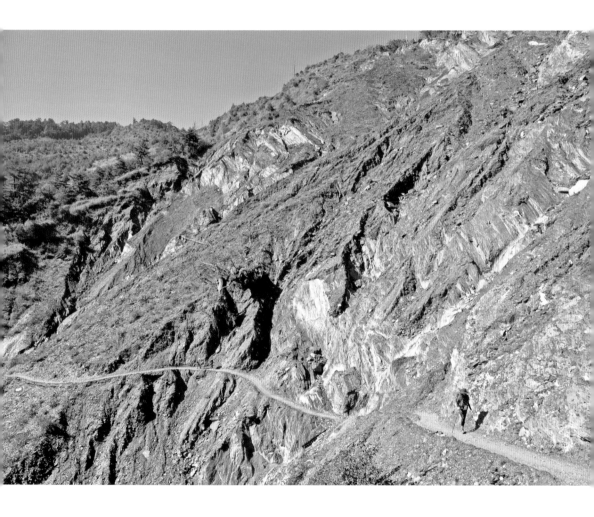

機能穿搭

#5
HIKING OUTFIT

不是單純穿得帥就好，
穿得聰明才是在山上走得
舒適自在的關鍵。

「先求帥再求快」，出自幫臺灣跑入奧運殿堂的馬拉松國手張嘉哲的名言，雖然只是一句調皮的玩笑話，卻很貼切地解釋了即使裝備的機能再好，如果穿起來不好看也不會激起購買慾望。但這句話如果套用在登山裝備和服飾，可能會因此花掉不少冤枉錢。

剛開始接觸爬山，身上的機能服飾幾乎都是接收老爸給我的二手品，沒有花太多心思研究戶外服飾的穿搭，基本上是有什麼就穿什麼。因為不太講究，以至於買了一些雖然好看，卻根本沒辦法帶到山上穿的衣服。那時後買了一件防水外套，有很多口袋、暗袋跟拉鍊，重量不輕的「扎實」做工，讓自己覺得趁週年慶入手真是撿到便宜。但穿了幾次之後開始覺得不太對勁，為什麼雜誌上看到的風雨衣都是輕、薄、俐落，而我的卻又重又厚。過了很久才發現當初那件帥氣的雨衣，其實是件設計複雜的多功能滑雪外套，並不適合在講求輕便的登山健行場合使用。

雖然後來有了新歡但感情依舊，畢竟「不合格」的滑雪外套也陪我走過許多地方，再戰幾座山頭應該不是問題。但從實際面來看，高科技、高機能的登山服飾也是一種保命裝備，肩負吸濕、排汗和保暖、防風雨的重要功能，不是單純穿得帥就好，穿得聰明才是在山上走得舒適自在的關鍵。即使現今紡織科技的發展突飛猛進，也依然沒有一件面面俱到，可以滿足所有需求的「萬能外套」問世。就像團隊工作一樣，各司其職、各安其位，取向不同的衣服有不同的機能，各自在適合的位置發揮所長。這也是為什麼洋蔥式的多層次穿搭，仍然是登山服飾的不敗原則。

環境穿搭策略
HOW TO WEAR?

行進間

因為身體會大量出汗，所以行進間的服飾以輕便、排汗、透氣為主；搭配遮陽帽可以有效阻擋紫外線，也能保護頭部不受冷風吹襲。怕冷的人可以多加一件薄上衣或背心增加保暖度。

休憩中

在高海拔地區只要身體停止運動，不用幾分鐘就會因熱能不足而覺得寒冷。不管是停下吃點心補充熱量，或是短暫休息恢復體力，都應該穿上保暖外套禦寒，很多人都是這個階段沒有做好保護而感冒了。

遇雨時

在山上遇到下雨是家常便飯，隨身攜帶的雨具是登山人不能忽略的裝備。雖然穿脫換裝要暫時停下腳步有些麻煩，但也是保護自己避免因衣物受潮而失溫的必要步驟。風大時也可穿上雨衣褲來抵禦風寒。

山屋內

到了山屋或營地就要趕快恢復基本層的乾爽，然後穿上羽絨或化纖外套維持體溫，並戴上保暖的毛帽。至少準備一件備用上衣和內搭褲，這樣即使遇到雨天，也可以迅速換上。怕冷的人可以多穿一雙毛襪。

春
Spring

氣候概述

臺灣春季的天氣相當多變，四月剛從冬天的低溫醒來，還帶有些許寒意；等到五、六月春暖花開，上山欣賞盛開的花朵和植物是一大享受，卻常因滯留鋒造成的梅雨季，讓登山客在山上吃足苦頭。「春天後母面，欲變一時間」這句閩南諺語就是在形容春天善變的心情。

穿搭建議

春天的山上氣溫還是略低，我會選擇長袖的羊毛薄上衣當作底層，搭配軟殼背心或是薄風衣當作行進間的穿著；下半身搭配羊毛材質的內搭褲，外加可拆褲管的兩截式登山褲，如果天氣變涼隨時可以加回去，使用彈性比較大。

因為腳汗較多，會選擇有抗臭消菌效果的羊毛襪。而高山上無孔不入的紫外線很容易造成曬傷，所以不管陰晴始終都是戴著遮陽帽，但是會在帽子裡加一條魔術頭巾包覆，增加保暖度也有一點擋風效果。

推薦單品

● 上衣／icebreaker 美麗諾羊毛素面長袖上衣
● 背心／Patagonia Adze Vest 軟殼背心
● 褲子／mont-bell 兩截式登山褲
● 內搭／icebreaker 美麗諾羊毛素面貼身長褲
● 頭巾／Buff 多功能魔術頭巾

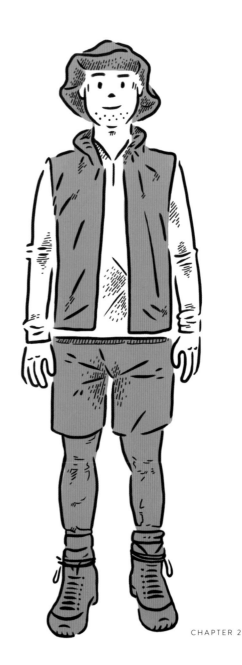

Summer

氣候概述

剛與春天的梅雨說再見，夏天吹起溫暖的西南
季風被有「護國神山」之稱的中央山脈攔截，又
會在西部地區帶來雨量充沛的地形雨。尤其午
後山上常有對流旺盛的雷陣雨，加上七月至九
月間不時來襲的季節性颱風，夏季的高山既熱
且濕又有風險，唯一的安慰大概是路線上不致
缺水。

穿搭建議

底層衣已經可以換上輕便的短袖排汗衣，但怕
冷的我會多加一件有防曬跟一點保暖功能的套
頭式上衣；下半身搭配較薄的排汗內搭褲，加
上輕便、快乾的登山短褲，應付流汗量較大的
高溫環境。
怕熱的人可以只穿短袖上衣就好，但建議搭配
一組排汗、防曬的運動袖套。務必另外準備一
套雨衣、雨褲以備不時之需。

推薦單品

- 上衣／ mont-bell Wickron
 短袖排汗 T-Shirt
- 外套／ Rab Ventus Pull-On 套頭上衣
- 短褲／ Patagonia GI III 登山短褲
- 帽子／ Kavu 輕便登山棒球帽
- 雨衣／ The North Face FuseForm
 HV 防水外套

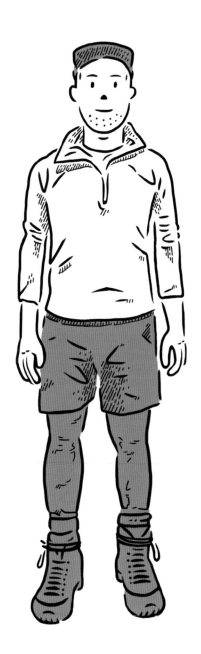

秋
Autumn

氣候概述

熬過了常常得取消行程的討厭颱風季,秋天似乎是最適合登山的季節,但因氣候乾燥和持續不降的高溫,「秋老虎」發作起來常讓人白天熱得滿頭大汗,卻在微涼的傍晚因為吹風而感冒。然而秋天的山上楓紅葉黃,視覺的享受和相對穩定的氣候,仍是吸引無數登山客出沒在山上各處的季節。

穿搭建議

乖乖穿上輕便的長褲和長袖上衣,向短褲短袖說聲再見。秋天日夜溫差極大,行進間搭配一件穿脫方便的薄外套,另外再準備一副保暖防曬的薄手套。

雖然天氣較穩定,但為了應付秋天常出現的濃霧或霧雨,最好選擇有優良防撥水功能的軟殼衣褲,排汗、保暖、防風雨,一次到位。

推薦單品

● 上衣／SmartWool NTS Midweight
　圓領長袖上衣
● 外套／Marmot Ether Driclime
　保暖風衣外套
● 褲子／Montura 輕量彈性耐磨長褲
● 手套／Arcteryx Phase Glove
　輕薄觸控手套
● 襪子／Darn Tough 羊毛登山襪

冬
winter

氣候概述

冬季太陽直射南半球，從北方南移的極地大陸冷氣團往低壓區移動，寒流伴隨著東北季風進入臺灣，幾次寒冷的冬雨之後山上就會開始積雪，這個季節上山就可以看見難得的雪景和高山雲海。零度上下徘徊的氣溫，若是加上風寒效應常常讓人渾身發抖、鼻涕直流，保暖衣物只會嫌少不嫌多。

穿搭建議

因為夠冷，搭配的中層刷毛或軟殼外套就不用一直穿穿脫脫，底層則可以選擇Power Stretch上衣。軟殼長褲如果不夠保暖，可以多穿一件羊毛內搭褲。如果在寒冷的雪地，甚至可以直接穿上最厚的化纖外套，受潮後保暖功能不變，又兼具防風效果，是自己冬季不離身的隨身裝備。
毛帽和魔術頭巾千萬不能少，太冷的時候也可以再套一件風雨衣；防風手套的功能除了保暖，還是我拿來擦鼻涕的好幫手。

推薦單品

● 上衣／ Arcteryx Phase AR Zip
　拉鍊保暖排汗衣
● 刷毛／ Norrøna Falketind Warm1
　輕量刷毛外套
● 長褲／ Marmot Act Easy Convertible
　兩截式軟殼登山褲
● 外套／ Patagonia Nano-Air
　化纖保暖外套
● 毛帽／ Outdoor Research
　Windstopper 防風保暖毛帽

野營保暖

#6
KEEP WARM

在山上搭帳篷過夜會有多冷？
很簡單，只有兩種答案——
「好冷」跟「真的好冷」。

登山的保暖技巧可以概分成行進間和過夜時。行進間身體持續製造的熱能，在高山低溫的環境下仍可維持體溫不致覺得過冷，即使遭遇稜線刮起的陣陣冷風，或是天氣不好遇到下雨、下雪，其實都可以透過服飾穿搭解決寒冷的問題。戴一頂防風的保暖帽，搭件調節溫度的刷毛外套，外頭再罩上風雨衣，類似這樣洋蔥式穿法的效果和訣竅就不再贅述。

但是在山上過夜，身體處於休息狀態，失去運動產生的熱能保護，很快就會冷得發抖。在山屋這種室內空間還算暖和，但如果在海拔兩千多公尺，甚至超過三千公尺的高山紮營，和低溫對抗的法寶就不只是多加幾件外套而已了。

常有人問我，在山上搭帳篷過夜會有多冷？很簡單，只有兩種答案──「好冷」跟「真的好冷」。即使夏季白天豔陽高照，入夜後仍是冷得直打哆嗦；更別提秋冬季節寒流來襲，那樣的寒意有多令人難受！

有年二月走白姑大山，第一天走到海拔二八六〇公尺的司晏池營地，白天天氣晴朗，甚至有點曝曬，據氣象局預報當天沒有寒流鋒面。由於已屆融雪時分，營地也未在雪線之上，照道理應該是一夜好眠。可是從地底竄起的寒意，穿過地布、睡墊刺進骨髓，再從細胞深處蔓延到身體每個角落，在帳篷裡就像是睡在冷凍庫一樣痛苦！清晨三點起床整裝，拉開內帳發現外帳內部結了一層厚厚的霜，用指甲刮掉，手指頭立刻凍得發白。

歷經幾次冷得受不了的高山野營，整理出幾個保暖小技巧，希望對一樣熱愛自己背帳篷過夜的人有點幫助。

睡前不要喝太多水

要把尿液儲存在膀胱，並維持在略高於體溫的溫度，需要耗掉更多身體的熱能。

所以記得睡前不要喝太多水，或是確認都排除後再鑽進你的睡袋，畢竟半夜要爬出帳篷上廁所常常令人痛不欲生。

但就經驗來說，很難避免把尿液完全排空。尤其在低溫的高山上，因為幾滴尿而覺得尿急的狀況常常發生。因此在國外也流行帶一個小水壺當作尿壺，不用離開帳篷就可以解急，而且可以將溫暖的尿壺抱在懷裡取暖。但是記得把尿壺貼上專用標籤，以免起床後拿去煮咖啡。

就寢前盡量攝取卡路里

卡路里是產生身體熱能的燃料，沒有燃料，身體這具鍋爐就無法有效燃燒。如果不想吃得太撐，或是胃口不好，可以在身邊準備一點高熱量的小零食或行動糧，睡到一半如果覺得冷可以隨時補充熱量，讓身體繼續維持運作。

做一點暖身運動

把睡袋想像成一個保溫瓶，如果裝熱水進去可以就保溫。同樣原理，進去睡袋前做一點開闔跳或是深蹲，任何不會造成多餘負擔又簡單的暖身操都行，暖過的身體既不畏寒又可以幫睡袋加熱，是一種很好的保暖效果。但對我來說，睡覺前把充氣睡墊充飽就是一個很棒的暖身操了。

搞定你的睡袋

最快的方式就是投資一個溫暖的羽絨睡袋。一分錢一分貨，比較舒適溫度跟極限溫度數值，選擇適合自己的睡袋，是讓自己一夜好眠的第一要件。

睡袋標示的「極限溫度」通常是僅供參考，因為還得將體感溫度跟臺灣的高濕度環境考慮進去。但越保暖的睡袋通常就越重、體積也更大，不能兩全其美，端看自己要犧牲睡眠品質還是背負重量。而如果現有的睡袋不夠保暖，在不花錢更換的前提下，也有方法可以克服。

一、添購睡袋內套，可以增加保暖程度，順便維持羽絨睡袋內部的清潔。

二、用水壺裝熱水丟進睡袋加溫也是一個好方法。

三、不要一打開睡袋就鑽進去呼呼大睡，讓它靜置一段時間，等羽絨隔間裡的空氣飽滿、膨脹之後，睡袋才有更好的溫度隔絕效果。

四、部分睡袋款式的開口拉鍊有分左右邊，如果跟夥伴購買同款式不同方向的拉鍊，就可以將兩個單人睡袋合體變身為雙人睡袋。有了體熱加溫保證一夜好眠，但前提是找到一個肯分享的好夥伴。

就寢時的注意事項

一、記得戴上毛帽保暖，口鼻不要用睡袋遮蓋，改用透氣的魔術頭巾。因為從口鼻呼出來的暖空氣會讓睡袋受潮，因而降低保暖功能。

二、維持雙腳及襪子的乾爽，必要時套上一層厚的備用襪，甚至將你的背包

清空，把雙腳塞進去。呆呆另外提供一個方法，就是腳底板貼暖暖包，再套上一層毛襪，效果也是非常不錯！老一輩的人常說：「腳如果熱，人就不會冷。」就是這個道理。

三、使用睡墊隔離背部與地面的接觸，因為大部分的寒氣都是從地上竄起，所以帳篷底部鋪得越厚保暖效果就越好，背包裡用不到的衣物、防水袋、背包套、垃圾袋⋯⋯任何能夠增加隔離效果的東西都能派上用場。在有植物的營地，也可以先在地布下面鋪大量的樹葉跟草。

四、確保帳篷內外通風，即使外頭冷得半死！設計不良的帳篷，因為空氣無法有效流動，內外溫差過大會使內部水氣凝結造成反潮，有人開玩笑說這就是「潮到滴水」，但如果真的睡在滴水的帳篷裡，真的是笑也笑不出來了。

慎選營地

這是紮營前就必須做好的決定。判斷營地的風向、土壤的濕氣、天亮後日照的範圍等等，都可以影響當晚入寢後的溫度跟舒適程度。如果在無法避風的地方紮營，使用天幕在帳篷旁搭建一個屏障吧！

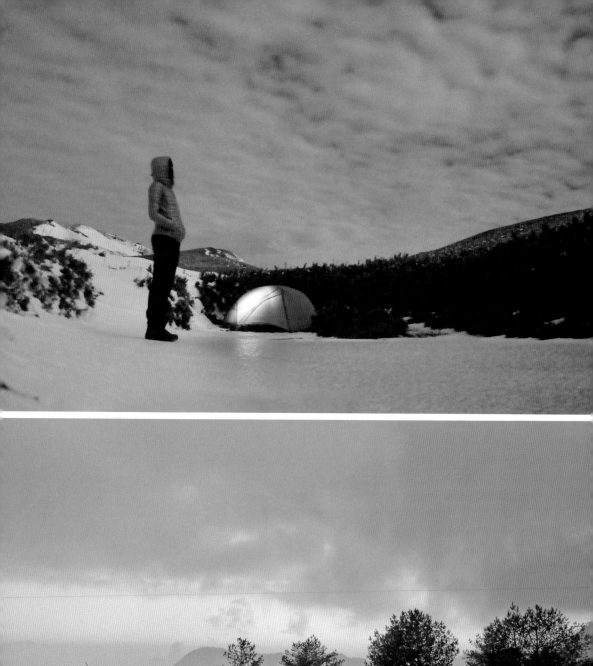

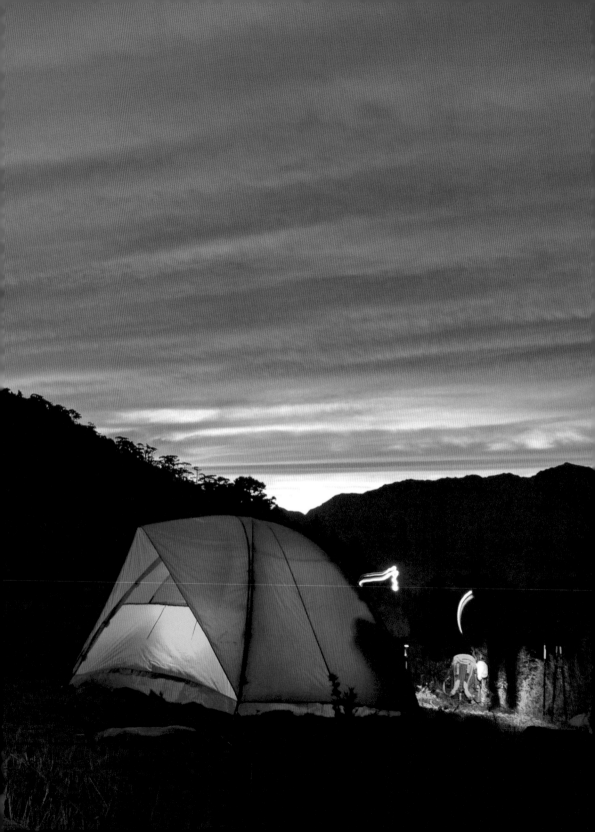

清潔與衛生

#7

HYGIENE

如果不打算吃掉牙膏
或喝掉漱口水,
就請打消帶它上山的念頭。

很多認識我的朋友知道我在爬山，常用很困惑的表情問我「在山上要怎麼洗澡？」遇到這類問題每次都不知該如何反應。山區野外的資源匱乏，即使是設備良好的山屋，水力電力也都是限量供應的珍貴資源，沒辦法像自家一樣舒適，打開水龍頭就有熱水在山上是從來沒有見過的奇蹟。

而且高山與平地不同，在都市裡有設備完善的汙水廠可以處理家庭汙水，但在原始山林裡，任何清潔劑所殘留的化學物質都會因為低溫而無法有效分解，累積起來就像人體無法代謝的毒素，不但殘害生態環境，也危急當地野生動物的健康。

頭髮

上山必備的遮陽帽除了用來防風、保暖還可以用來抵擋紫外線對頭髮、頭皮和臉部肌膚的傷害，到了山屋或是帳篷隨即換上的毛帽，可以保護太陽穴和後腦勺怕冷怕風的部位，於是頭髮跟頭皮就這樣幾乎二十四小時包得密不透風，時間一久頭皮分泌的油脂和沾附的汗水、灰塵沒有清潔就會又癢又臭，常常是女孩子在山上最頭疼的問題之一。

我的頭皮比較敏感，怕冷又怕乾，每當季節變化頭皮就會跟著發癢，所以平常都維持短髮的造型，多天數的登山行程之前甚至會去理個大平頭，所以頭部清潔的困擾一直不大，但有時後還是會搔癢難耐，很想找個溪流徹底洗個乾淨。但是山上的溫度較低，有時候一個冷風吹在頭上很快就感冒了，真要洗頭記得選在陽光充足且且活水源充足的地方，並切記不要使用一般的洗髮乳，盡量以清水完成清

潔，以免洗劑造成對水源和環境的汙染。

如果沒有找到適合洗頭的環境條件，可以攜帶一小瓶市售噴霧型的頭髮乾洗劑，均勻地噴灑在頭髮上並小心不要擴散到周遭環境，跟泡麵一樣靜置三分鐘後使用毛巾擦拭或使用梳子梳理，頭髮吸附的汙垢就會自動脫落。也可以使用泡沫型或凝膠型的乾洗劑，輕輕塗抹在頭皮或頭髮上，然後馬上用乾毛巾或紙巾擦拭，以免殘留在頭皮造成更嚴重的堵塞。

臉部

山上的空氣很好，不像平地常有灰塵會附著在臉上，但行進間會大量出汗，加上陽光跟乾燥空氣的摧殘，走完一天的行程臉上就會出現許多剝落的角質，如果有使用防曬乳，油膩的臉上就更容易沾上髒汙。看過不少注重清潔的山友會使用一般的洗面乳清洗，以「無痕山林」標準來看是嚴重的失格，應該使用可生物分解的中性溫和洗劑以減少對環境的影響，或是購買免水洗的洗面乳，清潔完用紙巾擦乾臉部即可。但即使可生物分解的洗劑也必須在遠離水源的地方使用，所以建議用一般或有卸妝功能的濕紙巾，來解決大部分的清潔問題。舉凡臉部、臭腳丫或是敏感的私密處都可以用不含皂跟香精的濕紙巾完成清理。

口腔

既然不能使用任何化學清潔劑，牙膏或是漱口水當然就得排除在外，這個山上常

見的錯誤觀念一直無法根除，誠心建議是，如果不打算吃掉牙膏或喝掉漱口水，就請打消帶它上山的念頭。

改用鹽巴或清水並使用牙刷清理即可，裁剪過的紗布或直接使用乾淨的手指頭也可以達到一樣的效果。不少人會攜帶潔牙口香糖，但要記得咀嚼後吐出來並收入隨身的垃圾袋。

鍋具餐具

在山上也許不會洗頭洗臉，但絕對不會漏掉清洗鍋具、餐具這一關。國外登山客的用餐習慣跟臺灣不一樣，他們大多是用煮水壺將熱水燒開，倒入沖泡式的通心粉、燉飯或燕麥片來食用，省去不少用水清潔鍋具的麻煩。但在臺灣山區多是直接用鍋具煮食，大快朵頤後留下的油膩殘渣每次都讓我很想逃避。

有次在山上吃朋友煮的牛肉咖哩，好吃得令人想哭。但吃完後因為低溫而馬上凝固的油渣，在沒有水源的山上也難清得讓人想哭。所以往後在山上準備的菜單都會考慮後續的清潔問題，盡量準備湯麵或清淡的食物，分量也會仔細計算，免得留下不好處理的廚餘。

用餐後習慣再加一點水在鍋子裡煮沸，熱水可以帶走沾付在鍋子裡的油，輪流清理完所有餐具後，再使用衛生紙仔細擦乾即可。用過的髒水以擦拭過的衛生紙吸乾收好，一樣都得帶下山再丟棄。

戶外飲食

#8

HIKER'S DIET

戶外料理應該秉持簡單健康、
營養均衡又適量的原則。

我永遠都不會忘記第一次在山上吃到臺灣特產「臉盆大餐」的美好滋味。當時是個什麼都不懂的菜鳥，行程的大小細節都由領隊打點，要攜帶多少飲水或食物都沒有概念，只帶了一些自己喜歡的餅乾和巧克力當作零食。用餐的不鏽鋼碗忘記是從哪兒借來的，好像連筷子都不知道丟哪去了，總之記憶非常模糊，印象深刻的只有臉盆打開後冒出來的熱燙燙白色水氣散去，裡頭出現那足以媲美滿漢全席，周圍彷彿散出耀眼光芒的豐盛晚餐，如果這時候有人開始發起紅包，我一點都不會懷疑那可能是一頓溫馨的年夜飯。

後來參加幾次團體活動，陸陸續續品嚐到幾種不同的美味戶外料理，牛肉咖哩、義式香煎嫩雞、明太子義大利麵、壽喜燒、豬排三明治、麻油雞……每次都像在山上辦了一場流水席，滿足味蕾的同時也溫暖了心靈。但也漸漸發現這種飲食內容的背後，是由高油、高鹽、高熱量的食物堆積而成，不僅耗費瓦斯和珍貴的水資源，吃不完的廚餘也間接成為汙染環境的凶手。

就像一座高聳圓潤的壯麗山峰也有它照不到陽光的陰暗面，高山美食的背後其實藏有許多看不見的隱憂。有一次走過又臭又長的林道來到登山口紮營，準備明天一早的輕裝來回登頂。小小的營地塞滿花綠綠的帳篷，大家興奮地準備當天的晚餐，但當時因為感冒的症狀很嚴重，所以沒有太多食慾和心思去期待有什麼好吃的料理，等到走出帳篷看見一整鍋滿到無法翻動的料理，旁邊還有整整兩公斤尚未拆封的肉片，頓時覺得頭昏眼花、兩眼發直。雖然很努力跟朋友死命地往嘴裡塞，最後還是不敵像一顆巨石抵在胃裡的飽足感，隔天還是乖乖地把沒有吃

完的食材背下山。

當然也有認識的朋友能夠使用均衡食材，變化出一道又一道好吃、營養又不過量的高山料理，我都開玩笑說如果開間高山食堂生意肯定很好。但這畢竟還是少數人的功力和道行，多數的團體依然維持大魚大肉的飲食文化。記得有次在山上遇到一組隊伍，負責伙食的大廚氣定神閒地坐在地上，用心料理一道跟專業餐廳幾乎不相上下的大鍋麻油雞，米酒、老薑一樣不缺，我半開玩笑地說：「怎麼沒有先將雞肉去骨呢？這樣背上來太重啦！」

有了這幾次經驗，決定往後在山上的所有飲食都要盡量自己準備，吃不完或是吃不飽也都是自己承擔，捨棄與其他人共食的模式，秉持簡單健康、營養均衡又適量的原則，希望在餵飽自己的同時，也能夠透過精準計算的飲食規畫達到輕量化的效果。

登山前、中、後各階段的飲食需求不盡相同，但三個階段的飲食內容都很重要。出發前攝取少量且容易消化的食物，在行進中補充水分和以碳水化合物為主的行動糧，休息時補充營養均衡的蛋白質、澱粉和蔬菜水果。在這邊提供一些方便準備跟攜帶的戶外菜單和心得，希望在山上傳統的飲食觀念可以稍稍做點改變，嘗試看看不同風格的簡單料理。

午餐

通常在抵達登山口前就會用完早餐，所以一般在山上的第一餐其實是午餐。為

了節省料理的時間和水的用量，一般我都會選擇有內餡的麵包或吐司當作這一餐的主糧，搭配早上從便利商店買好裝在保溫瓶裡的熱咖啡，如果分量不夠會再補充一點餅乾或是雜糧營養棒。

某一次時間較為充裕而且離水源不遠，所以特地準備了泰式咖哩口味的鋁箔料理包，在小碗加熱後用羅勒起司餐包沾著吃，味道香濃而且還有菜有肉，旁邊的隊友看得眼睛都發亮了。

晚餐

為了不要摸黑趕路，幾乎每個山友都盡量在白天時間推進最多的距離，不管一日單攻或走多天行程，幾乎是在結束一天的攀爬後才有較多的時間處理完整的飲食攝取，也因此晚餐總是吃得最豐盛也最花工夫。

在山上能夠吃到白米飯是種幸福，但因為高海拔地區煮白飯的失敗率太高，而且會耗費太多瓦斯燃料，所以主食還是以好吸收的麵食為主。麵條有烹調快速、簡單的不敗優點，也有多種口味可以選擇，但是要記得挑選非油炸類的速食麵，或是準備一般麵條和自己簡單調味的湯頭和配料。

很多人會帶生雞蛋補充蛋白質，而且加蛋的料理賣相跟口感一直都很好，但實際面臨的問題是煮過雞蛋的鍋子並不好清洗，在缺水的山上尤其麻煩，建議攜帶已經煮熟的雞蛋或是帶一條臘肉或鹹豬肉上去加菜就好。雞絲麵也是一個很好的選擇，不需要用掉太多水和瓦斯，在很快的時間內就可以烹煮完畢，搭配即時沖

登山食材準備重點：

一、上山前預先將食材包裝拆除，並在簡單處理後裝入密封的夾鍊袋。

二、乾燥飯或是乾燥蔬菜價格昂貴，可以投資購買一台食物乾燥處理機，在家就可以準備乾燥食材。

三、有時候可以暫時忘記營養均衡原則，準備一點自己非常喜歡的零食，像是羊羹或牛奶糖，當作賞自己登頂的獎勵吧！

泡的紫菜蛋花湯就已是人間美味。

早餐

登山團體的早餐多是吃稀飯搭配肉鬆、菜脯和醬瓜等配料，但如果是自己準備這樣的早餐就太費工夫了。所以跟午餐一樣，在山上還是會以麵包為主食，搭配用熱水沖泡即可飲用的燕麥粥或濃湯來增加飽足感。

一日之計在於晨，但常常因為清晨天還沒亮就得出發攻頂，並沒有太多時間準備早餐。但起床後的第一頓餐是提供一天能量來源的重要時機，所以快速用完早餐後，身上還會準備一些餅乾和乾糧，在行進間尋找空檔補充，或乾脆帶到山頂當作登頂後的小點心。

行動糧

剛開始登山準備的行動糧五花八門，有各種顏色的豆狀小糖果，也有又油又鹹的餅乾，所有平常在山下因顧及熱量攝取不敢多吃的零食，幾乎都因為補償心理而帶到山上放肆大吃。

但其實這種高卡路里的行動糧並不健康，應該攜帶兼具熱量和營養的輕便食物，像是燕麥棒、能量棒、肉乾、果乾、堅果或小麵包。巧克力算是其中的特例，體積小熱量又高的特性，小小一片就能迅速補充身體流失的能量。

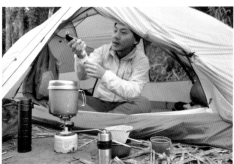

（左上）沾咖哩的麵包還特地先用輕便的烤吐司架加熱。（右上）大費周章煮一杯香醇的現磨熱咖啡，在山上是數一數二的享受。（下）走到山屋煮一碗熱湯麵就是人間美味了！

INTERVIEW

受訪者
馬林食堂主廚 ─ 馬林

Q 極少數幸運的人才能在山上品嚐到馬林食堂營養均衡的獨家美食，請問你有推薦什麼高山料理的食材嗎？

過的新鮮玩意想要在特殊的場合好好品味，結果口味不合拉肚子沒辦法走……，保險起見還是帶一些再累、再不舒服都仍可激發食慾的老朋友；或突然想要照營養學的標準計算，結果大家蔬菜水果都重歪歪吃不完，標準分量的肉類蛋白質也可能讓男子漢們不夠塞牙縫。山下做不到的事情就不要勉強，分量請依照自己平常的飲食習慣做準備，山上營養不均衡的部分就等下山慶功宴再來補足吧！

A 以前很羨慕日本超商有很多小分量的食材可以帶上山，不過漸漸臺灣也有很多好用的輕便食材，像是便利商店的小包裝冷凍熟肉丸就很適合加到泡麵裡，或是超市販售已經洗好切好的蔬菜真空包，都是很聰明的偷吃步。這些已經幫你「傳便便、包好好」，分量少又較容易保存的省事產品，很適合初學者帶上山料理。建議先買一包吃吃看口味跟分量，適合自己再帶上山。

Q 請提供一些戶外飲食的建議。

A 我的建議是吃得飽、吃得開心，不要許一些平常都無法實現的願望。譬如帶了沒吃

恢復

#9
RECOVERY

運動後一小時內，
是透過進食來恢復能量
和修補肌肉的黃金時間。

登山是一種速度緩慢卻極為激烈的高強度運動，每次所消耗的卡路里都是以「萬」為單位。運動時儲存在肌肉裡的肝醣被大量消耗，而肝醣的主要作用是維持血糖平衡，所以當肝醣減少血糖就會下降；加上體內被大量分解的脂肪、蛋白質會產生乳痠和磷痠等刺激組織器官的痠性物質，如果沒有適時地補充熱量來維持身體的運作，身體就會出現頭昏腦脹、四肢無力和肌肉腫脹痠疼的反應。

而在運動後一小時內，是透過進食來恢復能量和修補肌肉的黃金時間，身體對營養的吸收效果在這段時間最為顯著。只要保持簡單的原則，聰明地選擇正確的食物，可以幫助提升中高強度運動後的恢復力，讓攝取進去的熱量和營養，有效地修補身體而不是單純變成脂肪。這種事後即時的營養補充對身體的幫助明顯利大於弊，而不是那積非成是的老舊觀念——在運動後馬上進食會很容易發胖。

所以每次在山上，除了把精神用來計算還要走多少距離跟時間才能到達目的地之外，腦力最大的支出就是用來思考下山後要吃什麼大餐來填滿空虛的胃，那種對食物的激烈渴望會轉變成不斷向前的動力，一點都不會去在意肥胖的問題。

有一次經過兩天辛苦的登山行程，在下山途中，隊伍裡一位熱情貼心的大哥快步超前，說要到登山口煮麵給大家吃，原本擔心疲倦的身體不能激起多大的食慾，但當走回停車場的休息區，看到一大鍋熱騰騰加上蔬菜和特製雞肉的湯麵，肚子還是不爭氣地咕嚕咕嚕叫了起來，不客氣地大啖三碗後才下山回家。這個印象深刻的經驗讓我對登山運動後所補充的食物，在精神上的滿足跟生理上的實質恢復效果產生很大的興趣。本文的重點將放在下山後，如何透過飲食的方法來恢復體力。

碳水化合物

碳水化合物最簡單的來源就是澱粉，像是地瓜、米飯、麵條和饅頭，而糙米飯、雜糧麵包或是全麥土司是這類食物中的最佳選擇。盡量避免攝取單一性的碳水化合物，像是含糖的餅乾或精緻的蛋糕。碳水化合物就像人體所需的燃料，搭配適當攝取的蛋白質和脂肪，能更有效率地恢復肌肉和肝臟的肝醣儲存量，讓身體這部機器持續有效地運作。

蛋白質

蛋白質含的胺基痠是人體組成重要來源，分為必需胺基痠及條件胺基痠，必需胺基痠無法依靠人體自行生產，只能透過攝取蛋白質來取得。蛋白質來源分為動物性和植物性，動物性來源主要是肉、蛋和奶類，肉類攝取以海鮮類最佳，雞肉、牛肉、豬肉依序次之；植物性蛋白質可以選擇豆漿、豆腐、海帶、菠菜、玉米和乾燥處理過的番茄。

蛋白質是人體用來修補與再生運動後被破壞的肌肉組織的重要元素，不管動物性還是植物性，經過烹調都會讓蛋白質流失，變成劣質的蛋白質。但即使透過大量吃肉或是喝牛奶也無法增加攝取量，畢竟人體一餐最多只能吸收三十克左右的蛋白質。不過這數字會隨著使用身體能量的多寡來決定，消耗極大能量的登山運動會比一般運動需要的蛋白質還多。

登山是非常消耗體力的運動。

水果

水果是很好的補充食物，可以多吃一點帶有酸味的水果，裡頭的檸檬酸有助促進肝醣再生的功效，維生素 C 則可以增加身體抵抗力，還能夠抗氧化和防止細胞衰老，多項醫學研究也都證實維生素 C 可以消除疲勞，並促進代謝功能的恢復。

CHAPTER 3

HIKING
CONCEPTS

觀念篇

自一九七〇年代「臺灣百岳」名單選定後，登百岳有別於被國人寵
愛的棒球運動，三千公尺的高山領域成為少數人心中無可取代的靈
魂原鄉。經過四十多年，當年意氣風發的登山青年，一個一個成為
年輕人口中的老前輩，傳承下來的經驗和知識，讓兩個不同世代的
登山人彼此碰撞的火花，催生出一波新的登山浪潮。

裝備跟技術會隨著時代不斷精進，山的面容會因氣候的變遷而留下
各種痕跡，但登山觀念的精髓與真正的價值不會改變。沒有人可以
征服任何一座山，它只是張開雙手無條件地接受我們的拜訪，而對
這樣無私的寬容，用正確的態度愛護山林、相互尊重，才是最真誠
的回報方式。

輕量化

#1
LIGHTWEIGHT

建立「輕量化的觀念」
比購買「輕量化的裝備」重要。

「負重」在傳統登山界常被用來評斷一個人的登山能力，似乎能力越強就責任就越大，所以背的東西也就越來越重，但坦白說，這樣的觀念長久以來一直都讓我難以理解。

有次下山路上遇到一隊十幾個人的隊伍，因為要下山了，所以總是會很爽朗地跟每個人問好，說聲「加油」、「早安」，或是一句登山最大的謊言「快到了喔！」來鼓勵那些奮力爬坡、流著滿頭大汗的山友後就會快速通過。但因為下坡一段時間也累了，乾脆在一處比較寬的路口跟那位領隊聊天順便休息。閒聊幾句後，看來很資深的領隊可能是看見我背包的體積不大，就問我跟呆呆各背了多少重量上山。我說太太大概背九公斤，我自己差不多十二公斤，他聽到我們的回應後臉上出現一種怪異的表情，好像沒有得到他滿意的答案似的，挑了一下眉毛說：「我可是背了二十五公斤吶！」然後轉身踏出他沉重的步伐往山頂走去。

聽到這個回應我的臉上也出現了怪異的表情。真的要比較誰背得比較重一點都不困難，只要背包夠大、不怕辛苦，專程背一副麻將上山練練身體也不是問題，但如何將體積跟重量減少到一般人背負的三分之一甚至三分之一，那才是真正的學問跟功夫。況且很多追求極致輕量化的玩家，超過十公斤是完全不及格的重量，扣除食物、飲水、燃料和身上的服飾，只計算打包後的背包基本重量（Base Weight）要到五公斤以下才算真的合格。

輕量化概念的推廣，源自美國登山界名人Ray Jardine，在一九九二年徒步走完太平洋屋脊步道後所出版的《PCT健行者手冊》（註1）。太平洋屋脊步道是一

輕量化原則：

一、背包過長的織帶或衣服的標籤可以剪掉。

二、使用堅固耐用的輕量材質，像是改用鈦金屬鍋具，或是選用標榜輕量化的裝備和服飾。

三、有些人提倡改用羽絨被代替羽絨睡袋。因為靠近背部的地方受體重的壓迫其實並沒有多少保暖效果，不如使用體積跟重量都較輕便的羽絨被取代，並搭配原本就會準備的保暖衣物來過夜。

四、仔細計算食物跟飲水的用量，不要準備過多的糧食以免浪費。用乾糧取代水煮食物，節省水和瓦斯的重量。

五、謹記一物多用的原則，一個小小的夾鍊袋可以當作防水袋和隨身垃圾袋；一盞頭燈就足以應付山上所有的照明需求，不用攜帶

條全長四二八六公里，只允許人類步行或騎馬通過的長程步道，從南加州的墨西哥邊境延伸到華盛頓州北邊的加拿大邊境，橫跨三州，途經二十五個國家森林、七個國家公園以及四十三個國家生態保護區。這條歷史悠久且沿途風景優美、生態豐富的步道，每年吸引數以千計熱愛大自然和原始生活的戶外愛好者走入，用平均五個月的時間細細品味步道上的苦澀與甘甜（註2）。太平洋屋脊步道是三條超過三千公里的經典長程步道之一，美國境內還有許多距離不一的健行步道，由於每天最低行走距離超過三十公里，在必須盡量減少身體負擔並加快行進速度的前提下，身上背負的重量自然無法太多。有這樣的環境條件，輕量化的觀念自然就因此孕育而生，也延伸出許多輕量化裝備的蓬勃發展。

但是臺灣的地理環境條件不同，高度落差大、天氣變化劇烈，一般縱走的路線平均約八天可以走完，缺少一個距離夠長且坡度較為平易近人的長程步道；而且臺灣登山界長久以來存在一個背得重就是能力很好的觀念，短短三天行程，動輒背負二十公斤以上且引以為豪的山友比比皆是；加上輕量化裝備往往給人一種很昂貴或是很克難的刻板印象，所以輕量化觀念在臺灣似乎比較難以推動。但其實建立「輕量化的觀念」比購買「輕量化的裝備」重要太多了，掌握幾個關鍵的大原則，熟悉並靈活地運用，不花大錢也能享受輕量化帶來的輕鬆與快樂。

Ray Jardine 有句關於輕量化的名言：「如果我需要某樣裝備卻沒有帶在身上，那就代表我不需要它。」這句話背後的涵義非常耐人尋味，既然是需要的裝備，為何沒有帶在身上就表示不被需要呢？有一次登山因為以為攜帶的保暖衣物不

帶其他營燈或手電筒。

六、最輕不一定最好，選擇適合自己的方案並循序漸進以達成設定目標，就跟減肥一樣。

夠，登頂後在沒有預期的超低溫環境下覺得自己可能會凍傷而擔心著，但是穿上原本準備的保暖層和防風層其實也可以安然渡過，當下就豁然開朗。上山前常常擔心自己帶的東西不夠，所以就像貪心的松鼠一樣，把食物一股腦地塞到鼓起來的腮幫子裡，但其實功能重複或是不必要的裝備、食物都是徒增背包重量的原因之一，好好思考真正的「需要」而非「想要」，重新檢視自己的打包策略，建立新的觀念，是邁入輕量化的第一步。

具體做法是先整理出一份裝備清單，依據登山天數的不同，將所需的大小裝備和服飾配件，鉅細彌遺地條列出來，然後購買一個價格經濟的小型電子秤，把這些物件一一過磅，仔細記錄在表格裡，計算累積起來的重量，會驚訝地發現竟然有那麼多可以節省的空間。接下來就是數學問題了，先從最重的物件開始「瘦身」，像是背包、帳篷、睡墊和睡袋這些基本裝備，再從服飾跟配件著手。不要覺得砍掉一百公克很少，錙銖必較之後這些積少成多的重量會相當可觀。

在這邊提到山友過重的背負並不是一種批判，而是一種擔憂，如果能夠用較輕便的行囊出遊，為自己爭取多一點休息跟欣賞風景的時間，減緩肌肉的痠疼和關節的痛楚，降低運動傷害發生的機率，延長享受登山樂趣的壽命，對一個喜歡大自然且熱愛戶外的人來說，何嘗不是一種幸福。

註1：Ray Jardine 的著作《PCT Hiker's Handbook》是影響登山輕量化的重要推手。Ray Jardine 聲稱他第一次走太平洋屋脊步道的背包基本重量是十一公斤，第三次挑戰則是降到約四公斤左右。

註2：在你閱讀本段文字的同時，也許我正跟呆呆走在太平洋屋脊步道上，踏出臺灣人的第一步。

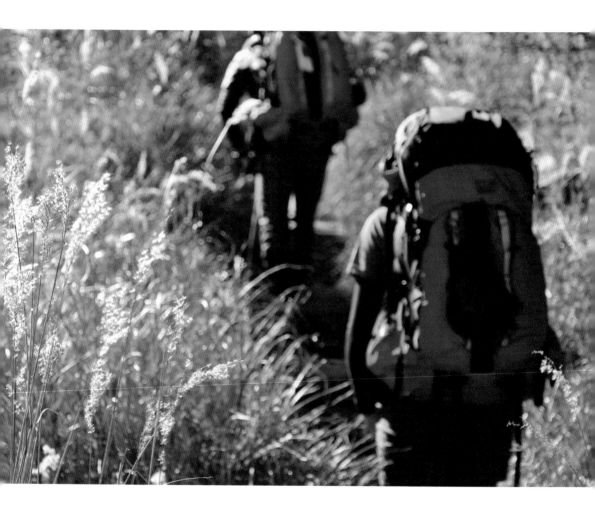

INTERVIEW

受訪者
輕量登山裝備品牌HANCHOR創辦人 ── 謝章天

Q 對想要開始輕量化的山友有什麼建議？

A 打包的習慣要好好修正，技巧上做好背包重心的穩定，心態上要思考每一樣物品的實用性和必要性並做好取捨。一般在健行領域裡大家會將背包、營帳和睡眠系統稱為三大裝備（Big Three），這三項通常占了所有裝備中最大部分的體積跟重量，因此建議輕量化從這三大項開始著手會得到比較高的效益。另外建議大家不要背超過體重四分之一的重量，背包重量建議選擇小於體重四十分之一的款式。

Q 有曾經因為輕量化而發生什麼糗事或有趣的事嗎？

A 本著科學實驗精神，每次上山會嘗試使用不同的輕量化裝備，測試哪一種搭配模式的效果最好。舉例來說為了減輕三大裝備裡的睡眠系統，實際試過幾種不同的組合，卻在一次行程裡失策，搞得在山上冷得半死，但也因為這個失敗經驗找出最適合自己的搭配方式。

對自己負責

#2

RESPONSIBLE

依賴的習慣一旦養成，
就永遠無法得到真正的
獨立和自由。

191

登山常常被視為是團體活動，一群志同道合的朋友接踵比肩走在路上，彼此互助合作，共食共寢然後一起攻上山頂。但也有人偏好獨攀，全程依靠自己的力量，在陡坡上默默擦拭汗水，喘息後繼續踏出下一個步伐，長長的小徑只有一道足跡，站在峰頂享受千山獨行的快感。快樂可以分享也可以獨享，各有不同的韻味，就像魔幻時刻多變的迷離色彩，捕捉到什麼風景都是自己的體會。

剛開始接觸登山加入團體行動，著迷於夥伴之間在山上彼此託付，分工合作的革命情感，相信是很多人的共同經驗。和一群朋友一起登山有種難以形容的魅力，那些言不及義的無聊笑話和惡作劇在山上特別有趣，睡覺時抱怨彼此的打呼聲太吵，帶太多的零食硬是塞到別人的背包，但是每當隊友需要拉一把的時候絕對不會吝嗇伸出可靠的雙手。但團體活動也意味著失去獨處的時間，強迫自己配合其他人的步調，嚥下攜帶過量或不合口味的食物，分擔背負自己根本用不到的裝備。

所以幾次團體經驗後，讓我轉而擁抱小團體的登山方式，優點是移動速度較快，隊伍不會拉得太長而延誤行程，有很多發呆的時間，看見特別的植物或風景可以隨時停下腳步慢慢欣賞。因為每個人需要的食物內容跟裝備類型都不相同，所以糧食跟必需品也都自己準備，用簡單的烹調方式煮簡單的食物，睡在自己的帳篷，聞自己的汗臭。呆呆是我最好的登山夥伴，經過幾次上山培養出來的默契，更讓我們確認這是最適合我們的方式。能夠找到這樣互相信任，追求一樣的價值和目標，隨時為對方著想的好夥伴是難得的福氣。

會有這樣的結論也是有跡可循。從小我就不擅長團體運動，每次上體育課總是

打混摸魚，坐在操場旁邊跟女同學聊天的時間遠比在球場上多。但絕對不是因為不喜歡流汗或是體力太差，而是競爭性質的運動，就是無法讓我把心思專注在取勝對方或是獲得榮耀這種事情上面。我可以大中午一個人拚命練習投籃運球五個小時，效法櫻木花道在一個夏天投籃兩萬球的精神，也不願在球場上全力以赴，取得那多一分的領先。「個性散漫，沒有與人競爭的進取心」，老師偶爾會把這樣的評語寫在家長聯絡簿裡面，這可能是一種缺陷，自己無法解釋而且也懶得解釋。總之，學生時代給朋友的印象就是個很 indoor 的運動白癡，從來沒有人會把我跟 outdoor 聯想在一起。

出社會後接觸單車，變得很熱衷這項運動，搭上《練習曲》熱潮，跟朋友很熱血地跑去環島，自己一個人默默地在大雨中騎上蘇花公路，假日在各大熱門單車路線出沒，平常上班也都是以單車代步，單車換了一輛又一輛。後來因為朋友的推薦也開始路跑，從氣喘吁吁的第一個五公里到一個月內跑了三百公里，這個轉變讓以前的老同學納悶地問我：「你什麼時候變得那麼喜歡戶外運動？」

這個問題一直沒得到解答，自己也沒真的想通。直到幾年後一個人走在山上，又累又渴，前方還有數不清的上坡和需要奮力跨過的巨大倒木，很想賭氣賴在地上不走，卻因此突然意識到，除非是腿斷掉或病得不能走了，否則沒有人會幫我扛起背包，也沒有人會把我背到山頂。當這個事實擺在眼前，我才真正得到那個未解的答案。單車、馬拉松和登山，都是必須依靠個人意志堅定向前的運動，唯一的競爭對手是自己，唯一要挑戰的紀錄也是自己設下的門檻。不管多累多喘，團體行動或是

個人行動，能夠驅動自己堅持到終點的人，一直一直以來，都是「自己」。

「登山」就是這麼一個必須對自己完全負責的運動，而對自己的生命負責，也就是對其他人的生命負責。

上山前做好體能訓練，擬定飲食管理計畫，事先瞭解天氣預報和行程需要的時間與距離，熟悉每一種裝備的使用方式，學習自己應付任何可能發生的狀況，包含地圖的判斷或緊急求生的方法，不管是參加團體活動或是個人行動，這些都是登山前的基本功。在成為別人的麻煩之前先解決自己的問題，強化自己、訓練自己，不能因為有領隊或隊友的挺身而出就放任不管，如果答案永遠都是從別人口中得到，沒有經過親身實踐得到的知識根本毫無價值。當然一個人也會感到脆弱，也會需要其他人的幫助，只是依賴的習慣一旦養成，就永遠無法得到真正的獨立和自由。

無痕山林

#3
LEAVE NO TRACE

除了照片、回憶，什麼也不取；
除了足跡，什麼也不留。

合歡山北峰附近有一塊小草原，因為地勢平緩、視野遼闊，而且附近有活水水源可用，所以這塊位於海拔三二〇〇公尺的合歡北峰北鞍營地，就被山友暱稱為「小溪營地」。從登山口起登到達目的地僅需約三個小時，加上百岳之一的合歡北峰就在路線上，許多人會安排兩日行程，一次體驗百岳登頂和高山野營之美。有了如此便利的條件，從此到小溪營地變成一條大眾親子路線，吸引無數遊客與登山客的造訪，每到假日總是人聲鼎沸，與平日登頂後總是萬籟俱寂，只聽得到自己的喘息聲相比有很大很大的不同。

幾年前跟一群朋友去過一次，當時已經是非常受歡迎的營地，對那邊印象很好，在一大片青翠的草地上搭帳篷，晚上看星星，早起看日出，遠眺南湖大山、中央尖山跟奇萊群峰。但耳聞後來的人潮太過洶湧，營地的品質下降很多，所以每次到合歡北峰都只是做高度適應和訓練，並沒有特地到那邊紮營，而小溪營地是否能夠合法露營一直是個灰色議題。

後來因朋友的邀約決定再走一趟小溪營地，為了避開人潮特地選在非假日上山，雖然當天下著小雨卻不減熱情。但到了營地發現原本青翠的草地都已被踐踏殆盡，營地有越來越擴大的痕跡，因為沒草皮保護，下過雨後的營地泥濘、潮濕，原本愉快的心情瞬間盪到谷底，像塊爛泥。當半夜雨停，月亮升起，我一個人踏出帳篷，刺眼的月光照在濕濕的灰色泥地，零星幾頂帳篷散落各處，竟然有一種置身月球表面的錯覺，心裡有說不出的惆悵。因為熱愛山林、崇尚原野，所以來到遠離人群的深山，想要過簡單的生活，卻因為簡單而凸顯了複雜。清晨陽光的日照穿過帳篷，

空氣依然清新，風景依然美麗，只是看著滿地垃圾和原本綠意盎然，此刻卻一片貧瘠的草地，人性對比在如此美好的景緻裡更顯不堪。

一旁的兩頂帳篷住著幾位山友，好奇湊過去閒聊，原來他們是上來蓋生態廁所的志工，天亮後就拿著工具到營地的另一端工作。一位大叔說因為上來的遊客太多，很多人亂丟垃圾，特別是排泄物和衛生紙，所以當局請他們上來挖坑，用茅草搭建兩間簡易廁所，給山友一個方便。聽完之後我頭皮發麻，久久說不出話，僵著臉說辛苦你們了，心裡想的卻是一旦給了方便，人也只會越來越隨便吧？如果觀念一直沒有導正，不管蓋幾間廁所，山上永遠都會有那些沒公德心的遊客丟下的垃圾與大便。

很多老山友感歎越來越多人趕流行上山，造成山屋及沿路環境的垃圾越來越多。

可是有很多瓶瓶罐罐包裝上的製造日期，遠遠早於戶外活動發展狂熱的近年，代表早期的登山客也會亂丟垃圾，反映出對環境的糟蹋和公民道德的缺乏是一直存在的問題，只是社群網路媒體崛起，才把這些醜陋的事實一一揭露。山一直都在，垃圾也是。

親近大自然的同時也在破壞大自然，這是無法避免的惡，我們只能盡量減少對環境的破壞。這也是自一九八〇年代，由美國政府公部門結合各大環保、登山團體、戶外用品製造商與零售商及一般公民大眾，所共同推動「無痕山林」（Leave No Trace，簡稱 LNT）運動的核心精神——教導大眾對待自然環境的正確態度與技巧，將戶外休閒活動對自然生態的衝擊降至可容忍的最低限度。美國的無痕山林運動經

過多年的推廣，已經發展出一套制度化的準則，配合實際的教育訓練培養出許多種子教練與學生，而臺灣尚在起步階段，自二〇〇六年由林務局發表的「無痕山林宣言」開始，才正式由政府推廣這已擴散至全球的ＬＮＴ運動。但是好事不嫌晚，心痛的同時也要化悲憤為力量，主動向身邊的朋友與山友倡導無痕山林的觀念，終結人類對自然環境的汙染。

非營利組織ＬＮＴ, Inc.自一九九四正式設立後，不斷用精簡的口號倡導ＬＮＴ理念。二〇〇〇年將原本的八大準則修正為七大準則（註１）：

一、Plan Ahead and Prepare：充分的行前規畫與準備。瞭解即將前往地區的相關法規和注意事項，確保不會違反任何規定；為極端的天氣、自然災害和緊急狀況做好應變計畫；行程要規畫在該地區的離峰時間，分散該地區的遊客人數；以小團體活動為主，減少因大團體活動造成的環境破壞；不使用過度包裝的食品，盡量重新打包分裝，減少浪費和垃圾量；盡量使用地圖和指南針，少用人工記號、石堆和路條。

二、Travel and Camp on Durable Surfaces：在結實的地表健行或露營。結實的表面包括既有步道、營地，或是以岩石、砂礫、乾草構成之地表或雪地；紮營地點必須遠離受保護的湖泊或水源區六十公尺以上；好的營地是天然的，而不是人為整地製造的，不需要另闢新營地；在熱門的路線或景點，集中使用同一塊營地和同一條步道，即使泥濘潮濕也不要另闢捷徑，讓足跡不要擴大到其他植被

區；避免在陌生地區另闢營地和小徑，減少對原始環境的衝擊。具體做法是穿著防水靴，並使用綁腿抵擋汙泥走在固定的路徑而不繞道；在營地使用較輕的營地用鞋，減少厚重登山鞋對地表的踩踏。

三、Dispose of Waste Properly：適當處理垃圾。檢視營地和休息點的垃圾，包含廚餘，全數收集打包並帶下山丟棄；在遠離營地或水源六十公尺以上的地區，使用貓鏟將排泄物埋至六至八吋深的洞裡並妥善掩埋；收拾所有衛生紙和衛生用品，特別是擦拭過排泄物的衛生紙，是破壞景觀的最大凶手；如果需要清洗身體或鍋碗瓢盆，也請提水至遠離水源六十公尺以上的地方處理，並使用環保清潔劑。

四、Leave What You Find：請勿取走任何屬於當地的資源。保留原始景觀，不接觸及不破壞文化、歷史文物和建築；不撿拾石頭、摘取植物或取走任何天然資源；不修建任何人工建築或溝渠。引用一句戶外名言：「除了照片、回憶，什麼也不取；除了足跡，什麼也不留。」

五、Minimize Campfire Impacts：將營火對環境衝擊的極小化。營火對野地的影響是永久的，請使用蠟燭或其他電力驅動光源，因為焦黑的土地將無法再長出植物；若是在允許用火的營地，請使用焚火台或使用土堆圍住營火，避免焦土蔓生；盡量縮小營火範圍，只使用雙手可以折斷的樹枝當作燃料；將所有木柴或煤炭燃燒殆盡，並在灰燼完全降溫後做掩埋處理。然而在臺灣山區完全不建議生野火，而且也是法律完全禁止的行為，若是貪圖取暖或是講求氣氛的營火晚會，因而釀成火災或是森林大火，是非常自私自利的不道德行為，除非是用作緊急求

救的狼煙，否則野地用火必須完全避免。

六、Respect Wildlife：尊重野生動物。若是發現野生動物，請從遠處觀察，切勿跟隨或接近打擾；千萬不要餵食野生動物，這會改變牠們的生活方式，嚴重影響動物的健康；學習妥當保存食物和垃圾廚餘，避免遭野生動物取食；控制隨身寵物的行為，或乾脆讓牠們待在家裡不要上山，以免身上帶有的病原體危害當地原始生命；在交配、築巢、育雛或冬季等敏感季節避開野生動物的棲息地。偶爾在山上會看到登山客餵食野生動物，藉此增加攝影的機會或單純引以為樂，請一定要制止這樣的行為。

七、Be Considerate of Other Visitors：尊重其他山友。尊重同在山林裡的陌生夥伴，維護他們原野體驗的品質，並以禮相待；禮讓上坡且負重的山友，並輕聲為他加油打氣，這是小而有力的溫暖支持；休息時遠離步道，避免打擾其他山友；避免使用收音機或音樂播放器，大自然的聲音已經非常美妙了。

登山禮節與禁忌

#4
ETIQUETTE & TABOOS

對人對山都應該抱持
尊重的態度。

相對於明訂的條文，比如說「颱風期間禁止入園入山」，或是無痕山林的宣言「生態保護區內禁止生火」，登山禮節與禁忌多是不成文的規定，是山友之間多年來培養的默契和習慣，彼此口耳相傳並自我約束。

引領我入門爬山的是老爸領軍，隊員以長輩為主的登山社團。跟他們爬山非常快樂，每次在山裡除了有聽不完的故事和玩笑話，同行的叔叔伯伯們也會耳提面命地教導我許多山上的事情——登山的道德倫理、鄉野傳說，或是名義上稱為「禮節」，實際上卻是隱晦的「禁忌」事項。他們講得頭頭是道，我則聽得津津有味。

後來雖然比較少跟長輩一起爬山，但他們傳承給我的寶貴經驗一直謹記在心，不時在山上遇到突發狀況都可以因此得到解決，簡直是一生受用，獲益無窮。好吧，這麼說有點誇大，但確實能夠在山上約束自己而不影響別人。不過也有一些習慣真的學不來，比方說每次他們登頂後總是人人一手啤酒當作活力飲料……提醒大家，在山上盡可能不要飲酒，只是酒量奇差的我此生喝過最美味最甘醇的小米酒，卻是在能高越嶺東段的檜林保線所，由好客的原住民嚮導熱情提供。

儘管在自己的認知上，登山的禮節與禁忌是每個上山的人都應該了解或略知一二的小細節，卻發現越來越多自己親身經歷，或是從朋友口中轉述得知，部分山友在山上所作的缺德行為，讓人不禁搖頭歎氣。也許那些令人看不慣的行為是不自覺的粗心舉動，又或是從來沒有經過任何人的提醒與教導，單純是無心之過，所以我並不打算站在道德與勇氣的那一端評論什麼，畢竟不成文的「禮節」與「禁忌」本來就沒有什麼強制力可言，透過單純分享幾個經驗，希望能引起一些共鳴和反思。

山徑

最近一次上山，背負重裝要攻上稜線，途中越過大小落差和崎嶇的拉繩路段已經氣喘如牛，卻在狹窄的陡坡上遇見幾個下坡休息的登山客占據主要踏點，只好小心翼翼繞過他們繼續通行。雖然安全通過，但心裡不免碎念對方實在太不體貼。山區很多步道都很狹小僅容一人勉強通行，如果與山友相遇，必須互相禮讓，並在自己站穩踏點後，騰出足夠空間給對方並耐心等候山友通過。在碎石坡上攀也要小心落石不要誤傷山友，如果遇到踏點不穩的石塊也要在能力範圍內移除，以免後來的山友誤踏造成危險。若是遇到拉繩路段，務必要等上面的山友通過後再使用，否則共用一條繩索有可能造成對方重心不穩而絆倒失足。

行進間也請保持安靜。有次到台北的七星山健行，一大清早的山路上，一位赤裸上半身的中年男子，用他中氣十足又洪亮的聲音，從山腳到山頂沿途高唱聽不懂的義大利歌劇，我從一開始的竊笑到後來的惱怒，十分無法理解想在山上圖個清靜，享受鳥語花香的恬淡，卻偏得忍受那像胖虎歌聲一樣的噪音。忍耐了好久，終於有理智斷線的歐巴桑扯開嗓子，用更大的音量請他閉上嘴巴，整個山頭才恢復寧靜。

但在步道上最令人難以忍受的，是那避之唯恐不及的人體排泄物。內急是人之常情，但有一次在上坡步道，發現一團碗公般的大便，大刺刺地陳屍在必經的踏點。百思不得其解，究竟我該不顧一切踩過去，還是乾脆摔下山谷？而且人來人往的山徑上，究竟是用多快的速度才能製造這麼一個龐然巨物而不被發現？在安全範

圍內，如果有排泄的需求都應該遠離主要步道，而且禮貌上，解放之前都該默默說一聲「不好意思」，完事後也要做好清理工作，這才是對人和對山的尊重之道。

山頂

山頂上跟步道上的禮節相似，但有一個細節常常受到大家的忽略。不少人都知道不能用腳踩三角點的禁忌，不僅可能引來厄運，也缺乏對山的尊敬。但很少人會注意到，在三角點的另一個禮節。

有次到谷關七雄之一的屋我尾山踏青，一路輕鬆愜意，到了山頂發現已有許多登山客在休息。按照慣例到了山頂都會先到三角點拍照留念，偏偏就是有一組人馬坐在旁邊休息用餐，癡癡等到他們吃飽喝足睡完午覺，我們才終於有機會接近三角點。在熱門路線的山頂也常常有這種現象，一群人興奮地在三角點拍完團體照，接著輪流拍攝個人照，手機拍完換數位相機，拍壞了不好意思再拍一次，如果山頂有網路，還得等到他們上傳臉書後才有機會輪到自己合影。人人都有享受山林的自由，但享受自由的前提是不影響他人。

宿營地

臺灣山屋像極了軍營裡的大通鋪，只是沒有軍紀管理，也沒有班長發號施令維持秩序，進到裡頭代表的是放鬆與休息，不少人的心情也因此跟著高昂起來，山屋裡難免喧譁吵雜，如果想求得一些清靜只能祈禱其他山友自律。

高山上的睡眠品質很差，常常會被一點點聲音吵醒。半夜要攻頂的隊伍應該要體諒還在休息的人，盡量不要製造多餘的噪音或是大聲喧譁，安靜且迅速地打包，用完早餐隨即出發不要拖拖拉拉；使用頭燈應切換到紅光模式，避免刺眼的燈光影響其他人的眼睛。

山上用火也必須格外小心，曾經在新雲稜山莊看見上鋪的山友，直接拿出爐頭煮泡麵，在嚴禁用火的通鋪若是不小心引起火災，就算想負起責任恐怕也沒人肯原諒。而不少人貪圖方便，鍋碗瓢盆跟爐具就直接擺在廚房，占用其他人煮食的空間，甚至將製造出來的垃圾廚餘偷偷藏在以為沒人看到的地方，都是十分可惡的行為。

有次在水漾森林過夜，一早醒來睡眼惺忪，打開帳篷看見清晨金黃色的陽光照射湖面，縹緲的霧氣冉冉升起，正為那美景讚歎的時候，對岸卻有人使用大聲公高呼口號「一二三四，五六七八，二三三四，五六七八」，數十個人的隊伍同時在湖邊做起早操，震耳欲聾的嬉鬧聲響徹整個山谷，典型將自己的快樂建築在別人的痛苦上，如果上面打得通市民專線一定馬上檢舉。維護山區的寧靜，不論身在何處，是所有愛山人的共同責任。

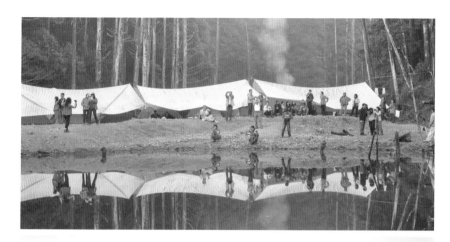

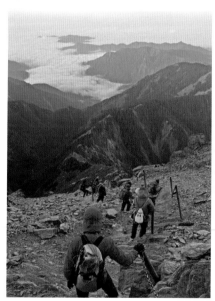

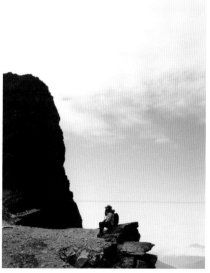

（上）與朋友一起爬山是件開心的事情，興奮的時候難免喧譁，請謹記山林裡最美妙的聲音是寂靜。（右下）登頂前打聽其他隊伍的出發時間和路線，可以錯開尖峰時刻，獨享山頭的寧靜。（左下）人多的路段要小心且耐心地通過並互相禮讓。

登山的終點

#5
FINAL DESTINATION

不是站上山頂，也不是走到盡頭。

登山這項運動，簡單說就是控制呼吸，穩定步伐，一步一步向前走的運動。具備正確知識觀念和專業裝備的輔助，經過訓練，任何人都能挑戰高峰。但近來登山風潮再起，很多人光有上山的衝勁卻忘了高山的危險性，一心一意攻頂卻忽略自己跟隊友的性命，其實是暴露在一連串無法預測的危險裡。

有一回連假安排上山，準備走水路到有小嘆息灣之稱的合歡溪谷。出發前一天一道鋒面逐漸逼近臺灣，氣象預報顯示降雨機率很高；上網觀測小風口的即時影像，視窗裡的畫面看見天空烏雲密布小雨陣陣。這時候貿然上山顯然不是個好主意，馬上決定取消預待很久的行程，打電話給已經到埔里的隊友請他開車回來，雖然很不好意思，但我們都認同這個決定是正確的，走水路已經有風險，如果遇到下雨，哪怕一開始是毛毛細雨，到後來也有可能釀成更大的災禍。而如果讓別人冒著生命危險來救自己，不僅浪費社會資源，也是登山者最不可原諒的過失。

從接觸登山開始，對奇萊主北這條路線一直都非常有興趣，卻歷經三次颱風的因素而取消行程，不過幾年之後總算是完成登頂。當時天氣穩定而且體力充沛，各種條件到位而順利走上兩座山頭，原來登頂的時間並不是來得太遲，而是來得剛好。抱著這樣的心態就不會急著去完成什麼目標，用自己的節奏慢慢享受在山上的時光，喜歡的山就多爬幾次，還沒走過的山就等緣分到了再上去。

「山永遠都在」是臺灣登山人常常掛在嘴邊的一句話，對比馬洛禮的名言「因為山在那裡」，更凸顯出一種隨遇而安的自在。因為想要領略山的美，而不斷地向山靠近，很容易會失去戒心而被山帶走。退一步海闊天空，等到所有條件齊全，

體能好、天氣好，時機成熟了，爬山才會是享受而不是折磨。

帶著興奮的心情往山上衝很簡單，只要做好萬全準備，不需要什麼動機跟考慮；

但若是談到撤退或是取消，內心的掙扎跟懊惱常常會讓人不顧一切地忘了危險。把

生命保住比什麼都重要，沒什麼可不可惜的。寧願取消行程，在山下曬太陽聽朋友

抱怨，抓抓頭笑笑說沒關係啦下次再去；也不要安慰、欺騙自己天氣可能會好轉，

冒險上山卻讓人陷入險境而哭泣。

是的，撤退比前進需要更大的勇氣，雖然也會有遺憾，但彌補遺憾得到的快樂

更令人滿足。登山的終點不是站上山頂振奮地舉起雙手高喊「征服成功」，而是平

安回家後洗個熱水澡、吃一頓飽，然後躺進溫暖的被窩。

不能丟在山上的是什麼？

#6
DON'T LEFT BEHIND

是垃圾還是廚餘？
都不是的話，那到底是什麼？

在呆呆還是女朋友的時候，跟她相約攀登合歡西峰，一起為了隔週的能高越嶺登山計畫（從南投屯原登山口走到花蓮銅門的奇萊登山口）進行體能訓練。選擇合歡西峰的原因很簡單，一方面是我合歡群峰就只缺西峰沒有完成，曾多次想要獨自挑戰卻抽不出時間，這一次有伴一起就不會那麼孤單；另一方面則是因為單趟來回約九小時的路程，必須要先登上合歡北峰，再經過七至八個陡升劇降的大小山頭才能夠攻頂。完成讓人「七上八下」的合歡西峰單攻，應該能夠幫助前一次因高山症發而下撤的呆呆建立一些信心。

二月是雪季的尾聲，山上還殘留許多未融的積雪。當時的體力跟狀況都很好，出發前一晚還很難得住在高級的松雪樓適應高度。清晨四點起床，五點從飯店出發，走到停車場發現車子外面結上一層厚厚的霜，開了暖氣跟雨刷都沒有辦法讓車窗上的霜融掉，只好用一點殘存的視線龜速前進。車子停在小風口遊客中心停車場，黑漆漆一片只有零星兩三部車，應該是此刻正在北峰或小溪營地等待日出的山友吧。天空滿布星光，氣候非常穩定。

五點半來到登山口，在日出前踏著輕鬆愉快的步伐起登，一路到北峰都是熟悉且可以掌握的路線便覺得安心不少，從登山口到北峰剛好是兩公里，從北峰再到西峰則是近五公里，一天來回的距離大概是十四公里，還算合理的距離。對從北峰之後的西峰路線也充滿信心，但想到要反覆上下落差，即使信心滿滿也是戰戰兢兢不敢鬆懈。冬季日照時間短，依照慣例如果中午十二點還未能到達西峰，就得立即考慮折返以免摸黑夜行。

爬到北峰折射板之前在步道上迎接日出，耀眼的橘紅色太陽將山上的白雪映照出點點光芒，清晨的薄霧也染上色彩，從淡紫色轉為金黃色，等到太陽從雲海裡完全升起，萬里無雲的天空只看到無盡的藍。踏在雪上發出沙沙的聲音，整座山頭只有我們兩人步行。

走到山頂停下來休息，平常總是很多遊客的合歡北峰今天一個人都沒有，喝一口保溫瓶裡的熱咖啡配早餐，短暫休息後就快快出發，不敢拖延太多時間。平常的合歡西峰已經很不可愛了，走了一段路才發現雪季的合歡西峰更是個討厭鬼。

從北峰往西峰的路上，不管上切下切都會經過積雪很厚的森林，陡坡上的拉繩都被積雪埋住，即使是輕鬆下坡使用冰爪走路還是非常吃力，必須花比平常更多時間跟力氣穩住腳步。原本輕易用手撥開就可以通過的箭竹林，由於枝葉上頭積雪過重，一根根彎下腰的箭竹頭被雪給埋住，變成一個又一個非常容易害人絆倒的陷阱，在樹林裡必須俯身低行甚至爬行才能勉強通過。

耗費超出預期的時間和精力，好不容易穿過樹林來到一處空曠的營地，不曉得是吃壞了肚子還是什麼原因，突然出現高山症的反應，肚子也像是滾燙的油鍋一樣翻騰，很像是腸胃炎的徵兆。身體開始不聽使喚，走沒兩步就氣喘吁吁臉色發白，即使一再休息也沒有辦法止住喘息。天氣看起來很晴朗但其實溫度很低，也許太早脫下外套，不是明智的決定，受到太多寒風的吹襲，從後腦延伸至整條脊椎都感到無比的刺痛。自從第一次登山嚐到高山症的痛苦之後就一直與山相安無事，卻在這樣的海拔和穩定晴朗的天氣再度被纏上，心裡覺得非常懊惱和不甘心。

217

我沮喪地癱坐在路邊，距離西峰只剩下兩公里而已。呆呆露出十分擔憂的表情勸

我：「不要爬了，我們下山吧……」。

很感謝她的體貼，其實有一點動搖，但想到只剩下兩公里，不願意就這樣放棄。

強忍嘔吐感和腸胃突然不適，用虛弱的口氣回她：「我沒關係，繼續走吧……」。

但我知道依照兩個人的身體狀況，這兩公里路勢必會走得無比艱辛，而且最擔

心的摸黑下山也一定會發生，心裡一直盤算著究竟幾點才能走回登山口。一百公

尺走幾分鐘？一公里走幾小時？到達西峰可能是幾點？回到登山口會是幾點？

即使身體沒有力氣，腦子無法有效運轉，還是不斷在心裡計算這個問題的答案。

當時最不願意發生的狀況就是摸黑下山而已，混沌的腦袋完全沒想到我這愚蠢的

決定可能會讓兩人遭遇更大的麻煩。

經過五公里的木樁，還剩下快兩公里，已經無法再承擔背包的重量，索性將身

上的重物全部卸下，帶了一瓶水跟行動糧輕裝上路，午餐就決定攻頂後回來再吃

吧。途中又經過幾個山頭，幾座森林，已經都記不清楚了，只能拖著極為沉重緩

慢的腳步前進。

還有多久呢？我看到山頭了。怎麼不是西峰呢？左轉是下華岡啊……怎麼右轉

還要繼續下坡呢？有下就有上，我已經受夠了不要再叫我走路了，拜託。怎麼還

沒到呢？！怎麼還有上坡呢？快到了？口好渴，水帶不夠，為了節省用

量，我還是吃雪吧。怎麼還沒到呢？快到了？怎麼還有上坡呢？快到了吧？

時間接近中午一點，從登山口經過七個小時後，我們終於走到山頂了。用蹣跚

的步伐走到三角點旁，有點負氣地把登山杖丟在地上直接躺平休息，我感覺自己像是一個被摺倒的巨人一樣重重地摔在地上，全身都被小人國的士兵用繩子緊緊地束縛在地上，就這樣動彈不得在草地上躺了十幾分鐘，但很神奇地，這麼一躺竟讓我恢復很多體力。腦袋清楚後才發現沒有心情跟時間欣賞風景了，起身拍完登頂照就馬上回程。雖然仍是舉步維艱，但腦袋已經清楚許多，這才終於意識到在身後一直幫忙加油打氣，默默帶我前進的呆呆早已筋疲力盡，虛弱的她只剩下意志力支撐著身體，在我身後漸漸慢下腳步。

等到走回五公里的木樁已經是下午三點。用湯匙跟鍋子直接挖路邊的殘雪，小心撥開外層沾有泥沙的部位，感謝還沒有完全融化的雪，否則真不知道該怎麼煮水。呆呆也到了，請她趕快補充水分，我則是燒水準備遲來的午餐。這時候已經確定得摸黑下山了，既然已經知道這個事實，我們也索性不趕路，決定休息到四點再出發。麵煮到一半，心情鬆懈下來，一股不知怎麼的情緒湧上，轉頭對著呆呆說：「不好意思，讓妳這麼辛苦，都是我執意要上山……」真的很難為情，話講到一半就留下眼淚，覺得實在太委屈她了。呆呆也情緒上來哭著說：「我其實沒有想到自己有多累，只是在想如果你走不動了，我要怎麼把你背下山……」。

這碗泡麵怎麼這麼鹹啊。

休息後繼續趕路，太陽差不多下山了，已經走完倒數第二片森林，要開始走上回程的第一個大陡坡。一路上我們都非常安靜，沒有多說什麼，就是默默地走，遇到不好通過的路段才停下來互相幫忙，幫對方加油打氣。突然一個回頭沒看見呆呆，大聲喊了好幾次她的名字，和我們踏在雪上沙沙的聲音。突然一個回頭沒看見呆呆，大聲喊了好幾次她的名字，不祥的預感湧上，急著要放下包包往回找人的時候她才緩緩出現，原來是走到太累癱坐在路邊，無意識地哭了起來。雖然心裡非常不捨，但如果不繼續往前走就必須在森林裡摸黑。轉身看見太陽就要沒入遠方的山頭，半哄半騙叫她不要休息趕快上來看夕陽。呆呆花了一點時間才慢慢走近，看著散發出橘紅色溫暖光輝的夕陽漸漸消失在雲海裡面，馬上就從疲憊的神情裡露出我百看不厭的笑容，興奮地說：「還好我們爬到快天黑，才有辦法看到這種景色！」

真的很佩服她，能夠在這麼疲倦的狀態用這種放鬆的心情欣賞這短暫的風景。

走上最後一道陡坡，戴上頭燈，開始面對黑暗。太陽已經完全下山，而我們卻還在上山。

沒有日照，溫度下降濃霧就開始升起，一直以為是自己的眼鏡也起霧了，要伸手擦鏡片的時候才發現自己根本沒有戴上眼鏡。地上是厚厚的白雪，加上陣陣的冷風吹來的水氣，即使戴上頭燈能見度也非常低，常常被自己呼出來的空氣給遮蔽視線，眼前盡是一片濃霧，兩個人一語不發往前行進，彷彿怕話一說出口就浪費了多餘力氣似的。不知道又過了多久終於走上一片平坦的雪地，我知道北峰到了！代表之後就是一連串下山的路，緊繃的心情才終於鬆懈。

但腸胃依然很不舒服，即使是輕鬆的緩下步行，也因為身體狀況不佳而感到巨大的疲倦襲捲而來。這時候突然聽見呆呆大喊：「關掉頭燈！」

恍惚中聽到這麼急促的聲音，以為是發生危險了，趕緊轉頭卻看見她傻傻望著天空，於是也乖乖將頭燈電源關掉，把頭抬起來的瞬間馬上就明白呆呆為何讚歎。月亮還沒升起，濃霧已悄悄散去，天空是一塊巨大的黑色畫布，億萬計的星星像寶石一樣嵌在上面閃閃發亮，此生見過最美最壯觀的星空就在眼前！

一天之內日出、夕陽與星空的壯麗風景都盡收眼底，很慶幸也很感激有這樣知足的伴侶一起上山，過程中沒有任何抱怨和負面情緒，還能在這麼糟糕的狀態保持樂觀心情。心裡想再也找不到一個能這樣支持我、鼓勵我，還能苦中作樂的女人了。我很自然地抱著她，在星星的見證下，在耳邊輕聲問道：「妳願意嫁給我嗎？」

幾個月後我們在彰化一處農場裡舉辦婚禮，結為夫妻。

很多事情沒有經歷過不會懂得輕重，這次的經驗讓自己成長很多。「堅持」一直是自己信守的價值觀，但如果因為自己的堅持讓自己和身邊的人置於險境，那就應該學著「放下」。改編自漫畫的日本電影《岳：冰峰救援》裡有一句台詞，男主角問：「什麼東西不能丟在山上？」女主角一直以為是垃圾跟廚餘，但從一次幾乎喪命的山難生還後，才體悟到最不能丟在山上的，是自己的生命。

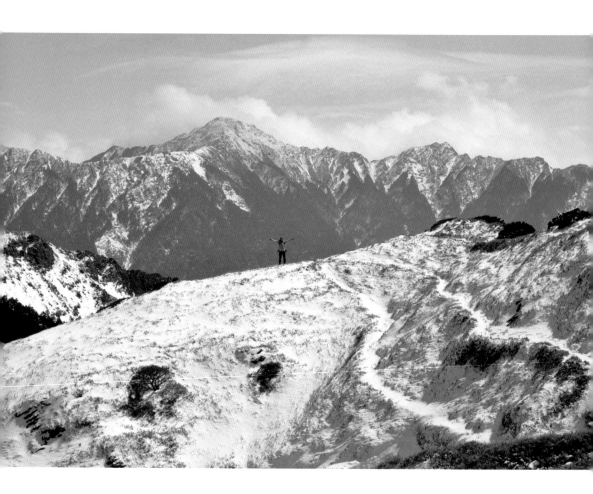

INTERVIEW

受訪者
阿泰最重要的山友 —— 呆呆

Q 請問當時在山上，聽到阿泰求婚是不假
思索就答應，還是因為高山症頭昏昏的所以
隨口回答？

A 其實我是聽錯了，把「請問妳願意嫁給
我嗎？」聽成「請問妳願意架起我嗎？」，結
果當然是義不容辭要把阿泰扶起來，沒想到
我就這樣嫁出去了。

Q 老實說，心裡有沒有一絲絲抱怨，覺得
阿泰到底是在堅持什麼？

A 其實就像我說要去走 PCT 太平洋屋脊
步道，那麼久的時間、那麼長的距離，阿泰
也沒有任何異議就馬上答應了。只要是他想
做的事情，而且沒有安全疑慮就一定會全力
支持。

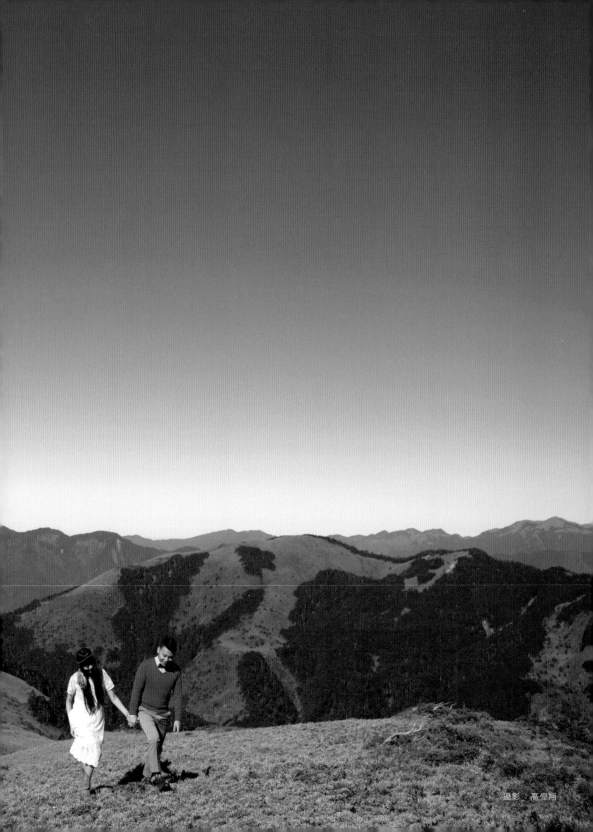

攝影：高偉翔

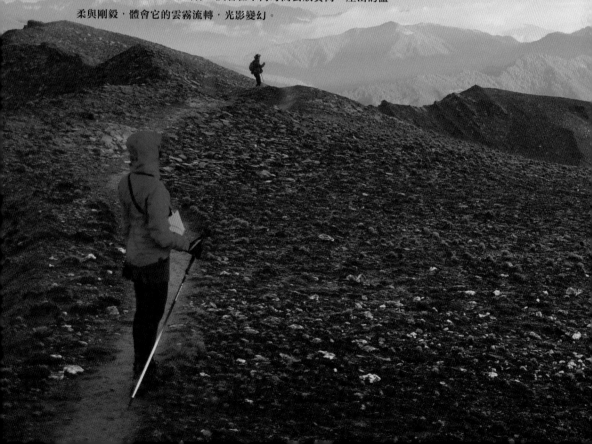

HIKING ROUTES

路線篇

有人熱衷蒐集百岳，走完一輪再一輪，睡遍各大山屋與營地，走進臺灣最深遠的祕境，親眼目睹那最難到達的風景；也有人喜歡挑戰同樣一條路線，像是登頂北插天山已達千次，人稱「北怪」的阿伯，外觀老舊充滿歷史痕跡的背包裡大多是急救用品，不知道已經幫過多少在山上受傷或迷路的人，是北插山友心目中的守護神。

山的意義在每個人心裡都有不同解讀，同一條路線跟不同的人走，在心裡會開出不同的花朵。四季更迭讓臺灣高山擁有迷人的景緻和豐富的生命輪迴。走進山林，試著在不同時間去欣賞同一座山的溫柔與剛毅，體會它的雲霧流轉，光影變幻。

桃山

TAO MOUNTAIN

#1

武陵四秀中最容易親近的百岳，
五月杜鵑花開與山頂的日出日落不可錯過！

在台中市和平區的武陵農場北端有四座百岳連峰橫列，因攀登的起終點都位於武陵農場之內，而四座山峰各有其秀麗奇巧之處，故名「武陵四秀」。武陵四秀的稜線是新竹縣尖石鄉與台中市和平區的分界嶺，地理位置的分布，由西至東分別是品田山（三五二四公尺）、池有山（三三〇三公尺）、桃山（三三二五公尺）與喀拉業山（三一三三公尺）。

武陵四秀位處雪霸國家公園境內，是雪山山脈往東北方向的主脊稜脈之中一段，也是每個在臺灣的登山客都想挑戰的Y型聖稜線所必經之路。沿途路跡清晰，林相豐富，每到春天盛開的紅毛杜鵑，大片粉色、紅色的小花滿布在狀似桃尖的淺綠色山頂，「桃山」之稱就更名副其實了。

新手可選擇桃山兩天一夜輕鬆行，從登山口開始行走八小時約6.5公里的路程，夜宿桃山山屋，在山頂欣賞雲海與日出日落，隔天清晨輕裝花費四個小時往返喀拉業山，回山屋短暫休息後再沿原路下山。進階路線可以安排三天兩夜的行程，將武陵四秀四座百岳一次完成。

MT. PROFILE

百岳山名

品田山／3,524公尺
池有山／3,303公尺
桃山／3,325公尺
喀拉業山／3,133公尺

地理位置

台中市和平區，隸屬雪霸國家公園，登山口從位於武陵農場的武陵吊橋進入。

攀登天數

二天一夜

建議季節

春天

桃山 map

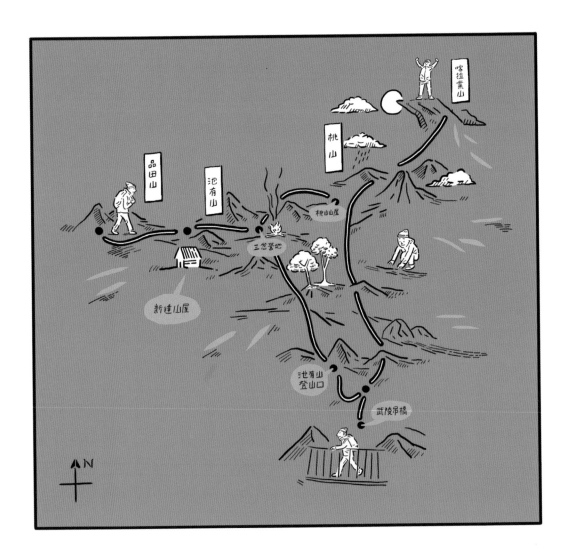

DAY 0

夜宿武陵農場

第一天從武陵吊橋到登山口，一直到桃山山頂的路程約6.5公里，距離不長，但對於不常重裝爬坡的新手可能是個負擔，起登後也許得經過七至九個小時候才會到達山頂，為了避免摸黑走路，建議提早一天到武陵吊橋旁的武陵山莊過夜，或是在附近的露營區紮營。睡飽一點再出發，高山症病發的機率就會低一些，而且前一晚有做高度適應也可以減輕身體的負擔。

DAY 1

桃山 → 桃山山屋

武陵吊橋 → 岔路 → 桃山登山口 → 黑水塘 →

如果前一晚無法在武陵農場過夜，那就得一大清晨從外地搭車至武陵山莊停車場。建議在早上九點前出發，從吊橋到桃山登山口的2.5公里是平緩的水泥路，但不可以掉以輕心，因為從登山口開始就是一連串的之字型上坡，一直到2公里處的平台才稍稍趨緩，但2.6公里的黑水塘後，走上稜線仍是不斷的上坡。不過沿途的壯麗景

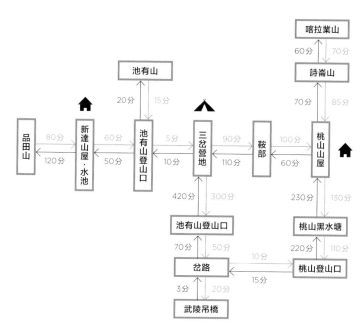

色和盛開的紅毛杜鵑可以舒緩不少爬山的疲勞。桃山登頂前的幾百公尺視野開闊，若是天氣穩定，可以看到左邊綿延過去的池有山和品田山，往後則是遠在山腳下的武陵農場。再堅持一下，有雲海為伴，山頂就在眼前。

登頂後可以遠眺北方的大霸群峰，回頭可以看見南邊的雪山圈谷，巍巍的雪山主峰就在圈谷之上。若時間還早可以先到附近的桃山山屋休息，山頂距離山屋僅十分鐘路程，所以在桃山山頂欣賞夕陽與日出就變成一種難得的享受。

DAY 2

桃山山屋 → 桃山 → 喀拉業山 →
桃山登山口 → 武陵吊橋

可以摸黑到山頂等候日出，悠閒地享用早餐或是煮一壺咖啡，等天亮後隨即下山。或者清晨出發，輕裝來回喀拉業山，體力跟時間允許的話，多走一座百岳也不是難事。中午之前下山，免得被午後雷陣雨追上，原路回到武陵山莊梳洗整理，一身清爽地回家。

進階路線

DAY 0

夜宿武陵山莊或營區

DAY 1

桃山登山口 → 桃山 → 喀拉業山 →
宿桃山山屋

DAY 2

桃山山屋 → 三岔營地 → 輕裝往返池有山
→ 宿新達山屋

DAY 3

新達山屋 → 品田山 → 新達山屋 →
三岔營地 → 池有登山口 → 武陵山莊

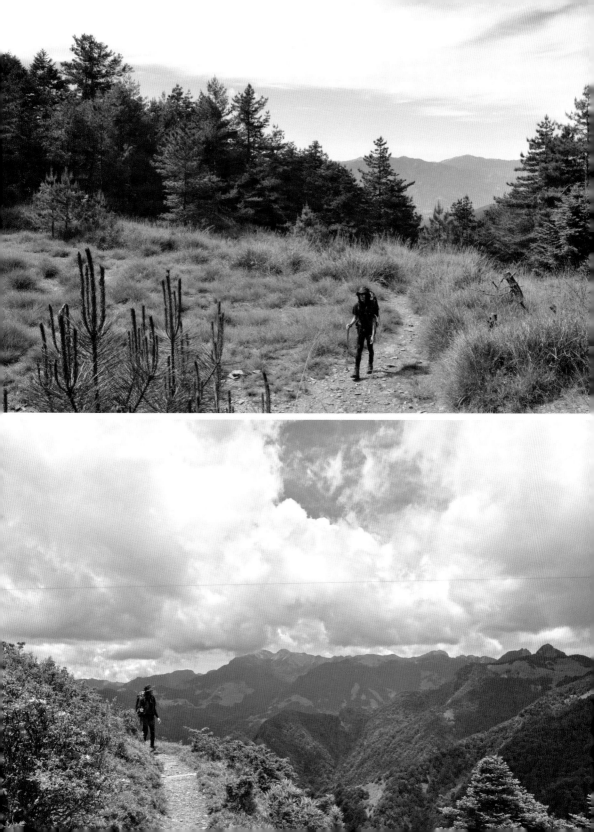

合歡群峰

HEHUANSHAN

#2

最平易近人且大眾化的新手路線。

合歡群峰是指七座海拔超過三千公尺的山峰，散布在台十四甲線昆陽至大禹嶺間，分別是合歡主峰、合歡東峰、合歡西峰、合歡北峰、石門山、石門山北峰、合歡尖山。前五座名列臺灣百岳，都是可以一天來回的路線，除了合歡西峰需要花比較多時間之外，其餘都可以在一至三個小時內來回，石門山甚至只要花上十幾分鐘就可以登頂，是很多初學者接觸臺灣百岳的起點。

夏季的合歡山午後對流雲系發展旺盛，到了下午常常有雷陣雨降下，但還好登山來回的時間並不長，非常適合新手在上午天氣較穩定的時候上山，體驗高海拔登山的樂趣，欣賞高山草原、雲海和鄰近山峰的連綿之美。不過由於從平地開車到最高點的武嶺約兩個小時就可以到達，爬升太快讓很多人一下子無法適應高度的變化，高山症的反應常常讓人遊興大減，建議前一晚可以在清境的民宿，或是到臺灣海拔最高的旅館「松雪樓」過夜，隔天一早再悠閒輕鬆地往山頂走。

MT. PROFILE

百岳山名

合歡主峰／ 3,417 公尺
合歡北峰／ 3,422 公尺
合歡東峰／ 3,421 公尺
合歡西峰／ 3,145 公尺
石門山／ 3,237 公尺

地理位置

花蓮縣的秀林鄉及南投縣仁愛鄉的交界處，隸屬太魯閣國家公園，登山口位於台十四甲沿線。

攀登天數

皆為一天

建議季節

夏天

合歡群峰 map

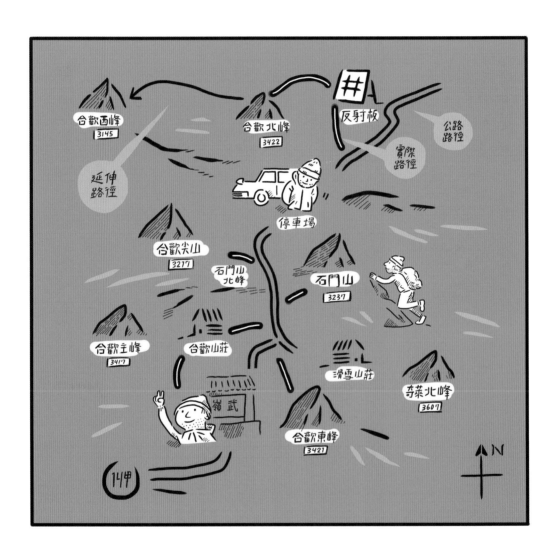

推薦路線

合歡主峰

將車子好好停在武嶺停車場，往下走約十五分鐘可到達主峰登山口，一小時之內慢慢散步即可抵達合歡主峰。沿途步道寬闊，並有少數早期搭建的導航、通訊基地臺改建的觀景台可供休息。很多攝影愛好者會在主峰步道上取景，拍攝豐富多變的自然景觀或夜景。

合歡東峰、合歡尖山

合歡東峰與合歡尖山登山口非常接近，可以安排連續攀登。合歡東峰由松雪樓旁的登山口進入，路徑以木製階梯為主，一個半小時內就可以登頂，可以從東峰頂遠望對面的奇萊連峰，也可以清楚看到山腳下的武嶺亭。原路下山後，步行到遊客中心旁的合歡尖山登山口，陡上約半小時登頂，可從另一端沿著扶手下階梯，直接抵達石門山登山口。

石門山、石門山北峰

第一次到石門山很訝異竟然可以如此輕易地登頂，但在公路未開通之前，登上石門山可得花上三天的時間。

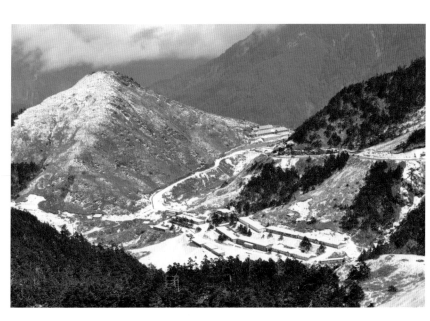

有認識的登山前輩一直不願意走上山頂，因為他計畫把石門山當作完成百岳的最後一座山，用這樣輕鬆的百岳當作句點也是不錯的點子。石門山後來到北峰就在石門山頭的對面，必須下山後往前走一段才會達登山口，起點並不明顯，往上走約半小時可登頂，若是繼續往溪谷下切，可以到達有小歡息灣之稱的合歡溪谷，只是沿途並無明顯路跡，不建議新手前往。

合歡北峰、合歡西峰

將車子停在小風口遊客中心的停車場，走一段柏油路後抵達登山口，走過約一公里的陡坡後來到北峰的著名地標「微波反射板」，登上北峰周圍的百岳高峰都能從遠處輕易辨認。反射板後的一公里平緩好走，到達天巒池岔路口往左約五分鐘登頂。在北峰稍稍休息一下，直接從另一端下坡往合歡西峰著名的「七上八下」連續坡前進。有經驗的老手從北峰登山口往返合歡西峰可在七個小時內到達，一般人可在約十二個小時左右的時間來回，完成這座合歡群峰裡難度最高的百岳。

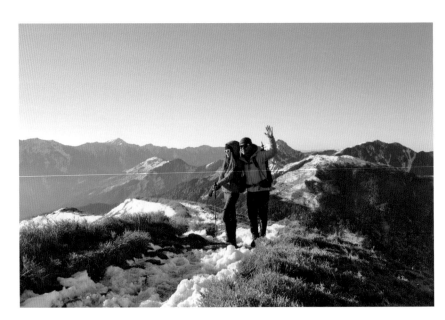

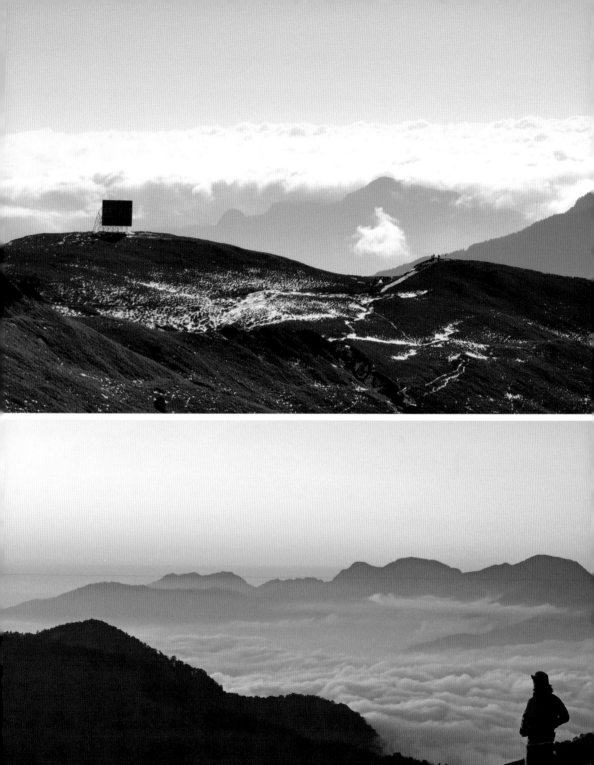

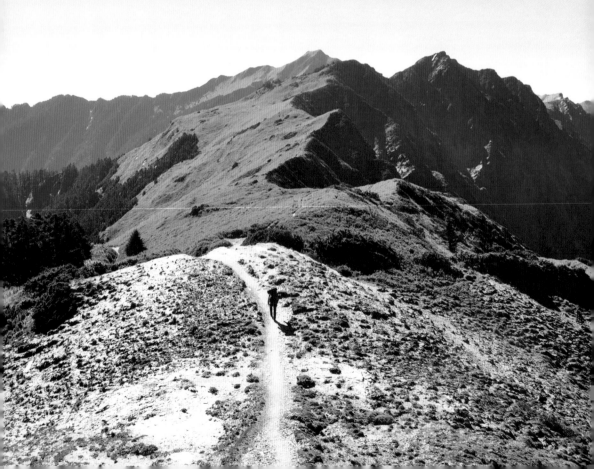

奇萊主北

QILAI MOUNTAIN

#3

日出的草原和氣勢萬千的洶湧雲霧，
體驗不同凡響的金色奇萊。

MT.PROFILE

百岳山名

奇萊北峰／3,607公尺
奇萊主峰／3,560公尺

地理位置

花蓮縣秀林鄉，隸屬太魯
閣國家公園，登山口由合
歡山滑雪山莊旁進入。

攀登天數

三天兩夜

建議季節

秋天

從中橫霧社支線的昆陽休息站開始往武嶺的方向，在臺灣海拔最高的公路往東可以看到一座巨大的山脈，因為早期有大學生集體死亡的慘烈山難發生，繪聲繪影的傳說讓這座美麗的奇萊連峰冠上「黑色奇萊」之名。但我寧願覺得是因為大部分時間它總是背向陽光而顯得一片漆黑，走近點看會發現黑色奇萊其實也有花花綠綠的可愛。

完整的奇萊連峰由奇萊北峰開始，經過奇萊主峰，越過險峻的卡樓羅斷崖至能高越嶺的奇萊南峰和南華山，北銜合歡群峰，南接能高群巒，連綿雄偉、氣勢萬千。

但常常大清早是萬里無雲的好天氣，過了中午從東西兩邊湧起的雲霧卻瞬間占據整個山頭，詭譎多變的氣候，加上以易碎的砂岩、頁岩為主的陡峭地形，令許多登山客只因為奇萊的「美」而進入它的懷抱，卻忘了它的「險」而誤入圈套。

奇萊主峰 map

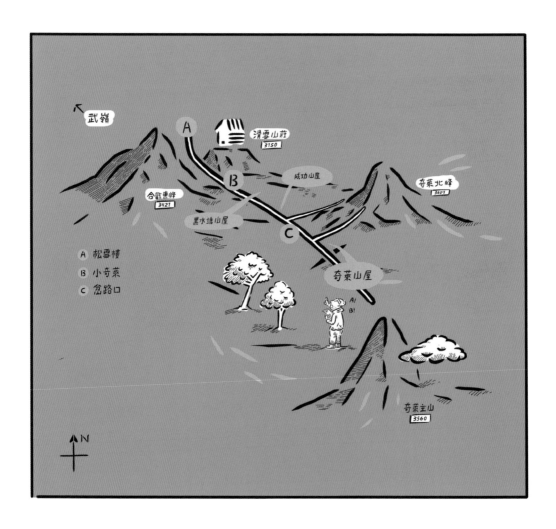

推薦路線

DAY 1

滑雪山莊 ⟶ 奇萊山登山口 ⟶ 黑水塘山屋 ⟶ 成功山屋

第一天中午從松雪樓階梯往下至滑雪山莊旁的奇萊山登山口出發，輕鬆走完1.4公里有「合歡山後花園」之稱的小奇萊步道後進入一片綠色的玉山箭竹原，在這邊可以放慢腳步欣賞合歡群峰和奇萊群峰的壯闊美景。約一個半小時的下坡後走到黑水塘山屋，山屋年久失修又欠缺水源，一般登山客不會在此過夜。從黑水塘山屋開始在鐵杉林裡爬升約一個小時後就可以到達目的地成功山屋。山屋旁沿石瀑區往上約五十公尺有小水管接出來的活水源，可以在這邊準備明天的行動水。

DAY 2

成功山屋 ⟶ 主北岔路口 ⟶ 奇萊北峰 ⟶ 奇萊山屋

本日必須重裝攀上稜線，挑戰難度較高，務必要摸早黑提前出發，將近一千公尺的爬升高度是三天行程裡最辛苦的一天。從成功山屋開始，在樹林裡往上走八百公

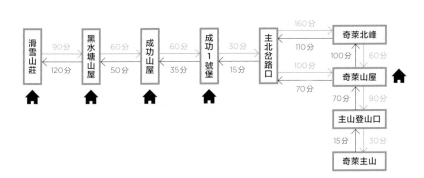

尺的距離後到達主北岔路口，這邊是一處視野遼闊可以稍作休息的平台。往左的路線可直達奇萊北峰，但地形較危險不適合重裝上行，且需耗費約三個小時才能抵達奇萊北峰，所以選擇往右走一個半小時，先上稜線到奇萊山屋丟包再輕裝往返奇萊北峰。沿途需要拉繩的路段很多，請務必攜帶耐磨的手套。從奇萊山屋往返奇萊北峰約三個小時，暴露感很重的小徑和強風可能會讓不少人心生恐懼，但只要抓緊沿途架設完整的繩索，安全登頂不是問題。奇萊山屋頗為克難，僅有八個床位，如果沒有申請到山屋可以背帳篷上去在附近的空地紮營。水源需從山屋下切取用，約四十分鐘來回的路程很多人覺得麻煩，乾脆從成功山屋背水上來也是一種解決辦法。

相較之下，主峰明顯平易近人許多。爬升途中可以看見往南一道山形優美，以驚險絕壁堆疊而成的卡樓羅斷崖破碎的稜線跟碎石坡座落在奇萊主峰跟南峰之間，形成一道難以跨越的壁壘，是很多人心目中的挑戰路線。走過岔路不久就可以登上主峰，身在奇萊連峰的中間點，彷彿將世界踩在腳下，清境和霧社清晨未滅的燈火也能看得一清二楚。下山後回奇萊山屋短暫休息就要開始下山，本日是行走距離最長的一天，必須把握時間，盡快在天黑前或是天氣變化前返回登山口。

DAY 3

奇萊山屋 → 奇萊主峰 → 奇萊山屋 → 主北岔路口 → 成功山屋 → 黑水塘山屋 → 奇萊山登山口

清晨從奇萊山屋摸黑出發，幸運的話在半路上可以看見日出的太陽將沿途的草原染上一片濃烈的金黃，到達奇萊主峰登山口之前都是平緩的山路，而從主峰登山口開始跟北峰一樣是一連串的拉繩陡上，但與北峰的險峻

進階路線

DAY 1

滑雪山莊 → 奇萊山登山口 → 黑水塘山屋 → 成功山屋

DAY 2

奇萊山屋 → 奇萊主峰 → 奇萊山屋 → 奇萊北峰 → 奇萊山屋 → 主北岔路口 → 成功山屋 → 黑水塘山屋 → 奇萊山登山口 → 滑雪山莊

雪山主東

XUESHAN

#4

走過哭坡，穿越黑森林，進入壯觀的雪山圈谷，登上主峰瞭望聖稜線群峰。

雪山主峰標高三八八六公尺，是僅次於玉山主峰的臺灣第二高峰，與玉山、秀姑巒山、南湖大山、北大武山並列「五岳」，是臺灣最熱門也最具代表性的百岳之一。

雪山主峰是台中市與苗栗縣的分界線，也是大安溪和大甲溪的分水嶺和發源地，很多人不知道從小喝的水，就是來自這座每年入冬，山頭上總是積滿白雪的雪山。雪山最為著名的是在稜脈上散落幾個大小不一的冰斗地形，主峰與北稜角下方朝東的一號圈谷規模最大，每到五月開滿整個山谷的玉山杜鵑，一叢一叢的白花好像下雪一樣。但如果與真正的圈谷雪景相比，個人覺得還是在雪季走入臺灣降雪最多的雪山才能體會它真正的美。

攀上主峰有許多路線，聖稜線、四秀線、志佳陽線等等，但以雪東線最為平易近人，從武陵農場的大水池登山口開始，利用兩天的時間就可以來回雪山主峰。四季都有不同景色，沿途林相變化豐富，能夠一邊欣賞附近高山連峰的美景，稍稍舒緩爬坡登頂的辛勞。如果時間充裕可以安排三天行程，從主峰西稜的碎石坡走到臺灣最高的高山湖泊「翠池」，回程於三六九山莊住一晚後再下山。

雪山主東峰 map

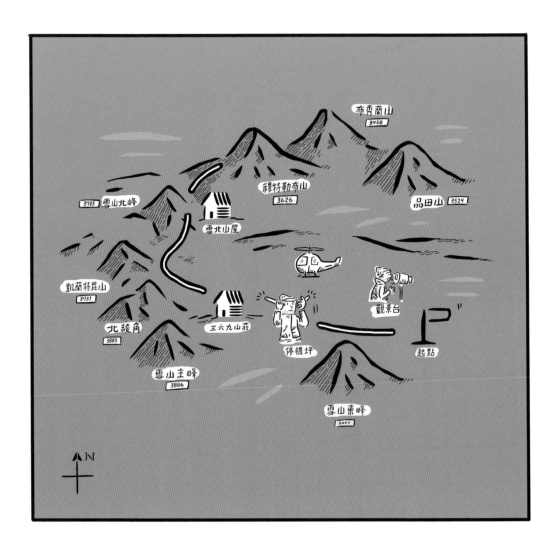

夜宿武陵農場

DAY 0

安排三天行程，第一天悠閒地到武陵農場內參觀園區觀光，晚上可選擇在露營區紮營，或是在小木屋過夜，隔天一早從登山口輕鬆出發。

DAY 1

雪山登山口 → 七卡山莊 → 哭坡平台 →
雪山東峰 → 三六九山莊

一早到登山口看完入園宣導影片後開始上山，到七卡山莊前是兩公里的平緩林道，踏在柔軟的針葉林上，享受清新涼爽的空氣。從七卡山莊開始是一連串的上坡，直到哭坡前的平台可以稍作休息。「哭坡」只有名號可怕，千萬不要自己嚇自己，真正會爬到哭的上坡還多得是。走完哭坡沒多久就可以抵達雪山東峰。

雪山東峰是平易近人的百岳，可以用一天的時間輕裝來回，不少人會專程到這邊感受雪山的美，遠望完整的武陵四秀稜線和山形壯闊的南湖、中央尖。雪山東峰往下經過停機坪一直到三六九山莊都是平緩的小徑，歷史

往大雪山

翠池山屋　90分 / 60分

北稜角　35分 / 20分

雪山主峰　40分 / 60分

往大劍山

往志佳陽大山

圈谷底部　100分 / 140分

三六九山莊　60分 / 55分

雪山東峰　155分 / 250分

七卡山莊　55分 / 70分

雪山登山口·管制站

20分

農場岔路

10分

武陵農場·遊客中心

悠久的三六九山莊座落在黑森林之下，許多要登上雪山的登山客都會選擇在此過夜，並於隔日清晨出發。

DAY 2

三六九山莊 → 黑森林 → 雪山一號圈谷 → 雪山主峰 → 三六九山莊 → 雪山東峰 → 七卡山莊 → 雪山登山口

在天未亮之前出發，或者算好時間，欣賞由中央尖山後方出現的日出後再進森林。由於一早陽光尚未進入森林，所以溫度較低，務必要準備行進間的保暖衣物。若是在雪季上山，森林裡厚厚的積雪要使用冰爪輔助才能通行。

雪季的黑森林非常漂亮，偶爾從高聳濃密的衫林透進的陽光，一束束照在白白的雪上發出晶瑩剔透的亮光，總是讓我有可愛調皮的小精靈隨時會出現的錯覺。放慢腳步，細心觀察周圍的環境，可以發現山羊或山羌留下的足跡甚至是牠們的蹤影。但是白得發亮的積雪常常造成路徑辨識的困難，要小心留意沿途設置在樹幹上的螢光標示跟木樁。

走出森林後進入雪山圈谷，接下來的一公里碎石坡，因為高海拔稀薄的空氣總是讓人走得氣喘吁吁，如果遇

上結冰、積雪、強風等狀況，攻頂之路就更加辛苦了。

登頂後圈谷就在腳下，從雪山主峰欣賞聖稜線的壯闊和鄰近山脈的淵遠，好像一幅三百六十度的山水畫盡立在眼前。

回程有約十一公里的路程，要注意天黑的時間，不要在山上逗留太久，免得摸黑下山折損體力和意志力。但如果時間充裕，也可以在三六九山莊多過一晚，慢慢享受山上幽美的雪景。

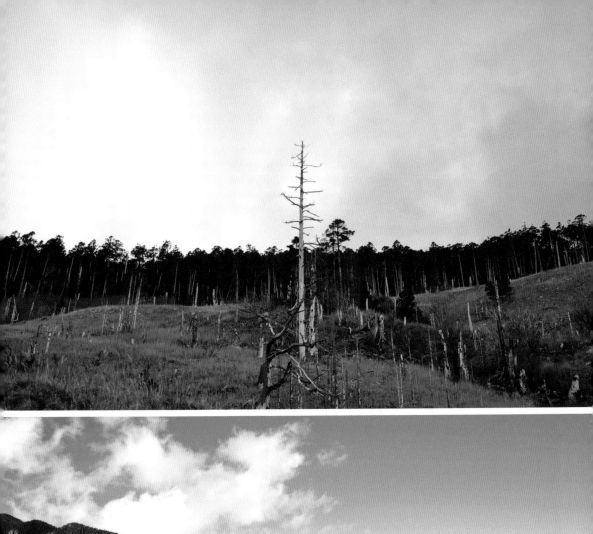
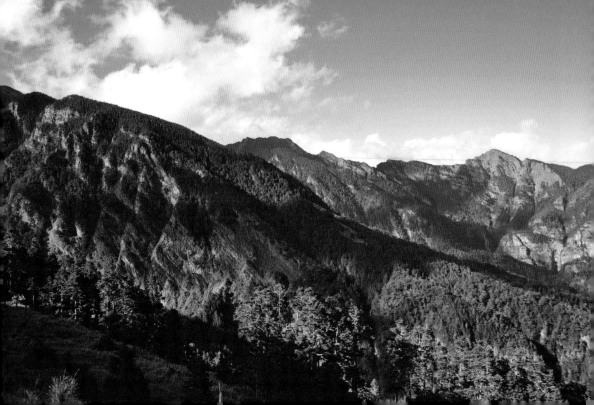

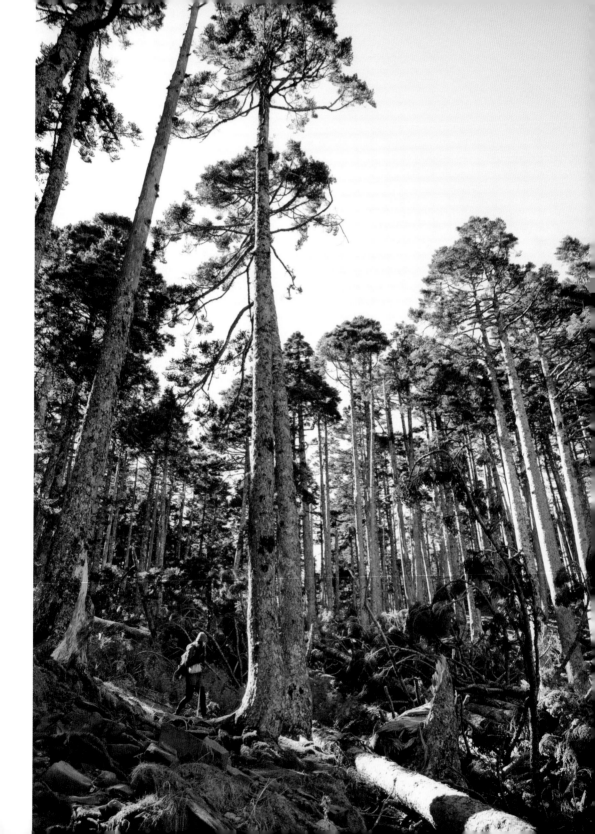

後記

山知道——呆呆

「山」最早在我生命裡產生意義來自國中校歌歌詞「奇萊西峙，瀛海環東……」，每天朝會師長冗長致詞時，總是望著群山發呆。記憶中，東部的奇萊是綠色的。國中畢業後離開花蓮獨自北上求學，直到二〇一二年，偶然一張網路照片和外星人傳說，促使我登上三三一〇公尺高的嘉明湖。那是第一次面對自己的懼高症沒撇過頭去，穿越恐懼後感官無比清晰，覺得自己似乎進化成呆呆2.0。踏上稜線瞬間，在群山圍繞中發現自己的渺小，當時的感情困擾也隨著每個步伐、吐納、慢慢稀釋、消失。

二〇一三年，南湖大山連結了我和阿泰，爬山讓我們彰化、台北的遠距離變成零距離。這次因為高山症讓我認識自己，示弱並不等於弱者，對自己負責才是真正的獨立。二〇一四年，在合歡群峰見證下，我們成為彼此最堅強的山友，並且完成對我們別具意義的能高越嶺——從阿泰成長的西部，翻山越嶺，走到東部我的故鄉。二〇一五年，搬離生活二十幾年的台北，和阿泰移居台中，從此離山更近了。五月，我的爸爸在太魯閣的步道意外過世，一週後久病的小弟也走了。一直以來習慣冷處理自己的負面情緒，但同時失去至親的巨大悲傷，已經超過自己負荷。回到台中便央求阿泰帶我走一趟四秀，第一天超過十二小時的路程，在低氧、低壓的狀態下，分不清是因為身體疲累還是內心悲傷，淚水如泉湧般不止，而阿泰只是靜靜地陪著我走，像山一樣存在。二〇一六年，我們即將啟程前往美國太平洋山脊步行一百五十天。我不擔心未來，因為無論遇到任何困境，我知道山知道，山一直都在。

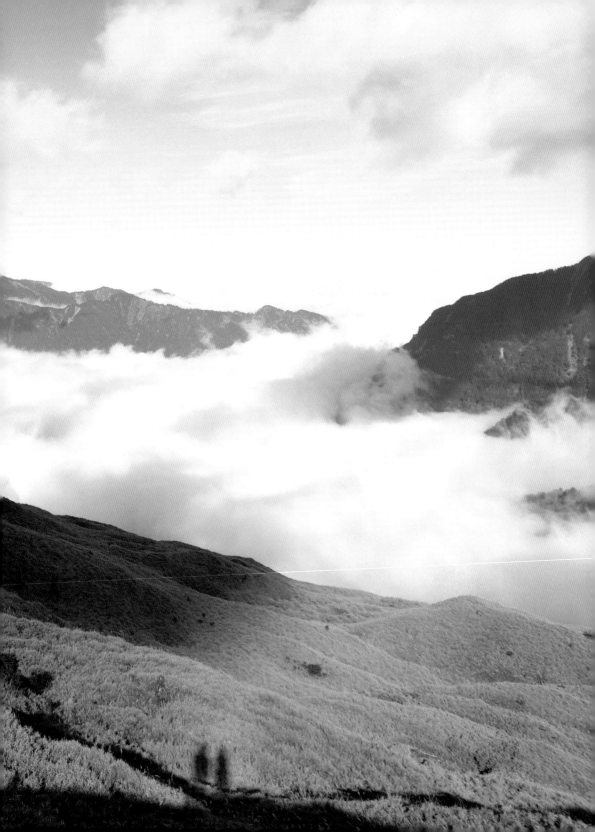

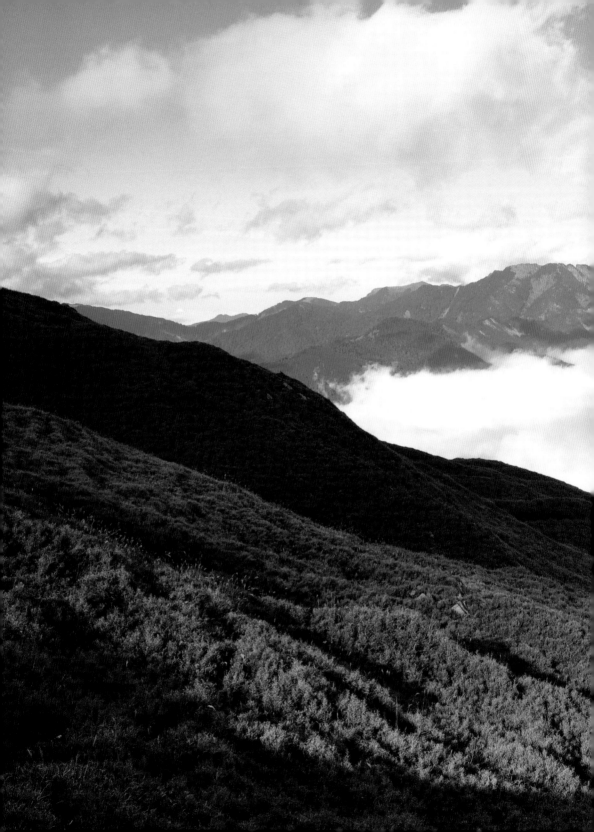

作者／楊世泰
攝影／戴翊庭、楊世泰
封面設計／R-ONE
內頁設計／PEI-YU WANG
插畫／JUDE
校對／SHUYUAN CHIEN
主編／CHIENWEI WANG
執行企劃／劉凱瑛

董事長／趙政岷
出版者／時報文化出版企業股份有限公司
108019 台北市和平西路三段 240 號 3 樓
發行專線／（02）2306-6842
讀者服務專線／ 0800-231-705‧（02）2304-7103
讀者服務傳真／（02）2304-6858
郵撥／ 19344724 時報文化出版公司
信箱／ 10899 臺北華江橋郵局第 99 信箱
時報悅讀網／ http://www.readingtimes.com.tw
法律顧問／理律法律事務所　陳長文律師、李念祖律師
印刷／和楹印刷股份有限公司
初版一刷／ 2016 年 02 月 26 日
初版八刷／ 2023 年 05 月 8 日
定價／新台幣 420 元

LIVE WILD 山知道：在山的面前我學會寬容、找回自在，
對自己負責。從登山裝備、觀念、技術、路線，寫一本
與大自然的相處之道。／ 楊世泰著 . -- 初版 . -- 臺北市
：時報文化, 2016.02　256 面；17×22 公分 . --（Hello
Design 叢書；011）
ISBN 978-957-13-6194-9（平裝）
1. 登山　2. 戶外運動
992.77　　　　　　　　　105000228

Hello Design 叢書 011

LIVE WILD 山知道

**在山的面前我學會寬容、
找回自在，對自己負責。
從登山裝備、觀念、技術、路線，
寫一本與大自然的相處之道。**